新思维·新视点·新力量

设计丛书

今敏动画研究

李可文 著

化学工业出版社
·北京·

内容简介

本书深入浅出地论述了日本动画导演、漫画家今敏的动画作品的艺术性，包括今敏个人与作品之间的联系、今敏动画作品的独特之处等，从整体上系统地梳理了弗洛伊德精神分析理论的概念和今敏动画艺术的特点，阐述了弗洛伊德精神分析理论与今敏动画的关系。通过对今敏及其动画艺术的精神分析层面的研究，结合受众的接受心理，概括了今敏动画在视觉、制作和主题上的艺术特点和考虑因素，并总结出今敏动画所具有的现实意义及其对中国动画发展的启示。本书既论述了今敏动画本身，又直面了中国动画创作现状中的问题。

本书主要供相关专业的高等学校师生和广大动画爱好者学习使用。

本书为湖北省社科基金一般项目（后期资助项目）"今敏动画研究"（项目编号2021287）的研究成果。

图书在版编目（CIP）数据

今敏动画研究/李可文著. —北京：化学工业出版社，2022.12
（新思维·新视点·新力量设计丛书）
ISBN 978-7-122-42282-8

Ⅰ.①今… Ⅱ.①李… Ⅲ.①动画片-研究-日本 Ⅳ.①J954

中国版本图书馆CIP数据核字（2022）第181371号

责任编辑：李彦玲　　　　　　　　　　文字编辑：谢晓馨　陈小滔
责任校对：宋　玮　　　　　　　　　　装帧设计：史利平

出版发行：化学工业出版社（北京市东城区青年湖南街13号　邮政编码100011）
印　　装：天津盛通数码科技有限公司
710mm×1000mm　1/16　印张10½　字数194千字　2023年1月北京第1版第1次印刷

购书咨询：010-64518888　　　　　　　　售后服务：010-64518899
网　　址：http://www.cip.com.cn
凡购买本书，如有缺损质量问题，本社销售中心负责调换。

定　价：59.80元　　　　　　　　　　　　　　版权所有　违者必究

序

　　动画是当今新媒体时代传播极为广泛的大众文化之一，同时也是一门综合性极强的艺术形式。动画属造型艺术，是画与影像的结合，即在数字空间中所形成的三维图像，本质上来说也就是模仿画与雕塑的数字化形象。自印象主义运动以来，各种新的艺术流派不断地挑战着人们对艺术的理解。当今中国动画正处于大发展时期，但动画理论研究滞后，特别是对动画艺术家、艺术作品个案的理论研究甚少。

　　从动画学科整体来看，大多以研究动画的普遍性特征为主。动画从诞生到发展与媒介、制作技术息息相关，每一次媒介的转变、技术的革新都在不断为动画注入新鲜血液。动画学科的理论大多应用于动画动作设计以及软件等技术类领域中，作为动画理论唯一根基的原动画基础却并未与其他学科交叉，使动画理论实现多维度的发展。动画的综合性特征要求动画创作人员具备综合素质，不仅需要生动的绘画表现力以及熟练的技术操作，同时还需要具备丰富的文字想象力以及独特的音乐感受力等。今敏动画的艺术性不仅体现在画面绘制的细致程度或是画面形式的表现上，还体现于各个元素的合力中。由此可见，动画的艺术表现力是艺术与商业在动画本体中的博弈。国内动画电影早期在国际上一直处于失声的状态，虽然近几年也有很多作品在国际上获得奖项及提名，但国内普遍呈现出对动画市场过于宽容的态势，并没有将动画制作置于国际的衡量标准之中。动画在艺术和商业之间无法实现平衡，缺乏现实主义题材的深刻描绘，画面唯美但主题单薄，制作精良但情感单一。

　　在中国动画事业的发展进程中，通过借鉴"他山之石"的经验，能够更好地探寻我国动画发展道路，并不断反思动画本身的不足。全球化

语境下艺术的核心问题是艺术家、作品、观者之间观念的传达。如何在艺术家的表达和观者的读解这两极之间建构沟通的桥梁？如何使艺术作品跨越社会、思想、文化、性别的差异而实现观念的读解？这些是所有艺术载体需要思考的问题。人类心理所固有的生物学上的共同性为艺术观念的传递提供了一个场域，心理成为图像读解的介质。画面的表层内容所蕴含的艺术观念、所隐含的心理欲求，通过心理的解码为观者所感知和理解。对今敏动画的系统分析便是这样的过程。今敏动画本身的电影性丰富了动画艺术的表现形式，叙事中虚幻与现实的转化使观者与角色之间产生心理共鸣。

本书系统地梳理了今敏动画创作中的时代精神、艺术家、对象、作品、观者等所构筑的深层含义。在章节的安排上进行纵向深入，从今敏个人、今敏作品、今敏作品中的人物角色方面进行系统的梳理与研究，研究的层次更清晰、更准确。本书没有简单地罗列今敏生平，而是在对其作品深入的剖析中发现联系，并阐明今敏动画的艺术价值与时代意义。我想这也是可文所强调的"通过分析作品本体，体察作者本人以及动画艺术所蕴含的人文关怀"了。同时也希冀可文作为动画研究的学者，能始终保持研究热情和专业情怀，不断尝试、不断挑战、不断颠覆，努力从科学视角关照动画学科的发展。

通过此书，能够看到可文作为年轻一辈的动画学者，其严谨治学的态度，对现代动画艺术形态的独特理论见解，对动画艺术的热爱，以及对今敏动画深层次问题的创见性思考。这对当今我国动画艺术理论的探索有着重要的意义。同时也希望其能够秉持这样的学术态度，投入之后的动画学术研究中。

朱明健
2022年3月于武汉理工大学

前言

今敏是日本20世纪具有代表性的优秀动画导演之一,其动画作品自问世以来一直备受关注。他的创作以虚幻与现实为主题,充满了对人类潜意识内容的表现,并以现代都市为背景刻画了大量人格异化的角色。今敏动画建立在日本地域文化以及宗教的基础上,剖析了现代都市人的内在本质,揭露了日本当下的社会问题以及人的精神处境。今敏在创造幻象世界的同时又揭露其中的危险性,旨在以一种救赎性的披露给予现代社会人群一定的启示。今敏在动画艺术发展历史上的重要贡献不同于动画艺术发展初期时的其他实验动画大师在动画的技术以及绘画风格上的革新,如埃米尔·雷诺的透明纸张复制和打孔固定技术、勃拉克顿的逐格拍摄技术,以及埃米尔·科尔的动画电影、宫崎骏的童话叙事和大友克洋的未来机械风格。前者是从技术上对动画进行开拓,后者则是从题材上对动画展开想象。今敏对动画艺术发展的贡献体现在对虚幻与现实的空间以及人物角色心理潜意识的表现上,运用动画的手段反映人的精神状态和心理特质,并与弗洛伊德精神分析学结合起来对人物心理层面进行更加科学、系统的刻画和表现。

今敏动画的受众群体是成人,动画的主人公也是成人,探讨的也是成人主题,这对开创动画的更多可能性至关重要。今敏是在日本文化浸润下长大的,所以他创作的主题都直面当下的现实世界,以日本都市为原型,以其敏锐的视听语言呈现了日本成人的心理特征。今敏动画作品中塑造的角色以及体现的主题思想具有时间上的永恒性,这种永恒性无疑源自今敏个人的精神特质与深层的心理本质,以及融入作品中的价值观。对今敏的研究可以深入其深层的精神、心理世界,通过分析其作品呈现的心理情境,理解日本现代主义发展时期下人对自身心理的探触和

关注，以及整个社会的精神氛围。

本书在对今敏作品进行深入观赏及解构分析的基础上，运用弗洛伊德精神分析理论，解析今敏个人与动画角色之间的思维互通性，并以其动画画面为承载，形成内容与形式的统一，力求整体把握今敏动画的特质。弗洛伊德精神分析理论中的无意识理论、梦的解析理论、人格结构说和心理防御机制等能在一定程度上反映今敏动画的本质及成因，诠释今敏动画的现实意义。从而实现对其动画文本中寓意的深入发掘，也使弗洛伊德精神分析理论成为动画批评展开的另一视角。今敏作为创作主体，其作品必然表现出动画艺术具有的一般性和特殊性。本书对其特殊性的分析主要分为创作个体及其相关的生长语境。创作个体以弗洛伊德人格结构说为理论支撑，从本我、自我和超我层面，纵向分析今敏个体、漫画家、动画导演三个社会身份对创作的影响；生长语境则主要从日本社会文化及宗教进行横向分析。对今敏动画艺术本体的研究则分为人物角色以及表现形式两个层面。从人物角色出发，主要从创伤与人格分裂、压抑与精神焦虑，以及力比多的范式结构，解读今敏动画作品中人物的具体心理范式。从表现形式出发，以今敏动画中的无意识叙事表现展开，主要从叙事结构、视觉构图、镜头语言和声音四个方面，结合今敏动画作品实例进行具体剖析，总结今敏动画中对无意识的视觉化及听觉化表现。

本书的基础方法论是以弗洛伊德精神分析理论为根本，包括意识－无意识、梦、本能－力比多，以及自我、本我、超我的人格结构等理论，在精神分析方法论的理论支撑下分析今敏个体及其作品，并以今敏的影视作品为文本对象，采用文本分析法对其进行解读，而不是孤立地看待今敏动画。从社会、经济、历史的视角来探究个体创作的客观原因，深入研究今敏动画与个人创作之间的关系，以具体心理范式对角色文本的表现特征进行分析，挖掘角色所反映的深层社会意义。本书为避免对今敏作品产生主观臆断以及过分解读，结合今敏的访谈、博客和自

传等客观内容，通过文献分析法和案例对比法对今敏动画作品的艺术特征、社会意义及其所反映的历史时代特征进行客观梳理。运用个案分析法，结合今敏动画作品中的具体细节和表现技法，分析今敏动画在人的心理无意识层面的视听表现。

 本书从构思到完成，有幸得到了很多学者和友人的支持与帮助，感激之情难以言表，在此特别感谢诸位的指导与帮助。

<div style="text-align:right">

李可文

2022年3月

</div>

目录

绪论

第一节　民族文化下今敏动画的现代性批判　/ 2

第二节　今敏动画研究的学理及现实意义　/ 5

　　一、动画艺术本体研究　/ 6

　　二、跨学科研究　/ 10

　　三、今敏动画整体性研究　/ 12

　　四、其他视角研究　/ 13

　　五、用精神分析理论研究今敏动画的现状　/ 14

　　六、问题及对策　/ 16

　　七、研究目的及意义　/ 17

第一章

今敏动画的艺术特征

第一节　艺术领域中的虚实表现　/ 20

第二节　今敏动画的艺术特点　/ 23

第三节　今敏动画虚实表现的艺术方法　/ 27

第二章

今敏动画创作的心理动因

第一节　生长语境对今敏动画的影响　/ 35

一、日本社会环境对今敏动画创作的影响　/ 35
　　二、日本文化对今敏动画创作的心理启示　/ 39
 第二节　主体创作的人格投射　/ 44
　　一、本我宣泄的达成　/ 45
　　二、自我现实化的达成　/ 51
　　三、超我理想化的形成　/ 55

第三章

今敏动画作品中人物的心理范式

 第一节　创伤与人格分裂　/ 65
　　一、未麻创伤记忆下的人格错乱　/ 66
　　二、鹫月子对童年创伤的抑制　/ 68
 第二节　压抑与精神焦虑　/ 70
　　一、理事长科技与文明的冲突　/ 71
　　二、留美潜意识欲望与现实的冲突　/ 72
　　三、敦子的自我客体化　/ 74
　　四、粉川本能的自我防御　/ 76
 第三节　力比多演绎　/ 79
　　一、阿花力比多的动力转移　/ 80
　　二、千代子力比多的本能释放　/ 81
　　三、小山内力比多的极端宣泄　/ 83

第四章

今敏动画作品中的意识流叙事表现

 第一节　叙事结构的意识流特质　/ 91
　　一、叙事结构中的对位法　/ 91
　　二、叙事结构中的奏鸣曲式　/ 93

三、叙事结构中的主导动机　/ 94

第二节　梦境假定空间的构筑　/ 96

　　一、镜像空间　/ 108

　　二、网络空间　/ 112

　　三、元电影空间　/ 113

第三节　意识流的视觉化　/ 118

　　一、静态视觉符号的心理象征　/ 119

　　二、蒙太奇语言的心理隐喻　/ 120

　　三、风格化匹配剪辑下的心理凝缩　/ 126

第四节　意识流的听觉化　/ 135

　　一、平泽进音乐的无意识　/ 137

　　二、对白的意识流翻译　/ 138

结语

第一节　今敏动画视觉上的快乐原则　/ 143

第二节　今敏动画制作上的现实原则　/ 145

第三节　今敏动画主题上的道德原则　/ 147

第四节　本书研究的局限性　/ 149

　　一、研究的不足之处　/ 149

　　二、有待深入研究的问题　/ 149

参考文献　/ 151

附录　/ 156

附录A　今敏年表　/ 156

附录B　今敏作品中文、英文对照表　/ 158

绪论

第一节 民族文化下今敏动画的现代性批判

动画电影《西游记之大圣归来》在中国国内以9.56亿元的票房为国产动画打上了一剂强心针，而动画电影《你的名字》以日本250.3亿日元、中国5.76亿元的票房再一次让日本的动画电影冲出国界，获得世界范围内的好评。动画作为一种文化现象出现在大众视野，使得动画开始脱离小众群体成为大众文化的代表之一。在世界范围内，经典动画开始被不断重制、翻拍并制作成真人电影，例如《攻壳机动队》《银魂》、迪斯尼公主系列动画等。中国继《西游记之大圣归来》之后开始不断推出新的动画电影作品，美国迪斯尼也以每年一部动画电影的节奏吸引着全球受众，受众普遍形成了通过观看动画来消遣、娱乐的消费习惯。

动画作为一门综合性艺术，结合了绘画、电影、戏剧、音乐等多种艺术形式，技术的进步推动了动画艺术形式的发展，并给予动画主题更广阔的表现空间。动画技术的飞跃发展大大缩短了动画的制作周期并减少了人力成本的消耗，因此动画创作者的注意力开始转向对动画技术的开发以及视觉画面特效的营造等方面。动画的主题内容则普遍呈现出娱乐狂欢化，动画开始成为迎合消费者的商品，成为一种流行的文化符号。对技术和受众的过度关注致使动画在思想性和艺术性上的缺乏，从而导致受众在动画娱乐符号的浸染下思维麻木、懒惰。动画反而成为精神麻醉品，使受众沉溺其中，娱乐至上。

人类创造文化，同时又为文化所创造。文化总是借助一定的符号形式来传播，而文化的传播核心是意义的创造、交流、理解和解释等。德国哲学家卡西尔提到："文化是人类创造和运用符号的领域，包括神话、宗教、语言、艺术、历史和科学等形态，它主要处理人类生存意义的问题。"在新媒体技术及消费时代的背景下，文化语境发生改变，经典文化重构，后现代文化或消费文化其实就是以日常感性愉悦为主的大众文化。

动画艺术中的文化在日本被认为是流行文化或大众文化。日本动画有别于美国动画，美国动画一直处于亚文化圈内，而日本动画形成一股文化主流并成为一种文化现象。在日本动画流行之前，动画一直被认为是儿童和青少年的专属。而日本动画跨越国界成为日本最主要的文化输出之一，日本动画的受众几乎涵盖了各个年龄阶段的人群，从儿童到青年，从成人到老人。日本动画的吸引力不仅体现在风格多样的视觉外形上，同

时也体现在层次丰富的叙事主题上。日本动画通过与众不同的视觉符号，结合戏剧化以及富有哲理性的故事结构创造了一个独一无二的美学世界，也正是因为这一点，日本动画较美国动画而言更加注重动画内容上的文化传播性。日本动画以其漫画为基础，以动画为主要核心内容，创造出各类卡通形象以及图形表意符号。动画以及漫画都很好地适应了现今不断普及与流行的视觉文化，动画已经成为日本主要的文化输出方式。日本动画的成就并不是一蹴而就的，而是经历了百年的发展，从最初效仿美国的动画模式到发展成具有本国民族特色的、独一无二的文化艺术形式，在西方文化与本国民族文化的不断融合中形成了一条具有日本特色的动画产业之路。

日本动画在全球掀起了一股热潮，而在这股热潮之下也产生了一批杰出的日本动画导演，传承与发展着日本动画的精神。日本动画鲜明的作者个性也是区别于美国动画的重要特征之一，这一批杰出的导演也都表现出了对社会问题和社会现象的关注，出现了如宫崎骏动画中人与自然的关系、押井守动画中人与机器的关系和高畑勋动画中人与战争的关系的探索，每一位导演都借助动画形式来表现对社会的关怀和批判。今敏将自己动画主题的关注点投射到人与人之间的关系上，明确将自己动画电影的受众定位为成人。今敏动画中流淌着日本民族文化习俗以及日本电影的血液，因此营造出与现实无二的环境、熟悉的文化氛围和与受众贴合的人物角色来吸引受众的视线，使受众从真实的现实中抽离出来，快速沉浸于动画电影所营造的虚拟现实世界中。

今敏的动画电影不仅仅是一种消遣娱乐的方式，更多是通过动画电影的形式表达一种对社会的批判，也正是因为这一点深化了今敏动画的艺术内涵，并且通过对传统文化的解构，以电影技法将其融入作品中，使得今敏动画成为映射现实的一面镜子。今敏动画作品对人的精神状态以及人的存在的关注同时也传递给受众，从而引起受众对自我和社会本体的思考。今敏动画运用了强有力的蒙太奇语言、复杂的叙事结构和矛盾的社会心理，强烈吸引着成人受众。今敏动画的主题将动画艺术置于一个新的高度，以人为本，以现实生活为蓝本，构建了一个虚幻的、梦境的潜意识空间。

选择在弗洛伊德精神分析学说视域下研究日本动画大师今敏是一次跨学科的尝试。弗洛伊德在学界是备受争议的学者，其学说遍布很多人文领域，其中包括文学、当代艺术、电影等。今敏则是日本著名的动画大师，师从大友克洋，他的作品十分具有代表性，至今依旧饱受热议。弗洛伊德精神分析学说经历了漫长岁月的考验，有人认为弗洛伊德的精神分析学说、哥白尼的"日心说"和达尔文的"进化论"是对西方传统学说提出了挑战，并加快了西方文明发展的步伐。后人也在弗洛伊德的精神分析理论的基础上不断发展，如荣格、拉康等著名哲学家提出了自己在精神学分析理论上的见解。当前，精神分析理论多与文学、电影等相结合，并有弗洛伊德的继承者们提出了"新"的精神分析理论，如荣格的无意识理论、拉康的镜

像理论和弗洛姆的人本主义精神分析。

 笔者在观看了今敏的全部动画作品和大量关于今敏动画的文献、书籍之后，一直希望能够跟随今敏的创作思路，走进他塑造的人物的内心世界，了解角色的内心世界以及生存心境，因为每一个角色在塑造中都注入了创作者的自我意识及经验。布克哈特说："所谓历史，就是一个时代从另一个时代中发现的、值得关注的东西。"今敏动画凝聚了20世纪现代主义发展时期的时代精神与日本民族的心理特质，今敏叙述故事的手法是电影化的，他利用画面来实现虚幻与现实的巧妙转换，并深入内心完成对人物角色潜意识的塑造。动画是非常容易创造虚构之物的艺术，但是今敏却模糊了真真假假的界限，带领观众进入他的世界里。他深入内心心理层次对角色的塑造以及运用电影蒙太奇手法的表现形式，不仅具有美学层面的永恒价值，更开创了动画电影的新纪元。

第二节 今敏动画研究的学理及现实意义

今敏的动画电影作品一共有四部,《未麻的房间》(1997)、《千年女优》(2002)、《东京教父》(2003)和《盗梦侦探》(2006),在后两部之间今敏执导了一部13集的系列TV动画《妄想代理人》(2004),另外今敏还制作了一部动画短片《早上好》(2007)。2010年8月24日今敏逝世,留下了一部未完成的遗作《造梦机器》。从《未麻的房间》开始其作品便频频在许多国际影展上出现,以现实的电影性表现手法以及复杂深刻的叙事风格获得全世界观众的认可。

以今敏动画为研究对象的文献资料出现在2005年,文献资料的数量并不多。与今敏动画相关的著作和论文80%都出现在2010年之后,著作主要是对今敏早期访谈以及个人博客的整理,论文则主要从今敏动画的外在表现形式以及主题内涵两个方面展开研究。从外在表现形式主要研究动画画面构图、分镜头脚本设计和动画动作表演设计,包括画面色彩、背景音乐和镜头语言等具体形式上的设计;而主题内涵则从现实与虚幻两个关键词展开,研究其叙事结构、叙事伦理和叙事美学等,并将其他学科理论如心理学、电影学、叙事学和美学等引入今敏动画研究。在2005年以前,对今敏动画的探讨主要集中在一些动画类目的杂志上,文章内容主要是对今敏动画DVD发行、出版和故事梗概的介绍,2005年开始以研究今敏动画的艺术特征和艺术内涵为主。随着研究的日益深入,研究视野也在不断扩大,除了今敏动画的艺术特征之外,也开始从文化、社会和哲学等宏观角度来探讨今敏动画的研究意义,开启了更多研究今敏动画作品的入口。

我国近十年来对今敏动画的研究取得了一定的进步。首先表现在研究文献数量的递增,2010年之前与今敏有关的研究文献只有10篇,也未出现与今敏相关的研究著作,2010年之后文献数量不断增加,其中从2015年到2017年文献数量就有100篇,占近十年研究的50%之多;其次研究内容也日趋专业化,早期对今敏动画的探讨集中于对今敏生平及其作品故事梗概的介绍,近几年来今敏动画研究的内容更趋于专业及系统,开始探讨今敏动画所呈现的艺术文化形态的社会意义以及美学意义;最后今敏动画研究的层次也更为深入,由简要的影片介绍逐步到对动画美学本体的研究,再到理论与实践问题的探讨,由纯艺术本体的研究到结合社会、文化和产业内容的研究,外

绪论

部形势与主题内涵研究的结合形成了跨学科的开放研究现状，也为今敏动画的进一步研究打下基础。

一、动画艺术本体研究

动画是"运动的艺术"，而呈现运动也并非动画艺术的专利，动态影像也是人类呈现运动的诸多艺术中的一种，动画只是其中一类表达方式，因此动画艺术被赋予了运动以外更多的含义。动画呈现运动的形式与真人电影具有极大的相似性，但最大的差别在于电影所拍摄的运动都是如实拍摄，而动画记录的运动并不在现实物质世界。刘小林、钱博弘在其《动画概论》中认为，动画对运动的记录都是非记录性的，是人为创造的运动，观众在动画电影电视中看到的影像及其动作，与一般电影电视真人实物影像的纪实方式大相径庭，不是现实的再现，而完全是创作者的假定设计。刘书亮在《重新理解动画：动画概论》中认为，动画是呈现非记录性运动的动态影像媒介。从动画本体的角度来研究今敏动画，首先是从动画的绘画性出发，如研究动画角色设计、画面构图以及绘画风格等；其次是从动画的电影性出发，研究今敏动画镜头语言的艺术特征，而这一部分的研究占据了今敏动画研究的大部分内容；最后则是从跨学科的角度，将心理学、叙事学引入今敏动画研究，挖掘今敏动画更深层次的艺术特征和社会意义。

1. 画稿上的现实主义

动画是对现实的模仿与创造，动画角色、场景以及故事本身都是虚幻创造而成，创作者依据现实的原型进行设计。由于传统动画是创作者手绘而成，因此其在绘画风格上各具特色。早期动画的功能趋于杂耍和娱乐的性质，绘画风格更为简易、卡通化，随着动画被赋予复杂的叙事功能之后，其造型风格也发生了很大变化，大众也开始普遍接受以仿真造型来讲述严肃故事的形式。梅莱克·欧塔巴斯（Melek Ortabasi）在文章《御宅族的历史、民族性幻想：千年女优》中认为今敏动画是更近似真人电影故事与表演的动画艺术形式。也因为今敏动画在造型设计上的仿真性以及电影技术的使用，使得有学者认为今敏的作品更适合拍成真人电影的形式。在绘画风格的接受程度上，写实图形较抽象图形更易让人理解与带入，商业动画较实验动画更易于使受众接受，写实的造型更能够承担叙事的功能，能够实现对动画的情感注入。聂欣如在《动画本体美学：仿真的意指》中提出，仿真性风格动画的制作需要花费大量的经济和时间成本，对于需要考虑经济效益的动画产业而言并不是最优选择，但依旧有大批动画公司选择这种风格，原因便是仿真性设计所承载的情感叙事意义，仿真性角色设计能够模拟真人演员的表演。动画之所以放弃自身意指之长，转而模仿影像，其实是为了获取影像"魅

感"观众的能力，在仿真的条件下，演员细腻的表演能够通过动画进行传达。日本民族本身的特征也使得仿真性动画在日本的形式更为丰富。动画是具备高度假定性的艺术，对动画的仿真是建立在创作者个人对现实的理解的基础上，动画的假定性与电影的假定性也有所区别。麦亮琼在其文章《浅析动画的假定性——以日本动画〈未麻的部屋〉为例》中以影片《未麻的房间》为主要例子，提出动画制作由于其绘制性特点，使其运动和情节都带有概念性特征，在表现人物内心情感方面，动画表演往往可以让观众忽略真人表演上的许多细节，紧紧把握住表达意念的核心。今敏动画绘画的现实主义风格正是从动画本体的仿真性和假定性出发，具体表现在角色、环境、色彩和动作表演的设计层面上。

今敏动画角色设计忠于现实原型，在身体以及面部的设计上都严格遵循现实中的人物比例，有别于设计上的唯美倾向。今敏动画角色设计更注重真实的平凡甚至丑陋，会增加角色结构的复杂性，如法令纹、胡须、疤痕等。女主角的设计也不是超比例的美少女，但会和其他配角拉开距离，拉开距离的主要方式表现在眼睛的绘制上。今敏动画中的角色设计特征研究从外在艺术形式扩展到对具体角色的社会意义的研究，例如从女性主义出发研究今敏动画对女性角色的塑造，以及研究今敏动画中"大叔"的角色形象，可以看出今敏动画角色研究的层次更为深入与专业，挖掘的层面也带来了一定的社会启示意义。今敏对动画内出现的场景、环境的介绍都是依据现实存在的场景，在《未麻的房间》中对女性房间的细节设计都是根据女性杂志中的内容绘制而成，变幻莫测的幻想场景也是以现实的电影影片为依据。

刘军君在其论文《今敏动画作品中角色设定研究》中指出，今敏在角色色彩上以现实为依据，今敏笔下的动画角色都采用双色法来表现，动画颜色十分朴素，色调倾向极具隐喻性，使用了大量主观色彩来反映角色的内心情绪，造就了灰暗现实和鲜艳虚幻的独特风格。今敏对自己的影片也有独特性的色彩阐释，白佳鹰在其论文《后现代语境下今敏动画作品的镜头语言研究》中认为，今敏影片中的每个人物都拥有不同个性的代表色彩，每种色彩都具有特定的含义，通过不断出现的色彩强化记忆，造就色彩与角色情绪表现的内在联系，形成了"今敏式"的色彩画面语言。今敏动画的色彩拥有情感、情绪的温度，如同文学中的修辞手法和音乐旋律中的美妙音符，为故事主题服务，承载着抒情、表意、讽刺等功能。

今敏动画的动作设计没有迪斯尼动画中的夸张变形以及弹性运动，而是遵循现实的运动规律，以真人原型为动作设计模板。但今敏动画的动作设计中依旧有夸张成分，夸张的目的在于调节片的气氛和情绪，夸张的动画表演为今敏现实主义题材的严肃动画增添了更多幽默诙谐的气氛。今敏动画中夸张的动画表演体现在肢体动作和表情两个方面。黎首希在其论文《今敏动画电影的视听语言特征分析》中对今敏的角色设定总结出两个特征，即典型化的肢体动作以及形色兼备的表情设计。今敏在对女性角色的动作设计上偏爱使用"奔跑"的姿势，因此他参考了很多

不同年龄女性的奔跑姿势的特点。如《千年女优》中千代子在不同年龄时，其奔跑姿势也在不断变化，在今敏看来，奔跑象征了女性性格内在的男性的部分。

动画的画面构图表现了角色、道具的位置以及角色之间的关系等信息，它具有阐述意义和推进叙事的功能。较电影而言，动画的画面构图与绘画艺术相似，绘画是集外在形式、主题内容和表达思想于一体的艺术，绘画的构图法则也同样适用于动画构图。今敏动画的画面构图严格遵循着黄金分割的构图方法，尤其在静态构图中，人物甚至会从一个黄金分割点走向另外一个黄金分割点。

今敏动画绘画风格的现实主义在文献资料中大都从这几个方面展开研究，对今敏动画绘画风格的研究占总文献资料的比例较小，而唯独在角色设计层面展开了更为丰富、具有深度的研究，逐步拓宽了研究视野，也增添了角色设计层面对人文关怀的考量。

2. 今敏动画的"电影性"

今敏动画的电影性特征是区别于其他动画艺术的显著特征之一，这也源自今敏个人对电影的热爱，因此无论是漫画、动画分镜头的绘制还是动画影片都体现出了深厚的电影基础。今敏动画的电影性特征具体表现在镜头语言上，例如镜头之间的转换、蒙太奇语言的应用和景别的设置。今敏动画以表现虚幻与现实为主题，为了展现人物精神潜意识的内容，以及在回忆、梦境、幻象之间的跨越，今敏充分利用各种视听元素的内在联系，如视觉的连贯性、声音的相似性、意义的承接关系和感觉的相同性来进行转场。彭俊在论文《今敏动画的镜头语言分析（上）》中提到了相似性转场，并指出相似性转场可以过滤不必要的情节，有效降低制片成本，并且加快影片节奏，使错综的叙事更加流畅自然，最后能够与其时空交错的"意识流"创作手法相得益彰。相似性转场在电影中不算罕见，今敏将其用在动画里，打破了动画传统的叙述模式，形成了今敏式的动画语言，这也是今敏的首创。也有学者提出今敏动画镜头中动作相似性转场在文学修辞手法中的名称，称为"顶针镜头"。顶针源自文学中的修辞，也就是前一句结尾的字或词用作下一句的开头。在今敏动画研究中，这种说法在李铁的《锻造与现实的缔造者——今敏动画研究》中被修正为"Action Cut"，简称为A.C，指前后动作的剪辑点是连贯的，A.C术语是在日本动画分镜里比较常见的标注。今敏在自己的作品中使用很多电影专业的剪辑手法，他也曾安排动画角色在影片中进行过介绍，在《盗梦侦探》中就完整地介绍了电影专业术语"跳轴"的含义，并和谐地糅杂进故事的情节中。今敏擅长使用错觉画的效果，让镜头与镜头之间组合起来超越原本的含义，也让受众在导演的引导下自主地补充想象未知的画面。

今敏动画是以日本20世纪80、90年代为背景，讲述日本现代都市人群的故事，是以人为主体的现实主义题材的故事。对角色本身、角色心理活动的表现，今敏运用了极为多变的方式，总是不断突破动画视听语言的表现力。为了刻画人

物心理活动并产生独特的视觉效果，今敏在影片中使用到了表现蒙太奇的电影技法，通过表现蒙太奇产生画面的隐喻效果。对于今敏动画蒙太奇语言的使用，其术语也有很多种说法。从广义上来看蒙太奇语言分为叙事蒙太奇和表现蒙太奇，而从狭义上来看蒙太奇语言分为心理蒙太奇、平行蒙太奇和重复蒙太奇等。其中全景空镜头、特写镜头、主观镜头和闪回镜头成为表现人物心理活动的特殊构成，全景空镜头的隐喻、特写镜头对人物心理表现的视觉冲击、主观镜头的受众身份代入感和闪回镜头对人物心理变化的暗示，在表现形式与技法上深化了叙事主题的内涵意蕴。有学者将画面特殊的构图也看作蒙太奇语言，但由于动画所具有特殊的绘画性，画面也是在动画前期分镜头绘制时就已经完成了对其运动以及构图的预设，这是动画电影与真人电影的区别。在动画中，由于构图的特殊效果，可以在一个镜头里实现需要两个镜头才能达到的叙事功能；在电影中，景深镜头的出现增加了影片的立体效果，因此产生了影片的纪实性与层次感。电影中的景深镜头需要借助机器来完成，对于动画而言，可以通过绘制有效地实现景深镜头的多功能叙事效果，在不增加机器成本的前提下便能达到效果。

景别也是动画电影中的重要元素，不同的景别具有不同的功能和作用，今敏动画中的景别主要从制作成本、叙事需要和受众理解三个层面来考虑。大部分景别的使用集中在中近景，通过对今敏动画景别数据的把握可以清晰地看到动画节奏构成，并通过对比今敏影片与影片之间使用景别数量的不同，而得出在故事立意上的差异，从而更加证明了景别对叙事的功能和作用。

今敏动画电影性特征的研究中，白佳鹰在其论文《后现代语境下今敏动画作品的镜头语言研究》将今敏镜头语言置身于后现代语境中，并将镜头语言分为"静态构成"与"动态构成"两个方面。静态构成从画面构图风格、画面色彩构成和画面光影构成三个方面研究，也就是对今敏动画电影在绘画性层面的研究，只是建立在视听语言的基础上，而对于光线的考虑则应该更为综合地看待。绘画和视觉影像中光线都有烘托氛围和表现情感的功能，较绘画而言，动画电影中的光线具有绘画所没有的方向感和指示、引导效应，因为光线的运动可以引导受众的视线，使受众视线聚焦而不会散焦。镜头语言的动态构成方面则是从景别、角度、运动和镜头节奏来研究，研究今敏动画的文献大都集中在这一部分。镜头语言的这些静态、动态的元素构成了动画电影的整体空间。

张然、苏延辉在论文《叙事·空间——从〈红辣椒〉谈动画电影假定空间构筑的真实世界》中指出了今敏作品所构筑的假定空间的类别，动画本体的假定性使受众本能地认为动画所营造的空间是想象的，这些空间不仅仅独立于银幕中，也存在于现实社会的场域中，提出了今敏动画中所包含的现实物质空间、梦境精神空间、二维绘画空间、银幕空间和网络空间。赵蝶也在其论文《边界与秩序——论今敏的电影〈红辣椒〉的空间美学》中提及今敏通过变幻莫测的空间使受众置身于幻想与现实的边界，通过物与意识实现空

间之间的转换，通过剧中人的意识来决定转换的方向。

动画艺术本体的研究自然无法脱离与其关系最为密切的电影艺术，电影性特征也是今敏动画最为显著的特征之一，研究今敏动画视听语言特征的文章占据今敏动画研究的50%以上，大部分文献从技术领域展开，研究也相对成熟。今敏动画镜头语言特征的研究方法以结合电影学的具体理论及电影技术展开，其中也出现以数据分析方法量化今敏动画镜头语言的使用，荆咪在其论文《今敏动画电影的分镜头数据分析研究》中以量化的研究方法，通过数据的形式寻求镜头语言的内在规律。对今敏动画的电影性特征的研究拓宽了以往对动画概念的理解，拓展了动画艺术的表现方式，认可了今敏动画电影与真人电影之间的契合点，也将动画电影推向了新的研究高度。

二、跨学科研究

今敏动画融合艺术、商业以及文化传播等特质。今敏是日本具有代表性的动画导演，作品也源自日本社会及文化的浸润，其主题反映了现代都市人群的焦虑以及自我身份存在的问题，同时作品实现了动画艺术性和商业性的平衡。作为一门综合性的艺术，今敏动画本身的特质也使得对其的研究不只是停留于动画艺术本体以及电影学领域，开始从不同的学科领域中汲取养分，并不断拓宽视野。对今敏跨学科的研究大多集中于以下三门学科的视角，并将研究内容与研究方法引入今敏动画研究中。

1. 叙事学角度

从叙事学的叙述结构和叙述方式展开，主要研究今敏动画的主题以及故事结构，大多以《千年女优》动画为主，从故事和叙述层面对《千年女优》中的故事结构、情节进行具体的分析。动画中的情节就是动画发展的序列，在叙事学中情节分为三个层次，最底层是功能，中间是序列，最高层为情节。在今敏动画作品中故事的情节一环扣一环，层层递进，推动故事向前发展，这是情节最基本的功能，在《千年女优》中奔跑外化为推动情节的具体动作。今敏动画故事结构中主线清晰，因为剧中剧以及多时空跨越的表现形式，所以在主线的基础上结合了多样化的表现形式。羊牧廷在《从〈千年女优〉中折射出的今敏风格》中提出，今敏采用了主调式反复的叙述结构，并且这种独有的"主调式反复"的剧作模式在叙事表现中也起到了很重要的作用。今敏动画的剧情就像一首完整的乐曲，其中主干情节是主旋律A，而纷繁的剧中剧呈现的是A1、A2、A3、A4等的形式，所有的剧中剧都是主干剧情的不同变奏，所有的剧中剧都在以不同的侧面来

"重播"主剧情的旋律,这样便在复杂的时空叙事里弹奏了一曲美妙和弦。影片时空构建的丰富性让影片虽然没有戏剧性的高潮,但是真实与回忆、现实与幻觉交相呼应,形成了影片为人称道的独特叙事,今敏的这类创作手法已然具有了复调音乐的质感。

日本研究学者须川亚纪子在其论文《未完结性和女性表象——解析今敏〈千年女优〉叙事之螺旋结构与男女社会性差异》中提出了《千年女优》中的螺旋叙事结构模型。在《千年女优》的叙事中有两条叙事结构线:一条是清晰的直线时间线索,从地震中出生—成为学生—邂逅画家—成为女演员—隐退;另一条是螺旋叙事线,具体则是回忆在不同角色上体现的交错与扭曲。须川亚纪子通过分析将《千年女优》的叙事结构简化为视觉图像模型,这也是对今敏动画在叙事学研究上的拓展。另外,印度锡金玛尼帕尔大学(Sikkim Manipa University)的学者曼尼莎·米什拉(Manisha Mishra)与梅特瑞伊·米斯拉(Maitreyee Mishra)在论文《动画世界中的魔幻现实主义风格:今敏动画作品〈千年女优〉和〈盗梦侦探〉研究》中运用文学叙事结构风格,从魔幻现实主义的角度来研究今敏动画,结合了温迪·法里斯(Wendy Faris)的五种魔幻现实主义的特质来分析《千年女优》和《盗梦侦探》。这五种特质分别是:非线性的时间和空间;叙事不完全按照逻辑结构进行;多角度的角色性格;观察者同时也是演员本身;多层现实世界的混合。这两部影片中的魔幻现实主义风格表现在,虽然故事背景植根于日本社会现实,但却将想象力的抽象内容置于其中,具体的表现形式则是《千年女优》中不停歇的追寻以及《盗梦侦探》中对潜意识的发现。以这样的角度来看,今敏动画也是叙事上的艺术,融合了叙述形式以及叙事内容,叙事结构上的特质说明今敏动画对受众产生吸引力的原因,与叙事学学科的结合也更加确立了今敏动画研究的系统化与科学性,为今敏动画研究更添高度。

2. 心理学角度

今敏动画的主题从现代人的精神世界出发,以探讨自我存在为主要层面。今敏动画充满了对现实的隐喻与批判,所表现的思想内涵更关注于现代人的精神层面,因此很多学者结合精神分析理论,以人格结构、梦境、潜意识等精神分析关键词展开研究。其中,中国台湾研究学者张晏榕(Yen-Jung Chang)在《千年女优:如梦境般的一场女性化旅程》中将弗洛伊德的梦是潜意识信息反映理论,以及1953年提出的关于人所经历的睡眠周期等理论与今敏动画结合分析研究,同时也以两个基本的睡眠周期——快速眼动睡眠(REM)与非快速眼动睡眠(NREM),以及荣格集体无意识理论为基础,分析今敏动画中所表现出来的同等性。

罗伯特·克里(Robert Curry)在文章《电影与梦》中认为,动画画面的运动与梦境十分相似,梦境的内容在一定程度上很像电影,梦境在时空上的不连续性与电影剪辑的形式很相似。今敏动画不仅在主题和思想内涵上蕴含了精神分析中的相关理论,还在具体动画的角色性格

特征中体现出来，例如人格分裂和多重人格，还通过角色之间的关系展现了精神分析中的俄狄浦斯情结。以精神分析理论深入挖掘其角色内在的性格特征，寻找角色背后的社会原型，另外也以萨特存在主义思想探析角色神经质和精神危机的社会原因。精神分析理论与今敏动画的结合，不仅是对动画本体的深入研究，同时也证明了今敏动画在结合动画本身的可观性与商业性的基础上，注入了更多对社会的批判与隐喻，也表明了动画作为一种艺术形式所背负的社会责任。

3. 传播学角度

从传播学的角度，学者将《盗梦侦探》的原著小说与动画电影进行对比，比较文字符号与视觉图像之间的差别。对小说进行动画改编需要导演对其进行提炼和精简。小说受到传播途径的限制，其受众人群是有限的，随着数字时代的到来，受众更多会愿意以视觉的形式进行娱乐消遣。动画电影最强的表现力便是其视听效果，而文字无法还原所描述的听觉环境，因此在受众感受力上视觉图像较文字更能营造声色俱全的氛围。郝熠程在其文章《不同媒介视域下的〈红辣椒〉传播比较研究》中认为，电影艺术尽量以贴近现实存在为传播前提，因此电影媒介中直观稳固的形象和布局则容易使观众更快、更清晰地理解其意图和本质。由于小说以文字作为传播介质，而作为读者的受众就不可避免地具有想象的游离性和差异性，"一千个读者，就有一千个哈姆雷特"。传播媒介之间的比较突出了动画传播的特质，也一定程度上阐述了文学改编与动画电影之间的关系。动画电影作为一种代表性的文化现象，在新旧媒介交替的时代，艺术形式之间也在相互转化、相互融合。这种关系不仅体现在动画与文学上，电影亦是如此。视觉文化的流行也使文字以另一种方式被大众接受和感知。

三、今敏动画整体性研究

今敏动画在当时的日本时代背景下对动画进行了一次全新角度的审视。动画的创新并非只与技术与特效有关，今敏的着眼点更多地放在故事的构架和虚实的结合方面，奇异的叙事方式和悬念的铺陈是今敏手中最有力的底牌。对今敏动画的研究也开始从局部逐渐过渡到整体性的研究，这些研究包括以下几方面。

第一，有学者将今敏动画置于后现代主义的语境中研究。后现代主义电影对传统叙事模式的颠覆包括黑色幽默、暴力美学，以及剪辑、拼贴的蒙太奇镜头语言，以其分析了今敏动画电影中的后现代主义情节。同时，以超现实主义维度分析今敏动画的视听特征、主题内涵。将今敏动画置于不同语境中解读，丰富了其艺术内涵及思维层面，不再将其视为一种纯粹的娱乐形式，而将其视为

具备了观念表达的艺术作品。

第二，学者对今敏动画的研究，肯定了其动画价值。从虚幻与现实入手，认为今敏动画的意义不仅在于打破虚幻与现实的模糊界限，更在于打破了动画与电影的人为分割。王涵在其论文《今敏影视动画作品研究》中认为，今敏的艺术践行和人生理念带给我们这样的启示：兼容并蓄往往比简单的一分为二更有价值。真人电影无法确切转喻的精神视像和抽象哲思则在动画中首次直观呈现，动画影像与生俱来的魅力便尽览无余，动画艺术无可取代的价值也昭然若揭。

第三，有学者从艺术审美的层面研究今敏动画，提升了今敏动画的艺术性与文化内涵，在电影技术与绘画形式的作用下，通过情感和文化的象征，影响受众的感知与感受。彭俊在《民族审美意识的影像呈现——今敏动画的审美特征研究》中指出，今敏作品中着力阐释了当代人的精神危机主题是建立在日本的民族审美意识之上的。戴季陶在他著名的《日本论》中将日本民族的特点和日本能够发展进步的原因归结为两点：一是因为日本人具有一种热烈的"信仰力"，"这信仰力的作用，足以使他无论对什么事都能百折不回，能够忍耐一切艰难困苦"；二是日本人的好美精神。如果说《千年女优》《东京教父》中主人公的执着追寻可以用来验证戴季陶所述的第一点，那么今敏作品中关于日本人好美精神的体现则随处可见。今敏动画的艺术审美具体体现在了今敏动画的物哀之美、调和之美和死亡之美中。

四、其他视角研究

1. 文化视角研究

动画作为一种文化传播的艺术形式必定与文化紧密相关，而动画在不同国家也因为文化背景的不同而呈现多样性。齐骥在《动画文化学》中谈到了动画作为文化所表现出的特征，认为动画文化的记录与诠释的角度无非有两个：其一是表现本土文化的深刻内涵，力图通过软实力的输出去影响观者的世界观，进而让本土文化影像世界构成最为主流的核心价值体系；其二是通过异域题材的本土转化，制造一种"视觉奇观"，而藏匿其后的却是一种本土价值理念，通过奇观引起人们的陌生感和好奇心，通过植入待输出的文化认同，影响观影群体。

以日本文化为背景的今敏动画，使得越来越多的研究者意识到，对今敏动画的研究不能完全停留于今敏动画的艺术本体研究中，应该关注动画背后的文化层次。一方面是具有特殊性的日本文化语境，使研究者将今敏动画的主题思想、艺术造型和艺术表现形式与日本民族文化结合起来研究。何晓语在《今敏动画作品与日本民族文化》文章中提到今敏在构思画面时，总是尽量地还原日本特有的建筑和自然环境，在服饰和道具上采用传统的日本图样和服装，而且在不同的场景展现不同的人物情感时总是赋予特殊的含义，并且尽量向日本的传统文化靠拢。今敏动画中无论是场景环境还是角色性格，都可以体会到日本文化的渗透，今敏动画必然是以本国民俗特征为依据创作而成的，并且贴近日本本国民众的生活，

具有自我民族特色。另一方面是具有普遍性的本国文化与西方文化的调和。步入现代化的日本,在文化上吸取了西方文化特征,今敏动画体现了对现代化的哲思以及对现实社会和都市人群的批判,这些思维形式都源自对西方文化的感受。只注重本国文化的传递则会使得文化语境受到限制,而无法实现广泛的传播;如果太过于关注外来文化,则会失去具有民族特色的表现形式。今敏实现了不同文化背景之间的调和,实现了东西文化的融合,形成了全球受众都能接受的共同动画场域,即以普遍性的动画语言传递特殊性的日本文化以及创作者的思想理念。民族文化的运用使得他的作品既通俗又高雅,故事性和哲理性之间的平衡处理得恰到好处,既不会显得说教,又不会为了达到说教的目的而抹杀掉故事的趣味性。

2. 经济产业视角

今敏身处的时代是日本动画的确立期,战后日本经济迅速发展,经济增长,国民生活水平日益提升,社会人群对物质追求狂热。在此种社会环境中,动画的娱乐性以及商业性特质愈加明显,动画的影响力以及地位都逐渐提升,动画文化现象也引起了普遍重视。日本动画产业以漫画为先导,以电视动画为核心,以衍生品开发为后续的产业模式。随着技术的不断发展,动画产业不断地进行技术创新,拓展传播渠道,使得日本动画产业日益成熟。日本动画产业的发展不是一蹴而就的,而是经过一代一代动画人的不断努力,今敏也正浸润在这样的语境及环境之中,所以对其的研究是不能脱离日本动画产业的生态环境而独立看待今敏动画的。日本动画产业不仅仅是一种娱乐形式,也是一种文化传播工具。动画不仅获取了经济上的盈利,同时也成为全球化文化输出的形式,承担了传播民族文化、引导受众意识形态等历史责任。今敏一生都工作于Madhouse(马多浩斯动画制作公司),所有的动画电影作品都由其出品。每一个动画公司都与经济、市场联系紧密,其工作室也一直以注重导演个人风格而闻名,因此今敏在Madhouse期间也保证了他个人作品最大的自由度,这对于创作者而言无疑是一个理想的工作环境。动画产业也是由一个一个动画公司构成的,不同的公司关注的层面也有所差异,这也是在日本动画黄金时期日本动画呈现百家争鸣风格的原因之一。在经济产业方向上对今敏动画的分析研究大都是集中在其动画创作影响因素层面。

五、用精神分析理论研究今敏动画的现状

今敏动画作为视听艺术形式,早期对其研究的关注点集中在镜头语言的解析

层面，而随着对今敏动画主题内容的深度发掘，开始出现了从精神分析角度来解析今敏动画角色的文献，其中释梦理论频繁出现。蒂莫西·珀坡（Timothy Perper）、玛莎科·诺格（Martha Cornog）在其文章《精神分析下的赛博朋克仲夏夜之梦：今敏的〈盗梦侦探〉》中将今敏作品《盗梦侦探》的梦境与现实之间的关系，与弗洛伊德的梦境理论结合，并将其与日本动画作品《福星小子2：绮丽梦中人》《铃音》以及莎士比亚的诗歌《仲夏夜之梦》类比，将DCmini比作《仲夏夜之梦》中的笔，认为《盗梦侦探》是同时具有赛博朋克风格与梦境理论的一首"仲夏夜之梦"。张晏榕在其论文《千年女优：如梦境般的一场女性化旅程》中运用弗洛伊德释梦理论以及荣格的集体无意识对今敏作品《千年女优》从主题内容、叙事结构以及视觉表现角度进行了分析，将梦境的移置和象征机制与今敏动画电影的跳切、闪回以及视觉符号的隐喻类比；并结合源于叙事学理论中的"英雄之旅"（Monomyth）结构，这个结构早期便受到了弗洛伊德精神分析理论的影响，由约瑟夫·坎贝尔在其著作《千面英雄》中阐述。张晏榕在文章中论述这个结构为"女英雄之旅"（A Feminine Journey），并提出了《千年女优》中女性角色所表现的不同叙述形式，其体现在作为女性的主角在整个故事环中有一个从自我否定到自我认同的过程。聂欣如在其文章《动画电影〈盗梦侦探〉及其精神分析》中具体运用了弗洛伊德释梦理论及潜意识理论，对《盗梦侦探》进行了叙事情节以及角色的分析研究，更多是对情节线索的分析及解读。

另外，也有大部分学者站在人物角色的角度，以弗洛伊德潜意识理论以及俄狄浦斯情结为依据，分析剧中人物角色心理形态。其中郑嘉庆在《精神世界的梦幻之旅——今敏作品声音创作研究》中以弗洛伊德人格结构说为基础，阐述了今敏动画中音乐对人物精神世界的塑造，赋予了精神分析理论下今敏动画分析的新视角。关于今敏的访谈以及个人生平的书籍出现后，研究的关注点也不再仅仅是其动画作品，也出现了关注今敏作品与个人之间关系的新视角。其中论文《后现代语境下今敏动画作品的镜头语言研究》中便提及了今敏动画作品与个人之间的关系，并将精神分析理论应用于今敏动画作品的叙事结构的分析。

从以上研究视角可以看出，学者们的初衷都是力图以更为科学和深刻的方法来解读今敏动画作品。从翻阅的文献资料来看，精神分析层面的今敏动画研究大都集中对一部作品的研究，并且对其理论的应用也都停留于情节、角色及主题的单线脉络，未曾建立一个立体的系统。精神分析理论并未透彻地与动画艺术紧密结合，因为动画批评不像文学及电影那样具有话语权，所以大都停留于运用精神分析理论的字面意义的方法，并未对今敏动画的创作动因以及作品中的精神元素做深层挖掘；对今敏作品中的精神元素的视觉表现仅仅停留在文字阐述层面，并未系统地进行实例分析，也未曾建立今敏个人、作品与受众之间的立体关系。因此，将今敏动画作品纳入精神分析理论中，并运用其理论阐释今敏动画文本，有助于发掘今敏动画作品的艺术本质，并能够完善动画批评理论

及指导动画实践创作。

六、问题及对策

　　随着媒介形式的发展，动画艺术形式在不断丰富和拓展，对今敏动画的研究拥有了瞩目的成果，对今敏动画镜头语言以及技巧方面的研究也形成了一定的系统，较为完整。但总体上来看，今敏动画的研究还不够深入，大都停留在其动画的视听语言特征、主题内涵和作品美学方面，对其作品创作的个人关系并未做相关探讨，也并未研究过今敏动画现象热的根本原因，以及对动画艺术整体发展的具体影响。从文献资料来看，今敏动画研究也存在一定的问题。

　　从现有的今敏动画研究文献来看，大多是对今敏动画镜头语言的技术层面的关注，虽然出现与文化、经济等跨学科的综合研究，研究层次也在不断深入，但对动画学科整体而言，研究内容还是不够深刻。因此，需要从今敏动画研究的个体性来看待整个动画学科的整体性，从个体到普遍。随着时代变化，动画所涵盖的层面也在扩大，要吸取今敏动画对当代动画发展的启示，发掘今敏动画的社会意义，从而指导现实中的动画创作，吸收作品本身和导演个人所传达的精神内涵，并结合我国国情做自我内化的转变。

　　近年来，动画研究成果不断积累，也呈现明显进步，动画领域的研究学者不仅仅包括设计类、美术类人才，也开始有经济学、文学、哲学等其他学科领域的学者。今敏动画作为动画学科领域的一部分，也在不断积累研究成果，并取得明显进步。但从论文的质量来看，也出现观点重复、缺乏创新视角的问题，表现出以下不足。

　　从现有的研究文献来看，我国对今敏动画研究的深度与广度略有不足，大部分集中于技术层面对今敏动画外在形式的探讨，对今敏动画的系统研究也较少，从动画艺术本体、经济、社会、文化等角度深入探讨的文章也数量有限，占比不到十分之一。

　　对今敏动画的研究大多以个别作品为例，并没有从整体上系统地看待今敏的所有作品，分析今敏动画的普遍性规律不够全面及整体。大多以作品内容本身为研究对象，未与今敏背后的创作动因、文化背景等深层因素结合，未考虑到日本动画发展所特有的文化语境。一部分学者对今敏动画的研究陷入主观片面的困境，将个人对今敏动画的感情色彩融入研究之中。这是因为国内动画批评理论匮乏，没有系统科学的原生动画批评理论，大多理论都借鉴自文学与电影。对今敏动画本体的研究，大多数学者忽略了对受众的考量，极少数学者站在受众的角度

来思考今敏动画,也未曾考虑到今敏动画的研究对我国动画发展的现实意义。

针对以上问题,对今敏动画的研究有待于深度发掘,要重视其对动画学科的整体性影响,并不断发展动画批评的基础理论,从多角度、多层面来探讨今敏动画,并直面我国动画所面对的实际问题,根据今敏动画的历史经验提出具有建设性的对策及意见,促进动画理论以及动画产业的发展。从艺术的层面而言,增加动画的思想内涵以及社会责任感;从商业的层面而言,深化人文思考,从受众的角度来思考动画产业,关注数字时代下动画的新任务和新路线,全方位地促进理论和技术的进步与发展。

七、研究目的及意义

弗洛伊德精神分析方法不仅是对非常人的案例分析与研究,也是以梦境、无意识来反映对常人的人文关怀。今敏动画所反映的是处于日本现代都市背景下的社会人群,通过动画中人与人之间的关系来表现社会存在的问题,并进行一定意义的现实批判。运用弗洛伊德精神分析方法来研究今敏动画,以人为基本出发点,以今敏个体研究为起始,深入挖掘今敏创作的心理层面因素,分析这些元素如何内化于个体又外化于作品中,并形成具有日本民族性特征的动画语言。今敏动画中所塑造的角色是日本社会语境下的社会群体,但其所表现出的精神癔症现象,是全人类所面临的问题。弗洛伊德精神分析方法以科学的形式来认识人,但并不是要认识人的常态与非常态,关键是从此角度出发,认识人的复杂性与深刻性。

目前国内对于今敏动画的解读大都停留在对其视听语言的分析,没有与个人的思想、价值观等联系起来,更多是分析其作品的蒙太奇手法以及作品的故事内容。今敏所处的日本的20世纪时期是现代主义的发展时期,当时社会结构、思想观念的快速变化对人的精神和心理产生了深刻影响。现今的中国也正处于一个飞速变革的时代,在全球化语境下,中国现代主义的发展较之西方现代主义初期更为复杂,思想文化的断裂性更为剧烈。当代人的精神心理特质是民族精神气质、心理特质与西方思想方式、价值观念的综合。中国社会下的当代人在生命存在的体验中,其民族精神和传统理念与以西方思想为主流的全球化社会文化观念产生冲突和融合,使当代人的心理处于不断的自我重构状态,社会快速变革所引起的人的精神和心理活动具有一定相似性。因此,对今敏动画心理因素的研究,将有助于当代人在急剧变革的社会情境中理解自身、理解时代。

全球化语境下艺术的核心问题是艺术家、作品、观者之间观念的传达。如何在作品联结的艺术家的表达和观者的读解这两极之间建构意义得以沟通的桥梁?如何使艺术作品得以跨越社会、思想、文化、性别的差异而实现观念的读解?人类的精神、心理所固有的生物学上的共同性为艺术观念的传递提供了一个场域,心理成为图像读解的介质。今敏动画画面的表层内容所蕴含的艺术观念以及所隐含的今敏的心理欲求,就通过心理的解码为观者所感

知和理解。心理场域可以为动画艺术创作提供可展开的空间。结合弗洛伊德的精神分析学说解析今敏动画作品中的心理因素,从精神分析层面分析今敏动画创作中的时代精神以及艺术家、对象、作品、受众之间所构筑的深层意义,以此在当代社会语境中为动画美学的创作与表达寻求一个新的思路,也为动画批评理论的研究提供一个新的视角。

第一章

今敏动画的艺术特征

第一节 艺术领域中的虚实表现

人们认为艺术才能与科学思维不能相互融合,然而精神分析就是艺术的,这种艺术性也促成了精神分析科学结论的产生。弗洛伊德提到:"要完成一个完整(从后向前)分析的建构,要求人们具有艺术家的特质。"其中"艺术家的特质",绝非简单地搜集材料和辨认细节,最终要想实现"完整"建构,艺术的灵性捕捉便显得尤为重要。

露瑞·斯奈德·亚当斯(Luarie Schneider Adams)在《精神分析与艺术》(*Art and Psychoanalysis*)一书中指出,艺术与精神分析两个领域正式联合研究是在1910年,弗洛伊德发表了第一篇艺术家的心理传记《列奥纳多·达·芬奇》。四年后,再次出现两个领域的结合是在弗洛伊德的一篇文章《米开朗基罗的摩西》中。甚至早在弗洛伊德之前,西班牙画家戈雅(Goya)、菲斯利(Fuseli)描述他们心里的状态和梦境是一种内部的现象,如图1.1、图1.2分别为戈雅的《巨人》和菲斯利的《梦魇》。这种转变以外在现实为表现基础,并将表现对象转至内在心理及梦境。唯美主义者沃尔特·佩特(Walter Pater)认为,文艺复兴时期的艺术表现了艺术家新的心理意识,并表现出艺术家与作品之间的个人的联系。

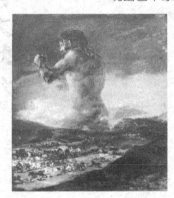

图1.1 戈雅《巨人》

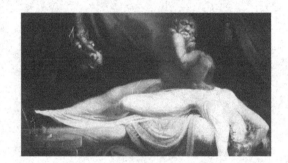

图1.2 菲斯利《梦魇》

这之后,艺术历史学家与精神分析学家产生了极大的争论,并对此提出了正反两方面的激烈批评。作为艺术史研究者的亚当斯指出,两个领域的共同点都与创造力有关,艺术关注的是创造力的产物,而精神分析领域则关注的是创造力的过程。并且两个领域都与创造力的形象化有关,精神分析是将想象力和梦境形象化,而艺术领域里艺术家则是将物质产品形象化。

按自我风格和以往的惯例，艺术家还是会做出重要的选择，但是他们的选择受到他们所处的时间和空间的影响，早期的基督教派、拜占庭、罗马式以及哥特式的艺术家，他们的限制比文艺复兴和巴洛克时期更多。产生这种区别的文化原因是多样的。文艺复兴时期，对艺术家的赞助在不断增加，以及当时的教育系统对古典学习的鼓励，这都有利于当时艺术家队伍的扩大。19世纪工业革命时期出现了一批新的关于工厂、机械，以及关于城市化的图像研究，同时艺术家描绘出当时人们从城市压力逃脱到悠闲和娱乐当中的和平景象。19世纪后期至20世纪初期，艺术家的风格开始表现心理分析方面的内容，如超现实主义和抽象表现主义。精神分析的方法和见解已经有意识地在艺术领域过去的一百年历史里逐渐形成，有效的艺术批评的精神分析方法也从古代延伸至近代历史中。

在艺术中体现精神分析特征也是毋庸置疑的，这也是早期精神分析在西方绘画、建筑等艺术形式中的萌芽和发展。后期艺术的形式在不断发展和扩宽，有一种艺术形式几乎与精神分析产生的时间同步，也在后期与精神分析形成了密不可分的关系，这门艺术便是电影。1895年，卢米埃尔兄弟首次在法国放映电影《工厂的大门》，这标志着电影正式诞生。同年，精神分析学也正式诞生，弗洛伊德与布洛伊尔合著的《癔症研究》中首次使用精神分析一词，一般将此作为精神分析学的起点。之后电影和精神分析都各自在自己的轨道上不断发展壮大。进入20世纪，电影开始同精神分析产生联系，曾有一位超现实导演认为："电影是对梦境的不自觉模仿，发明电影可能就是为了表达潜意识的生活。"潜意识理论是精神分析学体系的根基所在，弗洛伊德的无意识理论反映了无意识在人类精神生活中的决定性作用。电影艺术可以通过其本身的艺术特征反映人类意识层面的内容，包括家庭伦理、文化道德和社会理性等。电影艺术拥有独特的艺术语言，这门语言可以在观众观看电影时得到最大化的共鸣，进入观众的无意识层面，这就注定了电影与精神分析之间的必然联系。前面提到，在19世纪后期至20世纪初期，由于受到精神分析的影响，绘画风格上出现了超现实主义和抽象表现主义。超现实主义绘画是对艺术家自我精神世界的探索和挖掘，这也导致当时的绘画语言趋于怪诞。受到弗洛伊德潜意识学说的影响，对艺术家想象力的限制得到解放，他们开始不断展现无意识和梦境的内容，表达他们无拘无束的思想。对于当时这样的艺术情景，电影是最能承载超现实主义风格语言的艺术形式，电影的时间性叙事特征正好可以表现这种跳跃的流动的思想意识。另外，电影是由一些客观摄影镜头组成的，这些客观摄影镜头由于有了粘贴画这种方法，就能够使神奇般的事物与现实融为一体，并恢复其深刻性。艺术形式最好的分析方法就是作品本身，精神分析与电影之间的联系可以通过作品很直观地表现出来。电影将潜意识的精神世界外化，电影所建造的世界可以是有序的也可以是混乱的，它不仅可以表现直观的物质世界，同时也可以表现虚幻的精神世界。

由于超现实主义的影响，对艺术的关

注也开始从以往的现实思想转变为对自己梦境、回忆内容的关注。这一时期的电影本身都是哲学。杰尔曼·杜拉克把电影的特性界定为情感的自我表现形式，他的电影《僧侣与贝壳》把弗洛伊德提出的梦的象征意义直接转变为银幕形象语言（图1.3）。布努埃尔和画家达利合作导演的无声片《一条安达鲁狗》是超现实主义电影的代表作（图1.4），布努埃尔自称该片是"有意为之的自动创作"的产物。它那兼及语言和视觉的双关画面，以及它那作家和画家难以获得的动态视觉效果，无不阐明了电影对于超现实主义者来说开始具有重要意义。电影除了受到超现实主义、先锋派的影响之外，还受到抽象派、达达主义、象征主义、表现主义等艺术思潮的影响。这些不同流派的交替影响给艺术家带来了新的艺术思想，他们逐渐开始意识到可以将对自我内心体验的观察外化。这种对生活观察方式的改编，也将电影艺术形式带入了人们的内心深处，人们开始了对精神行为的探索，而不再完全以对外部世界的表意为基础。电影与精神分析学之间的关系是十分紧密的，许多电影大师都受到弗洛伊德精神分析学说的影响。弗洛伊德的思想对20世纪的文学艺术、文学艺术理论、美学、心理学、哲学等人文思想都产生了极大的影响，他的思想带领人们开始进行自我认知的探索。在电影、绘画等艺术中他的思想痕迹更是无处不在，他的思想所具备的艺术性使它进入艺术领域，而他的思想所兼备的科学性成为艺术批评及相关理论的基石。

图1.3 《僧侣与贝壳》剧照

图1.4 《一条安达鲁狗》剧照

第二节 今敏动画的艺术特点

本书所研究的今敏动画归属于二维平面动画类别中，属于计算机二维动画。今敏的动画作品主要以影院动画为主，其中也有一部系列电视动画与一部短篇网络动画。今敏的影院动画作品都是以写实风格为特色的商业动画作品。影院动画的长度和常规电影的长度几乎是同一个标准，事实上影院动画就是用动画的手段制作电影。影院动画时长在90分钟左右，制作上画面比例与画面效果都比电视动画的要求严格，时长的限制要求故事叙事结构要更为紧凑。一般意义上的影院动画都具有严格的开端、发展、高潮以及结尾的故事结构，制作周期也较长，一般在1~3年。大部分影院动画以商业动画为主，商业动画是大投入的团队制作结果，并且面向主流受众，以市场为导向。商业动画主要以线性叙事，并有一定的叙事目标，所关心的层面也是以主流大众群体为主。莫琳·菲尼斯（Maureen Furniss）关于商业动画与独立动画形式的表现趋势的研究见表1.1。在以下表格中可以看到，从制作层面来看，今敏动画采用的制作模式是团队共制并且运用了传统的技术与媒介，但相对于美国迪斯尼动画的大投入，今敏动画在投入上可能不及迪斯尼的十分之一。而从叙事和主题关注层面来看，今敏综合了独立动画与商业动画的特征，他关注的对象有边缘性人群，叙事的形式也不只是以线性叙事为主，叙事的多样性使得今敏动画并没有因为市场、受众而形成模块化的艺术形式。今敏的动画反映了多样化的生活方式和标准。今敏的动画不是纯粹的商业或独立动画，而是两种类型在各个层面的结合体，在团队共制的模式中，实现了叙事表现的多样性与关注层面的多维度，也因此达到了一种商业与艺术的平衡。

表1.1 商业动画和独立动画形式的表现趋势

商业动画	独立动画
传统/工业/占大部分的动画类型趋势	实验/独立/颠覆性的动画类型趋势
大投入	小投入
团队共制	个人制作
运用传统技术及媒介	不局限于传统媒介及技术的多种媒介形式
面向主流大众	个人及小规模展览
受市场因素的影响	受审美因素的影响
叙事类	非叙事

续表

商业动画	独立动画
具体形式	抽象形式
线性叙事	非线性叙事
反映西方以及传统的社会标准	反映多样化的生活方式
支持统治阶级信仰	挑战统治阶级信仰
制作艺术家来自主流群体并且反映他们关心的问题	制作艺术家来自边缘群体并且反映他们关心的问题

今敏个人导演的主要作品主要有5部,其中4部为影院动画,分别是《未麻的房间》(1997)、《千年女优》(2002)、《东京教父》(2003)以及《盗梦侦探》(2006),还有一部13集的系列电视动画《妄想代理人》(2004)。2007年制作了一部动画短片《早上好》,2009年开启了《造梦机器》的动画制作,但这部动画成为今敏未完成的遗作。2010年8月24日今敏因病去世,享年46岁。今敏动画最主要的艺术特性在于他对现实与虚幻的表现手段,而对今敏动画的艺术特性则主要从画面、运动以及主题叙事进行概述。

1. 假定性

假定性是几乎一切动画形式都具有的一般特性,因为动画的一切内容都是绘制或者计算机制作而成的,其表现的场景、角色等都是假定而成的,现实生活中并不存在。今敏的动画亦是如此,在今敏的动画中有依据现实参考完成的场景及人物设计。但这些内容只是存在于影片的固定媒介中,并不能外化于实体,不管是对梦境的塑造还是虚幻与现实的切换,这些内容都是在动画艺术形式中的画面假定内容。今敏动画的主题内容很多是虚幻、模糊的概念,即使在没有具体实体限制的动画艺术形式中,对假定内容的表现也要具有一定的现实感。这种现实感源自现实世界以及导演个人对现实的感受。动画是创作者想象的世界,其中的世界观也是以现实为模板而进行假设的,创作者在幻想与现实中实现平衡,并找到永恒的表现形式来阐述自己内心的幻想世界,在假定的前提下具有可信度,才能与受众产生共鸣。

2. 仿真性

今敏动画中的人物造型与场景等都依据真实原型,严格模仿实拍影像中的造型。仿真性是动画绘画手段及风格的一种外在表现。与今敏同时代的日本动画导演以及前辈很多都在自己的动画绘画造型中采用仿真性这一特性。早期动画每一帧的动作和场景都是靠艺术家的双手绘制而成。计算机产生之后,很多工作都可以在计算机上完成,而动画的绘画性也因此与计算机关联起来,动画的绘制大都开始在计算机上完成。皮克斯工作室《玩具总动员》的出现使动画艺术开始走向

了三维软件制作的道路,但三维动画在绘画性上没有二维动画的多样化,三维动画在艺术风格上显得略为单调统一。绘画性是体现动画作者性的关键因素之一,日本和法国很多著名的动画制作者很大程度上还是采用二维或者是三维转二维的方式,尽可能多地在动画作品里保留绘制的痕迹,这也是动画风格性的体现,甚至成为一种文化符号及象征。三维动画在绘制风格上的差别没有二维动画明显,也是绘画性的原因。

今敏个人动画创作时期的脚本是十分详细与细致的,这源自他曾经制作《回忆三部曲:她的回忆》时所养成的习惯,因此今敏在绘画上十分擅长对细节的刻画。今敏绘制的角色比例与现实生活中的人物比例一致,人物角色的绘制都不会刻意美化,场景和人物在绘制上都具有极强的仿真性。今敏利用动画角色、场景等的仿真造型,营造一种细腻的表演,从而使受众能够产生与观看真实影像相同的感受,这类造型的特点也与复杂的叙事结构相得益彰。今敏同时运用色彩、光线来渲染画面情绪气氛。今敏的动画也不仅是绝对的仿真,可以从人物角色的塑造上看出,主要角色与次要角色还是会作一定的区分。绘画造型上的仿真性也会带有导演个人的主观色彩,因此具有一定的意指性,而这种意指性的内容也是导演个人风格体现的关键部分。

3. 角色运动与画面运动的结合

动画的运动既包括动画角色本身的运动,同时也包括动画画面以及每一帧之间的运动。"二战"时期著名的实验动画大师诺曼·麦克拉伦认为:"动画不是能动的艺术,而是画出来的动的艺术,在每帧之间发生的事情,要比各帧上存在的东西更重要,因此动画是把控帧与帧之间无形空隙的艺术。"早期主流的商业动画里也有全动画(full animation)和有限动画(limited animation),它们的区别就在于:图像的运动以及变形,运动的帧数以及视听因素。全动画会尽可能较少使用循环动作而一直保持动作动态,有限动画则会尽可能利用循环动作或最大程度地避免动态。全动画重视视觉上的表现,而有限动画则重视声音,类似人物角色之间的对话,并且会采用一些特有的形式来回避人物角色口型的运动。日本动画将有限动画使用到了极致,有限动画也因此成为日本动画的一种风格,弱化了动作的表现而加强了叙事的丰富性。日本动画也受到了漫画的深刻影响,动画是表现时间的绘画性艺术,可以看到日本动画有很多漫画式的镜头表现。动画的运动特性一方面体现在近似于现实的运动规律,另一方面则体现在运动的夸张变形。今敏动画角色的运动绝大多数是近似于现实的运动规律,但也会有意识地加入一定的夸张元素。《东京教父》中对阿花表情的刻画,就运用了一定夸张的表情刻画来表现和渲染人物的情感。另外,奔跑是今敏动画中最常出现的动作形式,但是今敏对于奔跑的刻画并不是为了尽可能完善地表现这一动作,而是在动作与动作的衔接部分做了一定的省略和切换,角色和画面的同时运动不仅能够产生视觉上的变换效果,也能够在一定程度上节约制作成本。

4. 叙事主题的多样性

动画的叙事是与运动同等重要的特

性，动画故事世界的概念也如同艺术观念一样重要。动画是由很多画面组合而成的，不同的画面组合会产生不同的叙事效果，每一个画面就像一个字符，只有组合起来才是一句完整的话语，才能清晰地表示句子的意思。动画导演也会被类比为文学作家，起初动画的发明只是源于人们对动态影像的向往，之后动画才开始慢慢成为故事的载体。人们在动画里可以看到一年四季，可以感受一个人的一生，短短的时间里可以感受时间流逝所带来的变化。也是因为动态影像载体，时间摆脱现实世界的束缚，可以通过媒介的方式让人们感受到。美国迪斯尼动画中的对立关系简洁明了，正义战胜邪恶是永恒的叙事主题，而日本动画则在叙事的对立关系上更为复杂。一种是动画所营造的幻想世界是基于现实的模板而建立的，受众则通过这样的形式产生自我幻想，实现自我满足；另一种则是通过对角色主体的深层心理剖析来体现个体的社会关系以及群体的社会现象。受众在营造的幻想中自我沉溺过深会产生自我中心的恋物癖或者自恋文化主义倾向，如日本"卡哇伊"以及"宅"（Otaku）文化。在动画叙事的幻想里，受众的沉溺也会产生很多妄想类的主体人格。

叙事的主题是多样性的，构筑的想象世界也是变换多样的，动画的叙事也会像文学叙事一样有各种各样的修辞手法。叙事所运用的手段则是视觉化的，由各种各样的画面来组成故事的所有内容，不同于文学使用的文字。叙事的风格和主题也受制于国家、文化以及动画导演个人等。早在法国新浪潮电影时期，特吕弗就提出了电影作者论，具有作者性的电影带有导演强烈的个人风格，并且导演能够在制作过程中完全掌控整个过程，使整个影片具备非先天而是后天形成的内涵。电影作者论同样适用于动画导演，尤为是日本动画导演。20世纪60年代至80年代出现的一批导演中，每个人的动画风格都像是一个符号印记在受众心里，从角色设计、叙事风格到故事的主题内涵，每一位导演都有独特的表现风格和关注的主题领域。今敏动画主题以人与现实社会的关系为主，从内涵到风格的表现都独树一帜。究竟是形式服务于内容，还是内容服务于形式，在动画的领域里都无主次，其取决于个人的侧重性，并没有轻重之分。动画的叙事性可以作为主体，同时也可以被边缘模糊化。今敏动画的叙事主题既包含了梦幻与现实的表现，也包含了对边缘人群的关注，以及对大众社会群体精神危机的关怀，不仅表现了极具吸引力的故事内容，也表达了深刻多样的主题内涵。

动画艺术的特性可以用来对动画艺术进行界定，随着技术的不断发展，动画艺术的特性也在日益丰富并不断涌现出新的形式以及新的表达方式。本书所研究的今敏动画是传统意义的动画，今敏动画的作品主题的意识流表达又类似独立和实验动画中的表现，很多作品采用非线性叙事，没有传统意义的三部式叙事模板。他所创造的动画世界是比现实更为残酷的世界，虽然是假定生成的内容，但却以强烈的现实感表达了动画艺术所能承载的深刻内涵。

第三节 今敏动画虚实表现的艺术方法

弗洛伊德在《梦的解析》中提到：梦并不是空穴来风，不是毫无意义的，不是荒谬的，也不是部分昏睡、部分清醒的意义的产物，它完全是有意义的精神现象。实际上，它是一种愿望的达成，它可以说是一种清醒状态下对有意识活动的延续，是高度错综复杂的理智活动的产物。并且他认为：梦显然是睡眠中的心理活动，这种活动虽然类似于醒着的生活，但同时也有很大区别。梦境的内容就像是以现实物质为基础而创造的虚拟世界。弗洛伊德曾说过，梦境的基本内容取决于身体的感受、白日的残余以及梦思维，而梦思维的来源主要是童年的回忆、潜抑的愿望以及创伤性回忆，梦境中所创造的虚拟内容很多是片段式的。艺术创造中，片段式的素材具有叙事意义。动画艺术更是如此，它可以用线性叙事，也可以用像梦境内容般的意识流式的叙事。梦境建立在个人过去的记忆和感受的基础上，而动画则因为环境的不同而分别建立在各自国家文化、地理的现实基础上，这样创造出的虚拟世界才具备个体带入感，不会觉得陌生。梦境是虚拟世界，今敏动画也是虚拟世界，两者之间与现实世界相互关联并且搜集的素材都取自生活的现实世界。

前面提到今敏动画的假定性特征，假定性特征决定了内容上的天马行空。动画以绘画或其他造型艺术形式作为人物造型和环境空间造型的主要表现手段，运用夸张、神似、变形和象征，反映人们的生活、理想和愿望。梦境的内容来自人们的意念、思维、感受以及情感表达，是图像化而非书面化的一种形式。动画艺术与梦境十分相似，甚至可以说动画是将梦境通过润色进行美术化加工的一种形式。有很多著名的动画短片都涉及对梦的描绘，例如尤里·诺尔斯金的《故事中的故事》(*Tale of Tales*)就通过流动性的画面来表现潜意识、童年的回忆，通过故事中的故事来展现一个感知的感性的自然世界（图1.5）；电影导演克里斯托夫·诺兰的《奎氏兄弟》(*The Quay Brothers*)也展现了梦境与现实的虚幻边界的故事（图1.6）。

梦的内容的研究对动画艺术研究有着重要的意义，梦是人类心理活动中十分特殊的存在，在精神的生活领域里有许多是属于心理原本潜抑的愿望。潜抑作用是人心理防御机制的一种表现，是一种无意识的抑制行为。但是梦形成的机制不是艺术意义上的创造性，因为梦不具备审美形式。虽然都是画面化、

图像化的过程，但梦是一种自然形成的心理现象，动画的创作则需要创作者个人的审美意识和情趣来进行自我再创造。

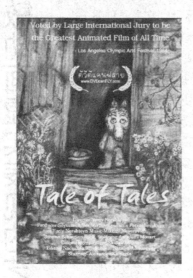

图1.5　尤里·诺尔斯金《故事中的故事》

图1.6　克里斯托夫·诺兰《奎氏兄弟》

动画的创作是一种集体创造，一部动画的完成需要整个团队的共同努力，但本书关注的是动画导演本身。动画导演满足本身的潜抑欲望，完成无意识的升华，将所幻想的内容经过有意识自觉的加工展现给观众。对于动画导演本身的艺术创作研究，应该辩证地看待，应该结合社会文化因素进行分析研究。通过艺术作品来了解动画导演并不是一件易事，还需要结合他的自传、访谈以及一些在他周边一起工作、合作的人的评价。露瑞·斯奈德·亚当斯在《精神分析与艺术》中也提及过，弗洛伊德在研究达·芬奇时也是结合了他的画作、儿时的梦境以及传记等。今敏导演在2002年和2007年分别做了一些详细的访谈，这是了解今敏动画创作构思的重要依据。今敏在《我的造梦之路》一书中谈到"千年女优"这个故事想法的由来时就认为，自己的故事构思和灵感来源与自己深层的潜意识的关系十分密切。他的一些合作伙伴如丸山正雄先生提供了资料。今敏动画《盗梦侦探》的原作者筒井康隆就在访谈中说，在合作的时候最难的部分是细节的创作部分，需要运用自己梦境的内容来创造生动的细节画面，因为自己的梦境是这一部分重要的内容来源。这也充分说明艺术家们在艺术创作的过程中对内容无意识的收集以及对内容有意识的加工处理。

露瑞·斯奈德·亚当斯在《精神分析与艺术》中以时间为脉络举例说明了在绘画艺术中浓缩机制的表现。在当时的基督教艺术里，对时间的压缩是最持久并且是有意识的绘图手段。早期时间压缩的绘画手法适用于描绘基督教的故事，表现时间的前后。过去的绘画通过位置和大小来区分时间的前后，而文艺复兴时期

的绘画不仅是对真实时间的压缩和空间的分离,还开始涉及未来的时间。亚当斯通过分析不同时期描绘的关于"圣母报喜"（Annunciation）的故事得出以上的结论。19世纪至20世纪,随着艺术媒介新方法的不断发展,对时间压缩的表现拥有了更多的可能性。拼贴和装置艺术与传统绘画和雕塑不同,空间与媒介的文字要素之间是通过艺术家来操控的。亚当斯以毕加索的《牛头1943》（*Bull's Head of 1943*）为例（图1.7）,作品由单车座位以及一对单车把手组合而成,这个作品对两个元素的压缩使得它们之间本身预想的空间消失了。与梦境中的压缩内容相比,这是艺术性的组合,毕加索对两个元素进行并列而不是叠加,是空间上的并置。如果逻辑思考的步骤在随之而来的创意之前,那么《牛头1943》的隐喻方面就明确需要压缩的手法。如果座位和把手是分离的状态,将座位转180度后直接与把手粘贴起来,然后将两个元素浇铸成青铜色,由此产生的对象就会像一头牛的造型。毕加索的隐喻风格的思考方式使得他运用现代机械的部件来组装,并正式表现传统牛的图形。

图1.7　毕加索《牛头1943》

艺术的表现大部分是艺术家个人思考的表现,无论传统艺术还是数码虚拟艺术,都是个人呈现自我的过程,通过艺术手段表达对世界的观点与看法。替换和象征在很多艺术作品中都有体现,而且是艺术家常用的一种表现手法。很多超现实主义艺术家通过弗洛伊德的无意识梦境机制来有意识地描绘自己的作品。梦境与艺术之间的密切关系,通过艺术家与作品之间的关系而呈现出来。梦境影响着艺术家的创造,无论是题材内容还是表现形式,梦境的表现也一直没有退出历史舞台。随着艺术形式的不断发展,新媒体艺术盛行的今天,动画艺术的出现更是为艺术家打开了新的表现探索之路。

就表现形式而言,动画也像梦境一样创造了可以实质感受的现实,同时又创造出了可以直观感受的幻象。前面我们分析了梦的四个工作机制,可以运用梦的工作机制来解释动画创作的过程。动画的创作过程一般分为前期、中期以及后期三个过程,而本书所研究的对象是作为动画导演的今敏,所以分析创作过程与梦的工作之间的关系主要集中在前期创作过程的研究范围里。动画前期创作的几个主要过程如下。①剧本创作:动画剧本创作主要包括原创以及对文字剧本的创作,用文字进行画面化的过程。②导演构思:动画导演根据文字剧本开始创作分镜头脚本,这对于动画来说是一个重要的过程,这是动画导演的关键工作,几乎可以在这个步骤里看到动画的雏形,团队其他成员也都是以导演的故事板作为工作模板。③前期设计:根据导演的故事板进行角色以及背景设定。

梦有四个工作机制，而其中三个都为了梦的表现力这一机制服务。其中三个机制梦的凝缩、象征以及替换与动画的创作过程有类似的特征。

1. 凝缩

梦的凝缩机制会将梦的隐性内容简化，并抽取各部分内容重新形成一个全新的整体，这些内容在没有逻辑顺序的排列中组合。梦的凝缩会加强梦境的伪装而变得更为复杂，梦中看似分散的碎片信息，其实围绕一个共有的主题，将现实生活中不同时间、不同地点发生的事情聚集起来。

梦的凝缩工作过程与动画导演的构思过程十分相似，无论是动画，还是文学、电影、戏剧等诸多叙事艺术形式，都需要经过一个综合、概括以及提炼的创作过程。动画导演的构思也同样如此，他需要对各类素材进行筛选、取舍，来表达个人主体的思想。这种过程就类似于梦的凝缩机制，大部分动画导演都会将内隐的主题思想移情到自己的作品中去，也会通过一些类似访谈的方式来对自己的作品做进一步解释和说明。

普多夫金认为，电影中将若干片段构成场面、将若干场面构成段落以及将若干段落构成一部影片的方法叫作蒙太奇。这是电影学理论中的概念。而在动画中，画面与画面之间的连接比电影更加快速。早期的动画是以1秒24帧逐帧拍摄，而后来日本的漫画家手冢治虫开启有限动画的制作之后，动画便不再是1秒24帧的拍摄，而会采用1秒12帧或者更少的拍摄手法，也就是动画制作中一拍二、一拍三的方式。也就是说，动画可以根据需求任意减少或者增加帧数，动作的速度和画面之间的转换速度都可以进行调节。今敏在画故事板的时候便意识到自己的画面转换速度比电影的更快速。谈到电影蒙太奇的概念是因为梦境中对碎片信息的凝缩机制与动画以及电影的镜头转换、衔接等方式十分类似，一部90分钟的动画电影可以通过不同时间、空间的转换来达到叙事目的。动画和电影是可以凝缩时间和空间的艺术形式，可以凝缩角色一辈子的故事于90分钟的影片中，也可以凝缩过去、现在以及未来的空间。梦境同样如此，虽然叙事性是无意识的，但是同样是将不同历史时期的事情以碎片化的信息展现出来，只是没有叙事的逻辑关系，而这层逻辑关系的建立便是梦境与动画之间的区别所在。

2. 象征或隐喻

梦境里的内容是无逻辑的片段式的内容，梦境里的无意识内容是抽象的无规律的随意呈现，就像被打乱的画面随意组合，形成不了具体的显意。现实生活是充满审美、意义以及象征的，与幻想和形象密不可分。无意识会通过一种"审美的"逻辑而起作用，用艺术加工这种巧妙的机会主义来淡化和取其表象。精神分析所研究的是欲望被言说进而成为语言时所发生的一切，然而语言与欲望往往并不能达成一致，因为主体的欲望及存在总在不停地置换，所以无意识的欲望如果无法通过语言表达出来，便会通过其他形式发泄出来。梦境就是在这样的机制下

产生的，但是梦境对欲望的表现却非直接的，而是通过对现实对象的抽取隐喻地进行片段的表达。抽象不确定的想象界的内容存在交流和沟通的困难，艺术的表达通过沟通来实现，艺术家的创作行为属于个体行为，受众的审美行为需要在与作品的沟通和交流中才能得以实现。沟通的前提是一个共同的视觉对象和视点，而这种确定性直接会造成生动性和具体性的缺失。拉康指出，看和缺陷是文化创造的最初前提，它们提供了文化的认同模式，从而把不可视的想象界、生命的精微、语言的丰富内涵转变为了某种象征、寓言和隐喻。生命因这种缺失的表达而展现出神秘及迷人的光芒。

梦境中的内容对与现实生活而言是抽象的片段，实际生活中遇见的事物会投射进梦境之中。象征或隐喻最初源自语言，随着图像的发展，人们逐渐开始将其运用于艺术图像创作中。绘画对象是最直观的视觉形象，艺术图像从最初的自然题材到故事和寓言式题材，然后到象征世界的内在意义，图像的发展也开始从具象不断抽象化，绘画的象征或隐喻意味也愈加浓烈。动态影像的发展则是从最初的纯粹记录，发展成讲故事的工具，具有其本身的意味及内涵。动画艺术的发展从注重幽默、娱乐，到叙事多样化、主题更为丰富，在内涵上也开始呈现多层次、多方位的特点，题材的广阔程度也使得动画艺术强调画面内容的丰富性。很多动画导演都会依据自己偏好的主题而象征性地隐喻自我投射的内容，隐喻的内容可能是角色，也可能是背景的某个符号，或者是角色之间的一句对白。较绘画而言，在动态影像中能进行象征或隐喻的元素十分宽泛。

今敏的动画是成人定位的影片，在现代社会里人都被置于封闭的空间里工作、学习，失去与周围自然环境、家庭和他人的更多感性上的情感交流。今敏的动画作品非常擅长去描绘现代人的特征及情感表现，他也会通过画面中的各种视觉符号，隐喻地表达他个人对现代社会的一些思考及看法。例如在《盗梦侦探》里有名的游行场景中便有众多象征符号，如宗教元素、陈旧的器物以及现代电子设备等，每一个符号都是作者的隐喻语言，他用这些视觉动态形象来表现静态的象征意义。如同梦境中提取的象征性元素、片段化情节，两者有着同样的创作机制，只是动画经过了导演自己有意的加工，而象征化的隐喻内容往往构成了导演个人的意识形态。

3. 替换或移置

梦境的大部分内容不是直接表现出来的。释梦是对潜抑的梦的分析，是发现被压抑的愿望以及在童年时期所受过的创伤性记忆，对梦的分析也是对人类潜意识的分析。经过分析的梦境内容不再是零散、片段的，而是具有一定意义的话语结构。我们需要精神分析学家解释梦的内容，才能发现其中潜在的意思，有的意思甚至被替换或者移置而藏匿于表现的梦境内容里。梦境可能会由一些没有逻辑的、杂乱无章的片段构成，因为梦境真实的内容会通过一些变形、省略或者替换而隐藏起来。弗洛伊德在《梦的解析》中说明了梦境内容的移置机制：我们可以假定，在梦的工作中有一种精神力量在发生作用，它一方面消减具有高度精神作用的那些元素

的强度，另一方面则利用多重决定作用，从具有低度精神价值的各元素中创造出新的价值，然后各自寻找途径进入梦的内容，这种精神力量就是移置。梦境的移置机制是一种元素替代另一个元素，也会用语言的形式来替代一些主要内容。移置机制是区分梦境显性与隐性内容的核心机制。梦的替换或移置机制就像在排列组合梦境的逻辑顺序，使得梦境在它的控制下呈现内容。

　　动画导演会在自己的影片中表达自己的思考以及想法，导演要用一切形式，例如灯光、画面以及运动等动画本身的客观元素，来表达自己的主观思维。在动画电影的内容表现上，用一个元素替代另一个元素的手法随处可见。例如迪斯尼动画经常使用的手法动物拟人化，用动物的形象替代人的角色，而动物的特性又是人物的特性，想象世界里表现的内容和主题也是人类社会中的问题，却用动物的元素来表现。也有在叙事上的移置，例如很多动画影片会有很多条叙事线，但是其中只有一条为主要叙事线，为了在结局上达到一定的效果，很多次要的叙事线因此伪装，推至主线迷惑观众，到结局部分才真相大白。今敏在动画里经常使用对画面省略的方式来移置故事叙事线的发展，以此转移并引导受众的注意力。动画电影是表现时间和空间的艺术，需要将抽象的不可言说、不可描绘的事物具体化、画面化。移置的手法有助于抽象事物的表现，描述人物心理活动时可以移置过去时间发生的事情，通过回忆的场景来表现角色的情感。语言的移置也是故事具象化的一种手法，例如通过对白、旁白等形式可以确定时间、地点以及故事发生的空间位置等。

　　通过以上分析，梦境的工作机制与动画的创作机制十分相似，这只是运用一种类比的手法将两者进行宽泛的比较。梦境的工作机制更偏重于感性，而动画电影尤其是团队制作的商业动画电影在创造机制上则更注重理性，而在理性的创造机制下，动画导演个人意识形态的感性注入与梦境的工作机制是十分类似的。

第二章

今敏动画创作的心理动因

动因也称为动机，是人从事内部活动的原动力，也是艺术家创作活动的驱动力。动因从创作主体而言有显动因和潜动因，从整体而言有外部动因和内部动因。动画导演的创作过程受到创作动因的刺激，在这种驱动力的促进下从事动画创作，是每一部动画成型的必经之路。创作者的显动因受到外部环境的需求和压力的影响，潜动因则是创作者个体的内在需求和无意识心理需求。显动因会产生明显的驱动力，而潜动因则会因为个体无意识内在需求的刺激而产生潜在的创作冲动。动画导演个人所认可的文化传统、宗教信仰以及本体生活经验都会对动画的创作产生潜在的影响，从而形成创作冲动，通过在创作的作品中阐述自我理解来达到一定的自我心理满足。动画电影的创作建立在一个团队的基础之上，然而日本动画电影的生产模式一直都很注重导演个性化风格的体现，从日本动画之父手冢治虫，到之后的宫崎骏、大友克洋、押井守、今敏、细田守和新海诚等，这些都是独具风格的日本动画导演。

　　今敏的动画已经远远超出了人们以往对动画作品的理解，甚至超越了电影。他的动画作品已然成为人们珍视的宝贵财富，也让很多动画创作者看到了动画创作的更多可能性。无论是他作品的内容还是他创作作品的精神，依旧在现今的时代里熠熠生辉。今敏的动画有着鲜明的作者性，他运用写实性的手法和成人化的表达诠释了动画电影所具备的更多可能性。今敏出生在日本北海道札幌，他受到这片土地的滋养，这片土地塑造了他的性格和世界观，他的生活习惯以及文化视域都源自这片土地。同时，今敏也受到许多著名动画导演的影响。今敏的作品需要从多维度来理解，其作品不仅需要从个人主体的角度分析，同时也需要从主体所处的环境、民族以及文化等方面来进行全方位的分析。

第一节 生长语境对今敏动画的影响

任何一个创作者都与滋养他生长的传统文化紧密相关，他的思想、他的作品都必然打上那个文化的烙印，不管他对那个文化是有意识的继承还是反叛，都是如此。动画导演的创作受到外部生长语境影响的同时，导演自身的潜意识也是影响创作的主要因素。一名动画导演对动画电影本身的影响一方面体现在技术层面，如美术风格设计、镜头转换、音乐、剪辑等方面；另一方面则体现在对影片内部所蕴含的思想性以及哲学内涵的深层叙述。这两方面都会在一定程度上受到导演世界观以及个人性格特征的影响，对于个人而言这两个特征基本是恒定不变的。法国新浪潮时期提出的"作者论"是对导演重要性理论主张的完美诠释，电影的风格形式和主题内涵与导演的作者身份联系起来，因此导演这个职业属性具备了艺术家的特质，而不仅仅是电影产业中简单的从业人员。成熟的导演能够更好地平衡自己与制作方之间的关系，并完美实现在作品中体现个人风格的同时表达内在思想与内涵。动画导演的个人作品会体现个人经历及社会背景，以及呈现周遭环境、地缘政治、社会历史等相关的种种内在。

个人思维能够揭示出他所属的文化思维习惯的一些特点，个人思维存在一些经验性的问题，这类问题便会涉及伦理、宗教、美学以及其他诸如此类的人类所关心的事物的价值问题。现在世界趋于一体化，交通的便利、经济的发展等使得差异日趋缩小，但是在艺术领域中却比任何一个时代都趋于表现民族性的特征。动画艺术亦是如此，作为一种文化传播形式，它传播的就是本国、本民族的思维理念及方式。日本动画导演都是土生土长在日本这片土地上，他们的作品都代表自己国家的语言和文化，这是一种自然流露，不着痕迹却无处不在，这便是生长语境对艺术创作的影响。

一、日本社会环境对今敏动画创作的影响

今敏于1963年10月12日出生在日本北海道的札幌。竹村公太郎在他的著作《日本文明的谜底》中形容北海道是没有历史包袱的，并对北海道做过这样的描述："北海道没有经历过弥

生时代，北海道的历史在绳纹时代之后，慢慢地进入了擦纹时代，接着迎来了阿伊努时代，被阿伊努人称为'和人'的内地人经历了弥生、奈良、平安、镰仓、室町、战国、江户时代为财富和权力争夺的复杂的历史。北海道没有经历内地人那样复杂的历史，北海道的自由不被任何东西所束缚，在北海道感受到的自由是那里没有传统的制约，没有历史束缚的自由的北海道是包容的大地。"由于北海道没有复杂的历史束缚，所以在现代与传统的问题上也更易于达到平衡。

日本"札幌"一名来源于阿伊努语，过去北海道人被称为阿伊努人，"札幌"在阿伊努语中的意思是"大河川"。出生在札幌的今敏在读书时代经历了一段漂泊的时间，先从札幌搬去钏路然后又搬回札幌，因父亲工作变动再次搬去了钏路。在这期间，他经历了因成绩赶不上回到北海道乡下，而后又变成"好学生"的转变。他也因多次转学而受到了同学的排挤，这也许是他热爱漫画、沉迷动画的间接原因之一。今敏在自传的最后一章里就"我是谁"具体写了一些细节，首先便是从名字的角度谈及。他认为名字是从父母那里得到的很重要的东西，也很烦恼很多人会将他的名字写错。他谈及自己是天秤座，根据星座给自己下了一个"平衡感"及"优柔寡断"的评价，这让人看到了今敏的性格成分中感性的一面。今敏的家庭非常普通，家里有父亲、母亲、哥哥和今敏四人，兄弟俩人相差五岁，哥哥是一名吉他手。今敏的身高令人印象深刻，他自己在书中也提及关于性格与身高的反差，低调的性格但却拥有一个高调的身高，让他烦恼不已；另外一个烦恼是关于方言的问题。

因为一直在文化贫瘠的钏路读书，今敏个人迫切地希望去东京打拼，并在高二的时候去了当时住在东京目黑的哥哥家里，正是这个时候今敏打定了以画画为生的主意。今敏顺利考到武藏野美术大学视觉传达设计系。在东京求学的路上今敏也不是一帆风顺。今敏在连载漫画之时曾描述，在那段时间里生活于他而言就是太阳、月亮轮番路过窗外，连是星期几都不知道，并把留胡子视为一种自我存在的方式。今敏的经历中既有在北海道生活时候的自由和勇敢追求，也有在东京生活时候的艰苦与小心翼翼。双重的生长语境对他之后的个人创作产生了无形的影响，今敏北海道的普通家庭生活给予了他最本初的对生活的暖意，之后的东京生活也赋予了他对都市生活的批判态度。今敏个人创作中虽然题材都略微沉重，但从作品的故事结局可以发现他对生活本真的热爱。

今敏的生长语境里还有一个十分重要的影响因素是日本的动画生长环境，这也是日本这片国土所具备的特殊的生长语境。日本的动画历史发展经历了一个漫长的时期，日本的动画在海外赢得好评是从手冢治虫的《铁臂阿童木》开始的（图2.1），但在这之前日本动画也经历了快50年的发展。日本第一部国产动画片诞生于1917年（大正六年），也于1977年出版了由山口且训、渡边泰共著的《日本动画电影史》，这本书是动画领域较早的动画史类研究书籍。日本动画制作

者也在不断地探索，无论是技术上还是形式上，漫画家、实业家一起边学边画，对国外引进的动画进行学习。由于制作者具备漫画家和实业家的双重身份，使得日本动画很早便实现了企业化。制作者不光从事动画制作，还在制作体制、动画应用领域和商业性上把动画制作提高到了专门电影的高度。这也是日本动画的产业化如此成熟与完善的原因之一。日本动画从太平洋战争到日本战后复兴经历了很长的一段发展与探索时期，直到"虫制作所"《铁臂阿童木》的问世，它对于日本动画的发展具有划时代的意义。它的问世改变了传统意义上的动画制作方式，开始使用三格拍摄、静止画面、移动的赛璐璐片以及"口动作画法"等，这些方法空前扩大了日本的动画市场，也是日本当时乃至现今动画的基本制作手法。

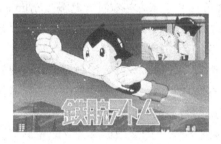

图 2.1　手冢治虫《铁臂阿童木》

当时日本动画形成了以"虫制作所"的有限动画制作和宫崎骏的全动画制作为主的对立局面。手冢治虫和宫崎骏被誉为日本动画的先驱，前者在迪斯尼有限动画的基础上开创了普及日本动画的基本制作手法，让动画在电视这一最贴近各个年龄层的媒体上得以实现，并空前扩大了动画的市场规模；后者使得日本动画界对导演个人风格开始重视，宫崎骏的《风之谷》在日本动画史上也取得了重大成就，它让动画片赢得了作为"电影"才能拥有的评价，从而大幅度拓宽了动画的观众层和观赏年龄层。原"虫制作所"的工作人员安彦良和在访谈中谈及了《风之谷》对当时动画界的一个改变：《风之谷》把动画迷和从业人员一网打尽，最后剩下的，除了像押井守一样的天才之外，就只有面向御宅族创作一些趣味性作品，录制成独创动画片录像带的动画片导演了。宫崎骏的动画个人风格强烈，也为后来日本动画黄金时代的到来奠定了基础。

日本动画历史上出现了三次动画热，并以三部代表性作品作为分界，《宇宙战舰大和号》为第一次动画热，《机动战士高达》为第二次动画热，《新世纪福音战士》为第三次动画热。今敏在自传中也提及自己深受《宇宙战舰大和号》影响，图2.2为《宇宙战舰大和号》动画截图。这三次动画热潮不仅在日本本国形成了深厚的观众基础，也使得日本动画在海外市场占据了重要的地位。同时日本也出现了很多个性动画制作所，其中著名的有东映动画、龙之子制作所、东京电影、日出公司和今敏所在的马多浩斯动画制作公司等。

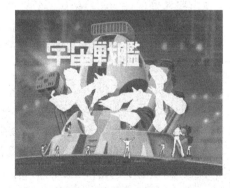

图 2.2　松本零士《宇宙战舰大和号》

随着数码技术的发展，动画迷也开始进入制作动画的过程中，甚至出现了一个人完成所有动画步骤的可能，新海诚就是最好的例子。日本动画从初期发展到现在任何人都可以制作动画的时代，日本动画的制作和使用方式没有固定的限制，这一点与迪斯尼模块化的商业动画制作模式不一样，成就了日本动画在故事和美术形式上的多样化。没有"固定观念"是日本动画的特色。

今敏是在前辈动画伴随下成长的一代，所以他的身份是双重的，从儿时的动画迷到现在的动画制作者，他一直浸润在日本动画的特殊语境中。今敏出生及成长的时代正是日本动画趋于个性化的时代，日本动画在当时是与电影平齐的艺术形式，出现了大批动画导演。这批动画导演将个人的世界观融入自己作品中，在动画这种特有的艺术形式下表达特殊的主题，也因此产生了很多杰出的动画作品。今敏的动画作品集中关注人的精神及生存状态，这样的主题也与当时的社会形态及面貌有着密切关联。他的自传中有一章名为"泡沫十年"，其中提到了日本社会产生巨大变化的十年，这十年便是日本泡沫经济到金融危机的十年。这个时期的今敏过着画短篇漫画、打工画镜头以及做漫画助手的生活，拿着日结工资，生活拮据。当时日本大部分民众都处于兴奋状态，享受着泡沫经济带来的繁荣，将自己卷入泡沫经济并受到不同程度的损失。对于泡沫经济时期的繁荣与消逝，今敏更多是以一个旁观者的身份，没有与日本广大参与的民众感同身受。今敏当时没有稳定的工作，属于"自由职业者"的身份，他说这并非他自愿，而是受到当时日本社会形态的影响。波兰著名社会学家齐格蒙特·鲍曼（Zygmuni Bauman）的著作《新的贫困——劳动、消费主义和新穷人》一书中就围绕西方发达国家推行无薪休假、临时雇佣制等造成的劳动和贫困等社会问题，探讨了贫困的根源。这本书在当时的日本引起了强烈反响，日本千叶大学教授广井良典就此书做了相关概述：一是"劳动伦理"虽在现代社会产生，但这是在产业化时代工厂劳动的典型的东西，劳动成为消灭贫困的万能灵药；二是时代开始从"生产社会"发展到"消费社会"，这是由于社会驱动欲望的无限扩大，支配着消费者的审美选择，因此劳动也向有趣的"自我实现的少数的劳动"与厌倦的"常规的大多数的劳动"两极化。而这也与今敏在自传中描述的具体社会现象相吻合。当时随着日本经济繁荣，民众消费欲望急剧增加，社会形态开始从生产社会向消费社会发展。作为社会个体的今敏，他本人当时也被"如果不希望以后大富大贵，可能就这样糊里糊涂过下去了"之类的想法缠身。他指出这可能也是当时泡沫时期的集体无意识的间接影响，因为当时"上班难"，而不用上班也能维持生计这样的一种社会普遍意识在日本社会散播开来，今敏在这样的社会生态下还是选择了工作。这里的工作是指他本人愿意一辈子去做的事情，同时他将能够一辈子做自己喜欢的工作视为无上的幸福。

从今敏的自传可以看出，无论社会形态积极与否，或者给予他的是幸运还是

压力,他都对生活抱着生的信念与坚持的毅力。另外,他本人不仅表现出对自己工作的责任感,在创作的过程中以及作品的主题里还表现了他作为动画艺术家的责任感,所展现的社会形态也与他所处的现实社会息息相关。在自传里他对不良少年犯错以及因为都市生活劳累而回乡下治愈心灵的行为进行评判。他为动画创作付出了大量的努力,将自己抽身于大众价值观里对平凡、幸福的理解,并将自我投入工作中去,减去了多余的负担,为工作准备更多的精力,工作于他而言也变得更有趣。虽然没有体会到也并未参与到泡沫经济中,但是今敏认为自己的泡沫经济一直在继续,为了不让这个泡沫气球被扎破,他必须要不断地向里面填加东西,也就是要更加地努力去创作动画作品。

二、日本文化对今敏动画创作的心理启示

日本文化在全球化浪潮中备受关注,日本也积极地向世界表明了"何谓日本"。文化身份的认同并不只是指各种各样的文化遗产和文化现象,也包括日本人的生活和思考方式,以及由此体现出的民族个性和特性。日本的古今文化发展历程中具有两个鲜明的特征:古代日本与中国文化交流,近代日本与西方文化交流,从而形成了以"和魂汉才、和魂洋才"为主导方针的道路。日本文化在不摒弃本国传统文化的基础上广泛吸收外来文化,在曲折反复中保持两者的平衡,这样的特点表现在日本艺术的各个领域,特别是在对西方文化的吸收方面。为了保持现代及传统的平衡,文学、绘画等领域都为寻求改造与转变而不断努力,这样的影响是一脉相承的。

日本在古代与中国唐朝文化的交流以及近代对西方文化的学习中,都未曾影响其传统文化的传承与发展。日本人倾向于一如其原状地去认可外部的客观的自然界,与此相应的是,他们也倾向于一如其原状地去承认人类的自然的欲望与感情,并不努力去抑制或战胜这些欲望与感情。日本的审美文化里也十分注重人类最为本真的意识,在日本古代文化中形成了以"真实"为特点的审美意识,这是在日本本土文化思想——原始神道思想的历史联系中的萌发。日本人追求的真实审美精神是人性的真实,同时也表现在美的体验上,把握人性和美的真实性,这一审美意识贯穿于各个时代,并成为各个时代的不同审美精神融合的根基。在真实的审美意识的基础上,形成了"哀"的审美意识,并经过一个较长的历史过程形成了日本民族审美学的主体"物哀"的审美精神。从"哀"到"物哀"的演变是通过对太阳神、自然神的共同感动而产生的,是一种共同体性质的感动,具有原始性和率直性,至《万叶集》之后开始过渡到个人的感动,成为一种单纯的怜爱咏叹。紫式部的《源氏物语》促进了"哀"到"物哀"的演进,带来了对民族审美的积极反省和全面自觉,紫式部在《源氏物语》中对"物哀"做了最出色的表现,表现了人的真实感动,在人性与世界的调和中发现美和创造美。

日本中世纪则在物哀的基础之上发展了幽玄的"空寂"和风雅的"闲寂"的审美意识，进一步深化了日本审美。日本中世纪的审美意识主要是表达了一种以悲哀和静寂为底流的枯淡和朴素的美，并且渗透到了日本艺术生活和精神文化生活的各个层面，带有浓重的精神主义以及神秘主义色彩。中世纪禅文化的普及也是促进这种审美意识形成的原因，它体现的是禅文化的精神。幽玄的"空寂"和风雅的"闲寂"的美学思想不仅表现在文学、戏剧中，同时也表现在了绘画、空间艺术以及茶道等艺术范畴中。枯山水和茶道都是代表，所品所感是因为其中幽玄的生命力，幽玄存于心而不能言于词者也。日本美学家大西克礼在《幽玄与物哀》中对幽玄的界定是：不直接显露，不直接表白，仄暗，朦胧，薄明，静寂，深远，神秘。而幽玄的生命力也是日本"侘寂"美学的由来，"侘寂"的观念深入日本民众心中。"侘寂"指的是一种残缺、朴素之美，生活中大部分的人、事、物都具有不完美、残缺或不对称的特点，这就需要我们从世俗的审美中跳脱出来，静下心去欣赏、发现和应用这种不完美。所谓"侘寂"，既是一种审美，也是一种生活方式，更是一种心态。今敏动画中时常表现这种无常、残缺以及与时间对立的主题思想，如《千年女优》中千代子追逐未果的爱、《东京教父》中捡到婴儿之后短暂的相处等，可以说这样的思想理念也渗透到了今敏个人在创作时对主题内涵的表达中。

另外，日本学者剑持武彦提出"间"的文化，他在《间的日本文化》中把"间"描写成一种文化，认为"间"是一种姿态，一种思维的姿态，认为中国人与日本人在自然观上的差异正是因为"间"。中国人将自然解释为二元论，体现出成双配对的思想，日本人则重视二元之间的"间"。如在造型艺术上，中国人喜欢左右对称的形态，日本人倾向于庭园里的飞石和枯山水。图2.3为日本龙安寺枯山水景观，即自然山水自身

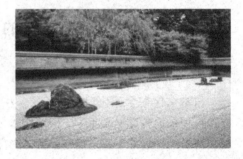

图2.3　日本龙安寺枯山水景观

形态的复写。又如中国山水画的留白旨在言外之意，而日本山水画的留白则是对"无"的期待的延伸，是"间"的内在化表现。"万物有灵，自然有间"是日本文化感受性的特征之一。

日本文化中对死亡美学的向往则是源自近代的武士道精神。《叶隐闻书》中写道："武士者，须一生悬命于武士道，武士道，乃求取死若归途之道。"日本武士道向死而生的哲学，是武士道对死的狂热，是死在美与力之中，也是生的美学，这是武士道的精华所在。日本人对樱花的热爱，也是因为樱花之美在瞬间，而人之生漫长。日本民谣也唱道："花是樱花，人是武士。"如果没有自觉的荣誉

感,没有感情上的极端冷静以及态度上的沉着坚毅,不会如此毫不犹豫地选择死亡,这也是日本特有的一种耻感文化。今敏在动画里也表现了他自己以及日本社会中普遍的对于死亡的态度。《妄想代理人》的第八集里就讲述了与主线角色和剧情并没有太大关系的三个角色,他们的年龄也代表了日本社会的三个阶段:孩提时代、成年时代以及老年时代。三个角色相约一起自杀,选择不同的自杀方式,但在整集中都表现出一种欢乐的气氛,甚至包含了导演的幽默调侃。在日本社会中的集体意识里认为自杀是一件很荣耀的事情,并且日本武士曾经都以自杀来证明自己无罪。动画里三个人也保持一种欢乐的心情选择各种各样的死亡方式,而在影片里导演也用了幽默诙谐的方式,以角色没有影了这个信号来告诉观众其实三个人都已经死去,但为了不让对方知道都在互相隐瞒着对方。死亡在日本民族文化里是特殊的,他们对自杀的认识更是有别于其他国家与民族。他们崇尚死亡美学,自杀对于他们来说是美的选择,所以今敏也将这种日本集体无意识的死亡文化表现在了动画里。存在主义哲学家海德格尔在《存在与时间》中认为,人本真的存在方式就是全神贯注于死亡,因为只有看到了生命实存的边缘,彻悟到死的意义,我们才能真正确立生的立场和价值。

日本的国民性文化也正是在本国土壤的长期培育下才产生了这种审美观和对忠义的坚定信念。今敏在《千年女优》中运用的日本文化传统元素极为丰富,在主题上跨越了日本千年的历史,但是对历史信息的提取是符号化的,例如影片中"鹤"的图纹反复出现,并在日本传统山水画、浮世绘的表现中体现了日本最为简洁的形象符号语言。如图2.4中鹤的图纹从千代子出生的褴褓、女儿节背后的墙壁背景以及成人千代子的画面背景中都有出现。鹤的图纹以各种形式,并都以传统绘画的审美形式出现在过去、现在的各个时间、空间里。即使是在与现实连接的现代里,如图2.5中的卡车货箱也戏剧化地出现了鹤的传统图纹,给影片打上浓厚的日本文化记号。

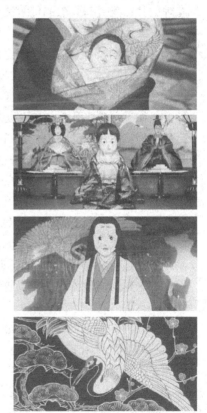

图2.4 《千年女优》中鹤的图案

日本在近代开始接受西方先进思想,西方现代文化将人置于文化的中心位置,实现人的现代化,即人的思想、观念、心

图 2.5 《千年女优》中鹤的图案

理结构和行为模式的现代化。而在文化的创造性发展上，日本坚持多层次引进和吸收外来文化，同时也热烈地执着于本土文化，从而确立了对外交流中"冲突、并存、融合"的文化模式。日本的传统文化是日本民族在漫长的历史发展过程中形成的，这是由民族的、历史的独特价值体系所形成的日本精神，是日本文化的主体，其自身具有强烈的传承性与延续性。日本的现代化既打破了文化传统的束缚，又维系了文化传统的根本，文化的传统与现代不是断层或决裂，而是继承和延续，剔除的只是不适应现代化的部分，而保持其深深扎根于日本国民意识中传统的创造性主体。例如川端康成对"物哀""幽玄"美学的继承，以及对自然美的主观情感；三岛由纪夫对死亡美学的崇尚等。而作为国民艺术形式的动画更是如此，如《剑豪生死斗》中对死亡的描述；宫崎骏动画中神道教的万物皆有灵的自然信仰；在今敏动画中，我们可以看到今敏对人的天性的认可，注重人的最本真的意识，这些被不加修饰地在他的动画电影里描述出来。《千年女优》中，千代子对爱情的追逐，没有刻意描写却贯穿整部影片，也是影片在历史时代的更迭下不断发展故事剧情的前提，而这与日本文化中对恋爱的态度一致。在《叶隐闻书》中认为爱之根于中者深，发之迟存之久，心慕至死亦不形于颜色，这样的情爱才是爱之极致。在《千年女优》影片的最后千代子说道："是否找到他无所谓，我，喜欢追寻那个人。"千代子的追寻是影片的灵魂所在，但是今敏要描写的不完全是这样的情爱，而是希望通过这样的追逐不断地轮回，在不断重复的生命流转中，灵魂随之成长。

今敏的动画是西方现代化的产物，但是正如日本文化的现代化一样，都保留了日本传统文化的创作主体，从而具备了日本民族及精神。《千年女优》中融和了很多今敏对传统元素的借鉴以及致敬，如他对日本"七变舞"❶元素的借鉴。《千年女优》中的角色立花源也说他的采访就是"七变化"的藤原千代子传说（图 2.6），画面出现了不同装扮的七个千代子，同时今敏也巧妙地将著名浮世绘画家葛饰北斋的《神奈川冲浪里》（图 2.7）融合进了画面，并制作成动态的海

❶ 七变舞：歌舞伎舞蹈的一种，一位演员通过快速换装来扮演七个角色，跳不同的小品舞蹈。

浪效果。另外《千年女优》中也有对日本传统美术的场景设计，体现了文化对今敏动画的影响（图2.8）。在今敏创作《千年女优》时也提到，这部影片构建及加深了他和日本文化、历史之间的联系，之前学生时代所学的文化、历史仅仅是知识的存在，而到了制作《千年女优》之时，便成了他感受他所处的"漫长历史"的契机，《千年女优》中一段横摇镜头跨越了日本百年历史沉浮便体现了这一点。作品的制作不是突然出现的，构思也并非个人的欲望，而是植根于创作者的经历，植根于现实社会以及时代变迁与创作者个人的关系，才能创作出超越日常趣味的作品。创作者的构思会受到过去经验的限制，会受到文化的限制，也会因为文化而受到激发。

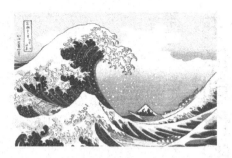

图2.7　葛饰北斋《神奈川冲浪里》

图2.8　《千年女优》场景中的传统绘画元素

图2.6　《千年女优》中的七变化

第二章　今敏动画创作的心理动因

第二节 主体创作的人格投射

心理防御机制是弗洛伊德精神分析理论的一个重要概念，是自我对本我的压抑，这种压抑是一种潜意识的自我防御功能。防御机制是无意识或部分无意识的，具有自我欺骗性，能够达到维持正常心理健康状态的作用，常见的心理防御机制形式有否认、压抑、投射、反向形成、退行、升华、隔离和认同等。投射防御机制最常被运用于文学创作活动中。投射是指把本我中不受超我认同的冲动、行为、动机或者欲望，转移到他人或周围事物上，断言他人或周围事物也有如此的动机和行为，以减除自己内心的罪恶感。投射作用是客观存在的，通常又是无意识的。作家在创作时会不由自主地把自己所不能接受的性格、态度、意念、欲望、某种恶习和作恶的冲动，甚至是自己的内在情感放到所创造的人物身上，利用人物抒发自己的真实情感或思想。本节内容不是取投射在精神分析中的原始含义，而是用其引申意义，意指今敏在其动画电影中把个人的社会性体验与经历有意识或无意识地赋予到故事情节以及人物塑造中去，以此呈现出其类型化的特征。而今敏本人也说到："如果不将视线投向社会、时代变迁与自己的关系，就无法创造出超越日常趣味的作品。"他的动画电影作品都对其时代与社会作出了自我心理的"视觉投射"。

日本20世纪60年代至90年代是从战后复苏到经济迅速发展然后又遭受巨大经济泡沫的时期，今敏便成长于这样的时代背景下。他不像宫崎骏和高烟勋面临了日本的战争时期，而是处于日本经济迅速发展、人们生活质量不断提升并受到西方资本主义文化深刻影响的时期。日本民众追逐消费，推崇西方文化，在这样的时代背景里，今敏所关注的题材紧密结合了都市人的生活状态，尤其是精神生活状态。而他也将自我精神意识投射到影片中的代表人物上，并在自我宣泄中塑造了现实中存在但又超然的社会符号，建构了典型性的人物，通过动画体现了日本都市人群的精神生活状态，是弗洛伊德自我防御机制理论中投射防御机制的有效呈现。今敏的动画作品大都以现实生活为题材，但却又不完全是现实主义的叙事。将今敏的很多作品同文学的魔幻主义风格类比可以发现，今敏的动画是一种魔幻主义风格的意识流艺术。梅特瑞伊·米斯拉在她的文章中便认为今敏的动画与温迪·法里斯文学的魔幻主义特征十分相似，体现在非线性和不按逻辑顺序的叙事（虚实的互相融入）、

角色的多维度表现（自我、本我以及超我）、多层故事线融合（即观察者也是表演者），以及多层空间与现实世界的混合等，在今敏的动画中都能发现这些特征。今敏的动画电影深深扎根于现实，但是运用魔幻的手法表现了《千年女优》中人的愿望及追求、《盗梦侦探》中人的意识与潜意识，以及《东京教父》中戏剧般的温暖的亲情。

一、本我宣泄的达成

弗洛伊德早期的"二部人格结构"是以意识、无意识为主，弗洛伊德强调人的心理过程主要是无意识的过程，意识的过程则是由无意识的过程衍生的，但意识层又包含前意识层。实际上，弗洛伊德的"二部人格结构"分为无意识、前意识以及意识三个层次。这种人格模式也被称为"心理深度结构理论"。后来他发现人的心理活动之间的相互冲突和调和，并非只在不同深度的层次或水平之间进行，也在同一层次或水平之中发生。弗洛伊德在1923年《自我与伊底》（也叫《自我与本我》）中提出了新的"三部人格结构"说。他认为人格是一个整体，这个整体包括了三个部分，即本我、自我和超我，三个部分互相影响，对个体行为产生不同的支配作用。本我是潜意识形态下的思想，遵循唯乐原则行事，代表最本能的冲动及欲望。本我是与生俱来的，也是人格结构的基础。本我拥有强烈的原始冲动，是潜意识以及非理性的。

艺术作品是由心灵产生的，是主体心灵上的创造活动，而这种创造活动便是创作者的想象。想象源自最原始的本我，是创作者具备的最基本的艺术才能。动画导演在创作剧本之初会有简要的故事梗概，而这个梗概便是最初想象凝结的产物。如同今敏在创作自己第一部原创动画《千年女优》之时，梗概也就只是简短的两句话：关于一位曾经风靡一时的超级女明星的传记。在她的回忆中，自己的人生与曾主演过的影片浑然一体，融为一部波澜壮阔的史诗传奇。这是故事的雏形，今敏在与村井贞之的讨论中完成了对剧本的创作。作为一部跨越日本千年历史的动画，其中还包含了日本电影历史，就地取材的可能性微乎其微。今敏借助了幕府时期的写真集，并到东京都的太麦电影城进行参考取材，在镰仓遇到了与电影需要表现的一样的场景，即动画《千年女优》中千代子家后面的竹林与隧道。

艺术家不能完全依靠自己制造的幻想来进行创作，必须将一切建立于现实的羽翼下，拥有表现现实世界对象的天赋与好奇，再加上牢牢记住所观察的事物，这是创作最为基本的阶段。艺术家的想象以现实为依据，艺术家在以现实为依据进行创作活动时所反映的也是现实世界中的现实性与理性。这种理性不仅建立于自我的感动之中，还必须对其中最为本质的东西按照全部的广度与深度加以彻底体会。今敏个人也认为通过对现实进行取材，加上自己的注解，能够不断扩宽影片的含义，让构思变得更广，更加具有深度。在对《千年女优》中的历史背景取材时，没有详细的历史资料，外景取材虽然有一定的作用，但是在细节的表现方面还是不够完

善。因此今敏认为，影片中对历史的描绘是当时所处时代的气氛，将各个时代最具代表性的部分聚集起来，这样会更加具有渲染力，在画面中表现时代的精华即可。而精华的部分是对时代的浓缩与升华，是依现实并经过艺术加工而创造出的现实性和理性，是生动的现实环境。为了体现创作者内在的主体，必须将现实生活的经历以及情感全情注入作品之中。今敏收集的幕府时期的照片资料大都是黑白照片，没有切身经历无法推断出场景中具体使用的颜色，因此今敏便决定在背景中直接使用黑白颜色。影片中千代子印象深刻的部分则用彩色处理，无关紧要的部分则用黑白颜色处理。今敏由现实取材的限制而产生出新的创意，并注入了自己对角色以及影片情节的具体理解。

今敏在自己的创作道路中一直都在不断地对自我进行解构重塑，希望创作出既能延续自己的风格和主题又能不断突破已有形式的作品。他认为人的成长历程是一个不断死亡与再生的过程，在以前形成的价值观无法适应新的局面时，便要将其彻底摧毁再进行重新铸造，这样的自我价值观与其影片《千年女优》的轮回以及《未麻的房间》的再生主题契合。这两部作品中的故事结构都十分复杂。今敏在访谈中曾谈及他并不擅长刻画人物，就像千代子这类对灵魂深处有着强烈欲求的角色，今敏认为自己刻画的时候会力不从心。因此他便将千代子这个人物看作是各类传说、故事中主人公的大集合，赋予她极强的象征意义。他在访谈中谈及他讨厌去描写那些说教味道浓厚的角色。在《盗梦侦探》中有一段贯穿整个影片的游行梦境的刻画，在这场游行中融入了很多今敏对当下日本社会的思考，并将这些思考视觉化成了很多象征意义的符号。随着日本经济的高速发展，人们的消费欲望剧增，导致了很多家电和汽车之类的物品不断更迭，遭人遗弃。今敏便将"被丢弃的物品"这一概念视觉化成了可以移动的电冰箱、老式汽车、电视等。

另外，今敏动画中有一类辅助角色与他个人的形象十分相似，这一类形象便是今敏动画中经常出现的中年男子的形象，如《千年女优》中的立花源也、《盗梦侦探》中的粉川利美以及《妄想代理人》中的警官猪狩庆一。今敏在这类角色中投入了本我的一种宣泄和表达。角色外形臃肿，体态壮实笨重，留着胡须并抽烟。今敏个人在访谈中也有抽烟的习惯，真实的人物形象产生了亲和力，如同身边常见的人物形象。这类角色是时代的滞后物，他们不如年轻人对时代的新事物产生关注与好奇，他们呈现出迟钝的精神状态。这一类角色不仅与今敏当时所处的状态一致，也从侧面反映了在日本当下社会里的中年男子的面貌。这一类角色的自我救赎都建立于女性角色的基础上，以"守护者"的身份出现在女性角色身边，并以此来实现自我价值，通过他人的肯定来找到自己正确的位置并回归。在符合故事剧情发展的前提下，今敏注入了对日本现实社会的理解与感受，这些原始本我的想法无论是对说教人物的不擅长还是对现代社会的批判，抑或是具体角

色的自我映射，今敏都将其宣泄进自己动画作品的视觉形象中，将其视觉化、艺术化为动画符号。

1. 儿时白日梦的驱动力

白日梦在词性上是一个贬义词，但是此处的白日梦指的是幻想、憧憬以及愿望的实现。弗洛伊德把创作者的白日梦及幻想等同于孩子玩游戏，创作者所做的，就像孩子玩游戏一样，以非常认真的态度，也就是说，怀着很大的热情创造了一个幻想的世界，同时又明显地把它同现实世界区分开。弗洛伊德一直对创作者如何通过素材使受众印象深刻并激发其感情的过程有着浓烈的兴趣，并且对幻想带给创作者的影响给予肯定的态度。他还谈论了关于创作者表达幻想时创造的世界与现实世界的对比。创作者表达幻想时赋予的美的感受是纯粹的、原始的，并且创作者的许多虚构作品都能够与其早先的经验联系起来，无论是最近的事件还是儿时的回忆。很多人在儿时都有过此类的幻想，今敏也不例外。初中时他迷上了动画《宇宙战舰大和号》，在自传中也写到他在远足的巴士上宣布自己以后要当"动画师"的想法，当时被周围同学嘲笑了一顿，但是他确实在这条道路一直坚持了下来，实现了他的幻想，这个幻想也一直成为他在动画道路上的驱动力。

在弗洛伊德的本能论里将人的本能分为以下几种：自我肯定本能、游戏本能、群居本能以及模仿本能等。他认为本能的意思显然是指一种来自肉体而表现在精神上的刺激，但它又和刺激不同，因为刺激代表的是外在的激荡，本能的行为不是暂时的冲击，而是一种固定的力，力来自它的内部。由此可见，不能用逃避来对付它，要靠适当地改变内部的刺激才能得到。在弗洛伊德的本能论中他用能量守恒和转化定律来解释人的心理活动规律，将人比喻成非理性的动物，主张本能是人一切心理活动与行为的内在驱动力。这种解释把人类复杂的心理活动解释为纯粹的物理和生物的运动，有形而上学及庸俗唯物论的表现，但是艺术创作者的创作过程是具有开创性意义的。在对今敏动画作品及动画导演的艺术研究中，儿时的憧憬、幻想以及白日梦便是自我肯定的本能，这种本能作为一种固有的动力能量，而不是一种暂时的冲动，表现在行为上具有持久性，使得驱动力得以延续在行为上。弗洛伊德把本能看作是来自生物体内部的一种固有的驱动力，并通过心理器官来决定着人的身心活动的态势，是一种人类的无意识行为。

弗洛伊德提出了人的个体无意识，认为个体无意识的一个重要方面便是以"情结"的方式表现出来。情结决定个体人格的很多方面，例如一些自卑情结、性的情结等，个体的心灵被某种"心理问题"强烈占据着。但是人的情结也具有积极作用，它实际上常常是灵感和创造力的来源，强烈的情结会驱使人去创造精彩绝伦的作品。今敏的儿时白日梦便是他的情结，这个情结驱使他在追求动画创作的道路上不断完善自己的"个性化"。瑞士心理学家荣格提出人格的个体化（individuation）概念，人在真实生活中努力去认识和发展他与生俱来的潜能，人的可能性非常多，任何一个人个体化的过程中都无法达到他所有天生的可能性，

重要的不是在于达成的数量多少,而是人格是否忠于自身的潜能。黑格尔提到人是一种能思考的意识,他由自己而且为自己,从而了解他自己是什么和一切是什么。人首先作为自然物而存在,其次人还为自己而存在,观照自己,认识自己,思考自己,只有通过这种自为的存在,人才是心灵。人通过认识以及实践活动两方面来认识自己,今敏首先意识到自己对动画的热爱,然后今敏从儿时开始坚持着动画梦,直到后来他完成了优秀的动画电影作品。在动画创作的潜能里他所实现的个体化是完全的,即使后来有一部未完成的遗作,但是今敏在动画创作的道路上一直坚持初心,坚持着儿时对动画的热爱之情,驱使自己在生命最后的时间里都在工作。在今敏的动画创作生涯里,他已经最大限度地实现了自己潜能的个体化。今敏一方面将自我内心的潜意识变成自己所认识的存在,另一方面将这些自我的存在放到自己的作品中。今敏实现了自己作品艺术性的一面,但是这个艺术性并非感性的偶然得来,而是通过理性的实践量变而成。

2. 无意识欲望的升华

弗洛伊德的无意识理念的提出对文艺创作产生了巨大影响。弗洛伊德在《创作家与白日梦》中便认为作家的创造性活动就是想象的活动,认为艺术产生于受压抑后的无意识本能欲望,而被实际生活压抑的欲望则通过幻想、想象的手段表现出来。艺术家通过想象创造活动,将心灵中的绝对理性现实化,这是艺术家所具备的才能,无论是音乐家、诗人还是画家,都会将内心心灵的现实事物表现为可以被感受及欣赏的旋律、文字或者画面。今敏在创作的过程中也曾多次提到意识与无意识对自己的影响。很多创作者都会被问起创作之初是如何产生这个想法的,弗洛伊德在《创作家与白日梦》的开始就谈及了创作者是如何产生和利用这些素材,以及如何用这些素材使人们产生深刻印象并激发人们情感的。

今敏在被问及《千年女优》的构思时便提到,他的构思或灵感与他深层的潜意识关系十分密切,他在采访中也谈到在创作时并没有选定某个想要表现的特定主题,只是随时把自己觉得有趣的点子加以扩展,于是作品的中心主题自然而然就在创作过程中逐渐成型了。要是一开始就选定一个特定的主题去做,那么作品就会变得古板而充满说教意味,多半会由此而魅力大减。今敏导演个人偏爱饮酒,他自己也发现有一些创意是在小酒馆里产生的。他觉得酒精能踢开紧闭的门扉,喝醉后聊天的内容天马行空,与年轻人以及同事之间聊天时会产生很多无意识的想法。单纯依靠感官上的刺激,是无法赋予无意识灵感生命力的,需要对无意识的内容进行升华,在心里想要做到的事情,要用心思考才可以将灵感更好地构思。一个真正的艺术家,懂得怎么样将无意识的内容加以苦心经营,也懂得如何对其进行充分的改造,而变得对旁人来说是可以欣赏而自己也是愉悦而安适的。今敏在创作《千年女优》出外景收集素材之时,便会亲自去试穿盔甲、摆

弄电影道具（图2.9），《东京教父》中他会打扮成剧中的人物，在一种看似玩耍的状态下体验具体的时代气氛。如图2.10中今敏与妻子今京子打扮成《东京教父》中的人物。从内心迸发而出的感受化成作品创作的材料，在收集素材时那种快乐的状态便化成创作作品的动力。

图2.9 《千年女优》的采访纪录片

图2.10 《东京教父》幕后花絮

艺术家是具备一定艺术才能的人，他通过一种外缘，一个事件与现存的材料发生关系，他自觉地有一种要求，要把这种材料表现出来，并且因此表现自己。艺术家应该从外来材料中抓到真正有艺术意义的东西，并且使对象在他心里变成有生命的东西。平泽进也在采访中提到：今敏作为导演的过人之处就在于，他率先通过电影构建起了一种能够以既非动画又非实况记录的方式去捕捉动画的现实感。弗洛伊德也说过：我们对富有想象力的作品，不应该看作是原始创作，而必须把它们看成是给现成和熟悉的材料赋予新的形式，在这里艺术家仍保持独立性，这种独立性表现在对丰富的材料的选择和改造上。例如户川纯《晚开的女孩》的视频促使今敏产生"架空的女影星"的灵感，以及七变舞对今敏的启发，这些都像是无意识的催化剂，在经过自我的升华后变成了更好的构思。因为动画电影不像文学，文学可以在需要的时候用文字来描述另一番画面，而动画是视觉化的文字，它需要故事结构与时间和空间的连贯才能完成叙事目的，所以它需要导演对零碎的无意识素材进行自我升华。

今敏的动画生涯并不是一蹴而就的，在才华的表象之下也有今敏为动画而付出的努力和辛苦，只有积累一定的数量才能够实现质的飞跃。有了无意识理念的才华，在个人一步一个脚印的稳健步伐中，才能完全实现对无意识的表现。今敏在采访中谈及自己的创作哲学时认为，他一开始制作动画也只是单纯地被邀请，本来也想一直从事漫画行业，驱使他坚持做动画的是"做做看应该会很有趣"的想法，他个人也在这种理念下一直在不断地挖掘自己动画创作的潜力。他认为没有一种工作

是有趣的，这种趣味性是依靠自己去发现的，比起"想要做什么"，更应该问自己"想要变成什么样子"，这一点到现在也没有改变。"所以如果问我的话，是工作培养着我，这就是我通过动画工作所得到的最大体验。"无意识拓展了艺术创作空间，激发了艺术家的创作欲望，在动画艺术创作中，无意识与意识的有机统一，才能更好地将意识流的思维视觉化给观众。

　　动画电影是一个团队创作的结果，在团队创作里会将文字脚本、角色和场景设计，以及原画、动画绘制工作分发给各自的负责部门及负责人，也有后期合成、音乐、声优等工作人员，导演在整部动画电影的创作过程中负责脚本和从整体上把握调控电影制作。今敏作为动画监督在对作品整体风格的把控上体现了明显的"作者性"特征，但在创作过程中工作人员对今敏的启发无疑是灵感来源的一部分。《未麻的房间》中有一段由原画师所表现的未麻和假想未麻之间追逐的情节，这段原画由日本著名动画师本田雄绘制。今敏在访谈中也谈到对这段原画的喜爱，它很好地表现出了少女奔跑的动态，同时也区分了两个人奔跑时的不同姿态和心态。《千年女优》中井上俊之创作了在战国时代千代子奔跑的原画部分，今敏在访谈时也谈及这段原画将千代子"楚楚可怜"的模样描绘了出来（图2.11）。《东京教父》中由大塚伸治绘制的原画，给予了角色较为夸张的表情和动作，虽然与影片的现实主义有些冲突，但部分的夸张画面也赋予了影片一定的戏剧张力和幽默感（图2.12）。今敏在创作时完全沉浸于所要表达的主题之中，也会将主题表现到极致。原画师给予的动态表现增加了他更多的灵感来源，在动画画框仅有的限制画面里，在不脱离分镜和演出所安排的范围里，原画的张力赋予了画面更丰富的感染力。在动画创作的过程中，会出现很多无意识的灵感，也会出现很多的机缘巧合，艺术家需要将这些对象都转变为自己的对象，并全然关注自己想要表现的艺术主题，将无意识灵感转化为对象，从而表现出其艺术的客观性。

图 2.11　《千年女优》井上俊之作画

图 2.12 《东京教父》大塚伸治作画

二、自我现实化的达成

自我被设想成为神经元一个不断储备数量和能量的组织，通过抑制某些传入的作用来指导整个组织。自我是意识的结构部分，处于本我与外部世界之间，是理性的、意识的、现实化的本我。弗洛伊德说："个体的心理过程都有相互连贯的组织，而我们称其为自我。"自我的行为遵循"现实原则"，心理大部分能量消耗在对本我的压抑与控制中，基本是人格的"执行者"。自我代表理性和机智，遵循现实原则行事。自我现实化是内心独特的自我得到实现，而变成了真实的自己。艺术的表达都是内心自我的现实化，动画电影亦是如此。今敏在采访中解释《未麻的房间》的具体镜头时说到："动画这种表现方式，如果不画便不会有内容，真人电影可能还会无意拍到一些画面，例如在拍摄天空时会出现云的形状，这类自然现象很多其实和导演的意识是无关的。动画里没有意图的东西是不会出现在画面中的，即使是没有处理好的部分。但是动画都是有意去绘制

的，没有意图是无法进行作画的。"

动画电影的制作是一个庞大的体系，从前期构思到完全出片，需要一个团队的协同合作，当然像新海诚这样的独立的动画电影制作导演也是存在的。早期的赛璐璐动画需要庞大的工作量并且各个人员协同合作，导演不仅要统筹整体的制作，同时也会参与到具体的制作中，包括具体镜头的绘制、构图的调整等。所以今敏在制作期间的工作量也是异常庞大与繁重的。在参与动画电影各项工作的同时，需要考虑的还有预算以及时间的问题。当时《未麻的房间》便以1.3亿日元的预算勉强维持基本的运营，而且需要随时考虑制作进度，这都是在制作过程中需要面对的现实问题。

20世纪60年代至80年代，日本经济高速发展，人民物质生活水平迅速提升。20世纪90年代日本经济发展速度发生冷缩，出现了经济大萧条的现象。日本动画的发展在每一个时期都呈现不同的特征，20世纪60年代至80年代期间的日本动画发展成熟，并成了日本国家文化符号的代表。受漫画的支撑，日本动画在经济萧条时期没有消沉下去。日本动画在国内发展的同时也开始走向世界，使得日本动画呈现出一种多文化共存、面向全世界受众的形势。日本将动画视为一种文化输出，日本动画因此也肩负了弘扬本民族文化的责任。

日本动画的题材多元化，在民间故事与神话传说的基础上，动画融入了一种普世原则的思想体系。今敏动画中对民族文化的体现建立在与现实社会融合的基础上，在《未麻的房间》中便以日本现实

社会中的"御宅族"（OTAKU）文化为参考。"御宅族"是日本动画类型化与成人化的结果，为了迎合成人受众的需求，一些色情、暴力甚至畸形爱恋的动漫作品开始流行。针对这样的社会现象，今敏在《未麻的房间》中表现了粉丝与偶像之间的变异关系。《盗梦侦探》中的冰室启作为故事的主要推进角色之一，从一开始到最后都没有出现过，但是今敏在冰室启的房间里给予一些象征性的画面来表明冰室启是一个深度"御宅族"人群。图2.13中冰室启的居室里放满关节型人偶。同样以社会现象为描绘对象，在《盗梦侦探》中出现人们受到幻象世界的侵袭而集体自杀、物化女性的现象等，逝去事物的大游行中充斥着日本民族文化符号。今敏并没有将这些社会现象作为主要叙述对象，而是作为一种象征性的符号出现在画面中，受众在第一时间并不会发现这些细节。这表明今敏个人对这类社会现象的批判态度，他通过自己的作品以一种非严肃的形式表达了出来。

图2.13 《盗梦侦探》冰室启的家

1. 社会身份的现实

今敏被称为"寡作的人"，可能是因为他一生只有四部动画电影作品，但其实今敏在成为动画导演之前，他是一位漫画家。他考入武藏野美术大学视觉传达设计系，虽然他在大学里主修平面设计，但他以千叶彻弥奖为契机，开始了给杂志画插图、给漫画家当临时助手的道路。他在千叶彻弥奖获奖的作品分别是《虐》、*Curve*、《笨蛋骚乱》，这三本单行本刊于*Young Magazine*，而今敏两本著名的漫画单行本分别是《恐怖桃源》和《海归线》。在画漫画单行本的同时他也担任了大友克洋的动画作品《老人Z》的美术设定一职，今敏说他过去以漫画家为起点，现在以动画制作为本职，这期间已经在业界打拼了二十年，而《老人Z》就是他第一次参与制作的动画作品。

日本动画与漫画的微妙关系也成为这两者之间变化和发展的原动力。日本很多动画先驱们都是漫画家出身，日本的漫画与动画的交集发展是从大和时代开始，当时有很多时代人气漫画被改编成动画。今敏在制作《老人Z》的时候虽然是担任美术设定一职，但他在参与制作过程中画了一百多个构图和几个镜头，他也结识了很多动画师，在之后的工作中这些动画师也经常和他合作，这也成为今敏在动画界的人脉基础。在完成《老人Z》之后，今敏收到了《奔跑吧！梅洛斯》的人物设计和作画导演冲浦启之[1]先生的邀请，参与了动画制作的工

[1] 冲浦启之：参与AKIRA、《人狼》的原画制作以及《攻壳机动队》的人物设定，在2012年导演并编剧了《给小桃的信》。

作。1995年,今敏参与了大友克洋导演的《回忆三部曲:她的回忆》的动画制作,图2.14为《回忆三部曲》电影宣传海报。今敏也是以这部作品为契机,在之后的漫画OPUS以及动画《未麻的房间》《千年女优》等作品中,确立了自己对"交织的现实与幻想"的偏爱,这个主题在今敏后期的动画电影作品中几乎都有出现。而对于参加这部动画的制作,今敏这样回忆道:"绘画方面,我觉得不会有比这次更细致的了,虽然对精神方面产生了不利影响,但自此以后,不管有多难画的主题,我都不会觉得有多累。对我而言,这是很大的收获。这是一部珍贵的作品,我感到它无论是作画还是美术方面,都站到了日本动画技术的顶点。"在这之后今敏还参与了《机动警察剧场版2》的构图设计以及《JOJO的奇妙冒险》第五话的编剧、分镜以及演出设计。图2.15、图2.16分别为《机动警察剧场版2》与《JOJO的奇妙冒险》的海报。

直到1997年,今敏才正式作为动画导演制作了《未麻的房间》,主题围绕现实与虚构的交错来表现。其实最初拿到剧本时,对于偶像和变态跟踪的疯狂粉丝这样的设定,今敏认为缺乏新鲜感。他通过平泽进的*Sim City*一曲而想到了"假想未麻"的概念,之后根据这个概念再进一步与编剧完善故事结构。2001年今敏创作了《千年女优》,今敏认为这部作品是自己作为"电影"导演出道作的一部作品。在这部作品里可以看到今敏对于虚幻与现实的主题的运用已经成熟并风格化,因此这部作品经由梦工厂走

向了世界,获得了不少奖项。2002年今敏完成了第二部原创动画作品《东京教父》,这部作品与以往其他作品的主题有所不同。今敏像开玩笑一样地认为,连着两年完成两部原创动画实属不易,可能依靠的是幸运吧,所以在《东京教父》的主题表现中便融入了"幸运"这个想法,也将故事从偶像、女主角、女明星这样的人物设定转换成了三个流浪汉,剧情看似更具有偶然性。2004年,今敏接受WOW电视台的邀请,拍摄了系列TV动画《妄想代理人》,这部动画是今敏首部也是唯一的一部系列动画,延续了他对"虚拟与现实"转换主题的热爱。之后,今敏根据筒井康隆的小说《盗梦侦探》创作了动画《盗梦侦探》,2006年这部动画电影上映,获得一致好评,并且进入威尼斯电影节竞赛单元角逐。

图2.14 《回忆三部曲》

今敏从漫画家到动画制作人,从开始跟随大友克洋到之后成为独立的动画导演,这种社会身份的不断成熟,也使得他对动画创作的道路更加坚定。这些变化也

在他的作品中透露出来，他对虚拟与现实转换主题运用得更加成熟，在主题表现的方式上也更深入与多样。但是也有遗憾的存在，最后一部遗作《造梦机器》因为今敏身患胰腺癌，只完成了前面的大部分，未能全部完成。这无疑是巨大的遗憾。2011年，为了追悼今敏，《梦之化石》出版，其中收录了今敏1984年的处女作《虐》等15篇短篇漫画。

图2.15　《机动警察剧场版2》　　　　　　图2.16　《JOJO的奇妙冒险》

荣格说："就艺术作品而言，我们必须考察的是一种复杂的心理活动的产物，这种产物带有明显的意图和自觉的形式，而就艺术家来说，我们要研究的是心理结构本身。"艺术作品中的很多原型意象象征了一个民族的心理，也是某个时代的精神象征，动画电影作品中的原型塑造亦是如此。今敏在完成了大友克洋的《回忆三部曲：她的回忆》之后便确立了自己对虚幻与现实转换主题的偏爱。从他仅有的四部动画电影里，可以发现今敏对梦这一元素的钟爱，在表现这一主题时，他对空间的运用是多维且立体的，并不完全只是运用梦境来表现虚实。他所塑造的人物有明星、流浪汉等，并通过主要角色辐射出日常生活中普遍的角色，这些形象不一定是今敏导演日常生活中见到过的形象，而是在一系列复杂的心理过程中创造出来的。今敏经过了仔细的思考来塑造一个立体的可信的人物形象，而人物的性格特征也表现出了日本大众的一种集体无意识。他在电影中的创作是基于自己生活的环境与个人经历，通过自己从漫画家到动画导演的社会身份的不断成熟，才促成他在动画电影的叙事和美术风格上的创造才能。

2. 压抑欲望的满足

自我现实化的过程必然会遇到障碍，而跨越障碍便是实现自我成长的过程。自我现实化的过程不是本我的完全表达，而是在超我的调控下适应环境等因素并在对本我的束缚下完成自我的现实化。动画电影的预算以及制作时间都会限制其制作结果。日本动画电影是有限制作，日本动画电影较美国迪斯尼动画的大投入

制作来说制作成本相对较低。美国迪斯尼动画以其夸张的高频帧数的动作及表现力赢取了广大受众的喜爱，但是在低成本的限制条件下，日本动画反而开辟出具备本国文化特色的道路，其重点表现在故事性、世界观、画面构图以及摄影机位置等，以此开发出独特的创作手法和理念。

今敏的动画制作也是在这样的背景下制作完成的，《未麻的房间》以及《千年女优》在制作经费上都不超过2亿日元。今敏也曾在2002年11月访问过美国梦工厂，美国与日本在动画制作方面完全是两个模式，美国的动画电影投入巨额的精良设备，以及拥有优越的制片体制。但是今敏自己也提及，他的能力只有在日本动画电影环境下才能做到最大发挥，有限制作的束缚条件反而更好地开发了今敏的制作潜力。例如《千年女优》中因为预算的约束而不能让角色的动作过多，这需要导演考虑如何设计有限的动作，如何使动作停下来，同时还需要考虑人物表现上从静到动的变化。这些理念与思考正是因为预算的条件限制。今敏也提到单凭金钱买不到技术与才能，需要用智慧去克服预算不足的难题，这也是自我现实化的过程中需要克服的障碍。

国际上对日本电影的关注也正是因为这些特点。日本在有限动画的条件下反而开发出了动画更多的可能性，拓宽了动画表达的空间，丰富了动画表现的层次，也使日本真正摆脱了学习美国动画的探索道路而开始制作具有本国文化特色及象征日本文化符号的动画电影，并在庞大的漫画市场的支撑下完成日本动画的产业化以及文化输出。

三、超我理想化的形成

在弗洛伊德的三部人格结构说里，超我是人格结构中的管制者，属于人格结构中的道德部分，由社会规范、伦理道德、价值观念内化而来，由完美原则支配。它由人的道德律、自我理想构成，可简单分为"理想、良心"两个层次。超我包括理想的自我，也就是一个人自己想努力成为的样子。弗洛伊德指出："超我也是最强有力的冲动和本我最重要的力比多变化的表现形式。"超我比自我更接近无意识。

今敏在初中时期迷上了动画，此阶段今敏的人格已经初步发育完全，并产生了以后要做"动画师"的理想。到了高二，今敏便打算以后靠画画为生。在武藏野美术大学学平面设计时今敏向 *Young Magazine* 投稿并获得了千叶彻弥奖，也以此为契机产生了当漫画家的想法。之后他发行单行本，开始做动画，加入大友克洋《回忆三部曲：她的回忆》的制作，再到第一次做动画导演并完成《未麻的房间》。这之后他确立了自己对现实与虚幻转换的兴趣，完成了自己编剧的第一部动画电影《千年女优》，又完成了与以往风格不同的《东京教父》，再到后面完成了风格成熟的《盗梦侦探》以及13集的TV动画《妄想代理人》。我们可以看到今敏对自我追求的确定性，他在这个过程中一直持有的追寻理想作品的信念促使他完成一部又一部的作品，而在作品之中可以看到他对作品的创造与突破，这是自我的升华也是超我理想的完成。自我体现十对动画最本真的热爱，而超我便是以坚定不移

的信念不断创作作品的能力。

　　从自我到超我，是每个个体的必由之路，自我的矛盾会迫使自我不断被新的对象关系刷新，自我不断壮大、不断更新，便拥有了趋向超我的必然力量。所以，当超我出现在个体身上的时候，他会发现每个自我都会和他一样走向超我，都经历自我变为超我的过程，然后重新结群并达到下一个自我的新高度。在今敏的创作道路上，他自己一直都想避免作品带给观众固定的印象，希望不断开发出新的题材。当今敏从学生身份向社会人转变时，价值观也发生了剧烈变化。在今敏与横田正夫先生的访谈中，他提到了在不涉及他个人隐私的情况下，之前所钟爱的或为之感动的画作、漫画以及电影，当以全新的角度去品评这些作品中所描述的价值观和感情时，并非他之前所想象的那样钟爱，也会发现他以前创作的画作以及寄托其上的价值观和努力没有实际意义。他比喻之前的价值观崩溃成了一堆"瓦砾"，他产生了"新的价值观"，而这在他之后创作的剧本中便有所体现。这样的过程便是每个个体的自我向超我发展的必由之路，会在每一个阶段里不断地推翻之前的自我，在此基础上又发展出新的自我，这些自我就像今敏所比喻的一堆"瓦砾"，之后便结群组成了超我。而这也是艺术家需要具备的素质，这样的特质使得艺术家不会只停驻于眼前完成的作品，而会随着时代的发展，不断地更新自我，然后去追求下一部理想的作品。

　　动画作品是团队合作的产物。作为一名动画作品创作者，在动画中体现其作者性不只要懂得绘画技巧以及熟练动画制作等专业技术，也需要懂得多重内涵的心理学。这有助于塑造不同性格的人物，并通过人物动作生动、真实地表现出来。如感知心理学，能够使动画导演明白什么氛围、什么形式能够影响受众，并制造丰富的感染力。动画导演亦如小说家，除了有先天的才华和坚定的意念，更重要的是建立一种表达风格，即善于运用自己的美学知识去完成一部有个性的作品，并运用得恰如其分。尤其创作者应当创建出仅对这部作品有效的新规则，从而使作品独具一格，不循规蹈矩。创作者应明确知道自己创作的原因和思维的缘由，而不只是纯粹灵感的偶然产物，艺术的目的是在内容和表现两方面把日常琐事抛开，通过心灵的活动把自在自为的理性的东西从内在世界揭发出来，使它得到真实的外在形象。

　　今敏在作品的题材和表现方式上一直都在寻求变化，如果只是把已经掌握的题材和技法不断重复，那么会退化成没有灵魂的手艺。但是今敏在作品中并不只是注重绘画性，他关注的是作品整体，绘画的表现只是其中的一个方面。如果只是做一个描绘细节的绘画家，那么今敏顶多只是一个绘画技艺高超的艺匠。但今敏开创了一种动画表达风格，而且将这种风格与他的作品契合，凌驾于绘画表现力之上，因而今敏的作品站在了动画艺术的高度。另外，今敏总是在不断突破原有的规则，创立新的表现形式。他深刻地明白自己作品创作的主题、形式，他的

理念深深植根于他的作品之中，这也是《造梦机器》后续工作展开困难的原因之一。而这种知道自己作品为什么这么画、为什么这么表现便属于美学范畴了，而不属于一种使用技能，这也是今敏被称为动画艺术家的原因。他通过作品实现自己超我的表达，完成了超我的理想化。

今敏的每一部动画作品都表现了类似的电影情结，《未麻的房间》中有拍摄电视剧的场面，《千年女优》中更是表现对电影的无尽热爱，《盗梦侦探》中粉川利美在一段梦境中的穿着酷似黑泽明导演，扮成了黑泽明导演的粉丝与红辣椒讲电影的专业知识（图2.17）。在"千年女优·轨迹"的采访中声优小山茉美提到，可以通过影片感受到动画监督对电影的爱，并认为今敏将个人对电影的热爱和追求外化到影片《千年女优》中，化身成千代子一生追逐的背影。今敏对电影尤为热爱，这些也体现在他的动画创作以及具体的动画作品中。今敏对其电影的喜爱在动画中的表现是理性且克制的，并不是建立于自我主观任性的基础上，并不将这种情感作为拼凑主题的素材，而是以客观理性的角度表现对象的同时也表现自己的真实主体性，在表现主题内容时也表现自己对电影的态度和情感，并将这部分内容变成了具有今敏特征的风格。

图2.17 《盗梦侦探》视频截图

1. 创作的社会责任感

超我对自我、本我都具有调控的功能，它是人格的守卫门以及道德的基础防线。艺术家有意识地处理自己潜意识的内容，便受到了超我的调控。潜意识内容是纯粹自我的表现，超我需要对自己潜意识内容进行选择性的表达。艺术家的表达是对内容的艺术化过程，这是艺术家与普通人的区别，也是艺术作品与梦境的区别。动画的创作内涵是导演赋予的，每一个画面、每一句台词都是导演思考后添加的。今敏在创作自己需要表达的内涵的同时也背负了创作应具备的社会责任感。

今敏的每一部动画电影作品中都有对现实的批判以及对社会现象的揭露，今敏不仅会表现社会残酷的一面，同时也会展现其温暖的一面。如果只是为了揭露社会问题而存在，那么影片的批判性便失去了积极意义。今敏在动画里注入自己的人格和理念，让社会群体更多地看到面对生活不失希望的信心，以及遇见问题不逃避的选择方式。今敏提到一段话：在日本不仅仅是孩子，20～30岁的年轻人也会选择动画和漫画作为他们逃避现实生活的一种方式。但他认为这并不是一种很好的方式，当人们迷恋于动画中生动、多姿多彩并极具诱惑力的幻想世界时，实际上却是被它困住了，人们的现实生活会因此而受到影响。今敏在自己的动画中更多是表达一种虽然人类在现实与虚幻的世界中不断徘徊，但最终都能够凭借自己的力量战胜它并发现真实的自我，再加上多变的电影语言与风格化的动画视觉符号，便形成了今敏个人独特的艺术化表达。今敏具有自觉的社会责任感，便不会肆意使用强烈的

视觉符号去吸引受众眼球，而是用自己的艺术语言来给受众讲故事。今敏也说到《妄想代理人》系列动画一般是在日本午夜的时候播放，不会是黄金时段。他希望这个系列动画可以使人醒悟，也希望自己创造的图像和声音能够拥有唤醒人们的力量。在《妄想代理人》片尾曲画面里可以看到片中的角色都围绕麻露美变成一个问号的形状（图2.18），也给受众提出了这样的一个自我批判的疑问：这些角色所扮演的是什么，而自己又是这些角色中的谁呢？

图2.18　《妄想代理人》片尾曲视频截图

　　导演所安排的画面与内容对观众而言具有明显的引导性，面对一个故事主题，导演要根据主题来讲故事，更要通过画面来叙述。而叙述的方式是什么，以及怎么表现主题、安排细节、承接故事都是导演需要思考的问题。动画的制作工作是繁琐而复杂的，动画不仅需要关注艺术化的表现层面，同时也需要考虑到动画的后期收益，因为动画是艺术也是产业。动画的制作是一个团队的协同合作，资金的投入及回报是持续产出的保证，也是推动进步的原动力，无论是技术还是艺术的进步，两者互为因果关系。动画导演在清晰地明白这项义务以及自我的需求之后，若要不盲目追求利润，同时也不压抑自己的艺术表达，合理化地实现其中的平衡，这便需要导演具有一定的团队意识以及社会责任感。今敏早期是漫画出身，在大友克洋手下做漫画助手，今敏动画之路的开启也受到大友克洋的引导，在大友克洋《回忆三部曲：她的回忆》中担任脚本、美术设定因而走向了动画电影制作之路。今敏的动画之路一直都与一家制作公司关系密切，今敏的动画几乎都是由这家公司联合出品，这家公司便是由丸山正雄、出崎统等人建立的Madhouse。Madhouse公司的作品题材广泛，每年都会制作大量动画，丸山正雄和出崎统曾都在手冢治虫的虫制作所工作过，因此深受虫制作所尊重演出家的演出风格以及给动画家充分的自由创作空间的理念的影响。

　　今敏的第一部动画作品《未麻的房间》最初便决定制作OVA（Original Video

Animation），要在影院宽屏放映前发现很多镜头都存在问题需要修改。今敏自己也抱着虽然这部"商品"已经完成但是成为"作品"还是有些差距的心情进行了重制，也最终有了"动画电影"的模样。《未麻的房间》的投入大约不到1亿日元，在有限的资金条件下《未麻的房间》获得了日本国内的奖项，因此今敏名声大增。之后Madhouse公司再度与今敏合作的《千年女优》的制作资金也在1.3亿日元左右。与宫崎骏1997年《幽灵公主》的20亿日元的成本预算相比，《千年女优》的成本真的不算高，今敏也提到在有限的条件下往往更能开发创作的潜力。《千年女优》获得了"文化厅媒体艺术祭动画部门大赏"以及"第6届Fantasia映画最优秀动画映画赏·艺术革新赏"，引起了国内外的关注及赞赏。之后丸山正雄主动找到今敏合作制作了《东京教父》以及今敏一直希望电影化的《盗梦侦探》。今敏的所有作品都在Madhouse公司制作完成，包括未完成的《造梦机器》，今敏在自己的遗书中也谈到了这部遗作。今敏将自己的每一部动画电影都视为艺术作品看待，即使在有限的制作条件和资金投入下，他也肩负对动画电影制作的责任感，在弥留之际也依旧担忧作品是否能够顺利完成。今敏的才能是其创作的先决条件，而Madhouse公司对动画创作自由度的尊重是今敏创作的肥沃土壤，使今敏可以在自己作品中最大化地发挥个人创意，将动画既看作商品也看作艺术品，肩负这样的责任感，将自己对世界和事物的个性的看法表现出来，并形成了今敏个人的动画美学和个性。

2. 对人本真的关注与包容

从今敏的四部动画电影作品中可以看到其动画风格和主题的传承和创造，其中《未麻的房间》以及《盗梦侦探》是根据已有的日本小说改编完成的，《千年女优》以及《东京教父》是今敏从编剧开始参与制作一直到监督策划完成。在今敏的影片中虽然有虚幻、梦境与现实的转换，但是却可以感觉到与现实生活的紧密联系，观众也可以在角色身上找到自己的影子。这是因为在今敏的动画里，无论是什么样的题材和故事结构，都以现实生活为基础。《未麻的房间》根据竹内义和的原著改编，今敏根据原著内容进行了很多修改，今敏在思考剧情的时候会观察现实生活中的各种现象，他将其称为日常生活里的"灵感的前进"。他乘坐电车、看电视或做其他工作时，就能撞上很多他觉得在剧情中能够使用的元素。《未麻的房间》中留美这个角色就是源自他当时在电视上看到的奇怪女性。

今敏在创作具体故事结构时也会希望在其中注入情感内核，而这个内核不是情感上的家长里短，而是对人最本真的关注与包容。例如《未麻的房间》一开始的剧本是女明星因偶像转型而被无法接受的极端粉丝袭击并袭击她身边的人的故事，但是今敏觉得故事结构过于简单，希望能够融入一些元素，他希望能够刻画出"心灵摇摆不定的状态"，能够刻画出一个假想未麻。他认为这种心灵上的摇摆不定是很多人在成长经历中都会遇到的问题，面对新的生活感到不安、工作压力、人际关系差都会给日常生活带来负面情绪。《千年女优》中千代子对画家的一生追逐其实也

表明了人与理想的一种关系，他的观点则是希望表现出他与自己理想作品之间的关系。剧中立花源也与千代子之间的关系设定，今敏则想到了我们日常生活中的代沟问题。老年人有老年人的知识与智慧，年轻人则拥有老年人失去的锐气与热情，如果能够实现两者的良好沟通，则能丰富彼此的价值观，今敏从而产生了在《千年女优》中塑造一段年龄差距明显的角色关系的想法。今敏说在《东京教父》策划之前他就已经开始关注无家可归人群了，他以三个流浪汉为整部影片的角色，他并不想将无家可归的人看作是弱者、不幸的代表或社会的包袱，而看作是每个人都无法摆脱的"软弱"与"悔恨"的象征。这样的人过去都曾有过热切辉煌的人生，而如今生活中的亮点都一一离他们远去，他们的不幸并不是因为无家可归，生命的暗淡和光鲜不再才是真正的痛苦，今敏认为重拾生命的光明对他们来说才是真正的幸福。而在《东京教父》中他希望展现出自我救赎的过程，每个人都是被抛弃的人，因为过去犯下的错误，阿花逃避了原来的变装俱乐部，阿金远离了自己的妻子和女儿，美由纪离家出走。三个人组成了奇怪的家庭，并捡到一个被遗弃的婴儿，三个人也通过寻找弃婴亲生母亲的过程而得到自我救赎。

　　今敏以现实生活为基础，融合了他对现实人群的观察与关注，形成了今敏动画的现实感。今敏将受众的精神活动在动画中进行投影，并通过引导受众而进行补充，同时将现实生活中提炼出的与现实近似的素材融入各个叙事结构中，这种方式也加强了动画的现实感。因为这样的特点，所以无论是惊悚恐怖还是现代都市人的焦虑这样负面情绪的题材，都可以在今敏的动画里看到。因为今敏对人性本真的关注与包容，所以人们在回味故事的时候会带有淡淡的温暖之意。这就像今敏动画电影的主角们无论是面对人性的黑暗还是生活的悲惨，依旧会选择努力积极地生活下去。

　　今敏的动画主题颇具存在主义意味，在20世纪60年代出生的一批日本导演都以人与人的关系、人的存在为主题。海德格尔在《存在与时间》中对"此在"与世界之间的关系进行了表述：在"真正的"此在与那衰败的世界之间存在一种张力，前者在一种绝对的"向死而生"（Living-towards-death）之中选择最具个性的可能，后者则充满着毫无意义的喧嚣和愈懒的好奇心，生存着芸芸众生，是一种不断堕落的存在。后期的海德格尔则提出，存在出于其部分的内在需求而要进行表达，人类就为这种可能发生的表达提供一个方便的场所，使存在在这个"林中空地"中得到了部分的显现。此在是存在的代言者，人们存在于受约束的世界里，艺术品本身成了存在自我显现的圣地，诗歌、音乐、视觉艺术都成了显现的一种场所，动画艺术也是如此。今敏的动画将角色的自我堕落转变成自我救赎，化解了相互之间的对立，避免了一种虚无与绝望之感，又避免了傲慢自大和自以为是，以人最本真的面貌呈现于世人。这是一种人本主义的表现，使得动画

艺术本身成为一种与世界联系的方式。而今敏动画所呈现的世界不够绚烂，他要表达的是幻象世界的危险性，并告诉人们真正能够获得自我救赎的方式是直面现实生活中的问题与错误。正如今敏在采访中说：无论命运还是因缘，都不是个人力量与意志所能左右的东西，现实中人会经常面对无能为力的事情，再怎么努力也无法获得一丁点的改变，但事情发生后应该如何面对，便取决于我们个人的抉择了，与其对着无法控制的事态哀叹，更重要的是花些心思去想如何处理眼前的既成事实。也正如《东京教父》里的三个主人公所传递的理念：哪怕天崩地裂，也要杀出个黎明！

第三章

今敏动画作品中人物的心理范式

范式是美国著名科学家和哲学家托马斯·库恩（Thomas Kuhn）提出的概念及理论，在社会科学和哲学学科里它是指科学家在心理上所形成的共同的概念以及思维模型，包括理论、研究方法、假设和标准。托马斯·库恩认为科学的进步不是按照进化的方式，而是以革命的方式发展进步的。瑞泽尔提出不同层次的范式概念可以用来区分不同的学科，如自然科学、社会科学、心理学等；也可以代表同一时期、同一领域内的亚科学家共同体，以心理学中的精神分析为例，弗洛伊德、阿德勒等人属于不同的范式。1975年，瑞泽尔在《社会学：一门多重范式的科学》一书中，将社会学分为三种基本的范式：社会事实范式、社会释义范式以及社会行为范式。中国著名社会学家周晓红则提出了四种社会学理论范式，包括社会事实范式、社会行为范式、社会批评范式以及社会释义范式。而精神分析理论则属于社会行为范式，弗洛伊德在对精神癔症患者进行临床医疗时指出，癔症的产生源自于创伤、压抑以及焦虑。创伤一般是指由外界因素造成的身体或心理的损害。人的精神活动会在不同意识层次产生，例如人的幻想、思维、欲望等。人的心理范式是一个总的模型，用来指导人的精神活动。创作者的创作活动是其精神活动的产物，一类是直接通过作品可以察觉出的现象及形态，另一类则是无法通过创作与阅读发现的现象及形态，是潜藏在创作者内心的无意识升华。很多研究者会根据研究的作品做衍生的挖掘，从而发现其蕴藏于表面材料之下的深刻含义。

今敏的动画在人物的塑造上表现出强烈的心理范式。在女性人物的塑造上结合了日本传统女性性格中的内敛含蓄，同时又结合了西方女性性格中的自由勇敢，因而表现出一种主动性力量。在男性角色的塑造上则表现为一种怯懦，与女性相比更为被动。今敏的动画电影几乎都是以女性角色为主。他表明，在角色的塑造上他更偏向去探索人类内心的男性倾向和女性倾向，而不是刻意去在意外在的性别差异，男性倾向更加语言化与理性化，而女性倾向则更加感性并富有想象力。今敏的动画角色是同时结合男性倾向与女性倾向的角色，这也与现代人的行为特征契合，内心深处皆具备这两类倾向。另外，在表现男女角色关系时，大都表现为明星和粉丝，或者可以说是被迷恋者和迷恋者的关系。女性角色一般只有一个，而会存在多个男性角色，男性角色大都是以粉丝的状态存在。反派与解救女性角色的男主角的存在都只是善恶的伦理差异，并没有本质上的区别，前者不过是超越了伦理的界限，而从粉丝变为了破坏者。在今敏的动画里，女性角色最终都是被剧中人物所解救而不是被摧毁，这也体现了今敏的人文关怀与社会正义感。今敏导演的影片中大都以女性角色为主角，在动画中角色塑造的性别倾向印证了他个人无意识的投射，也印证了弗洛伊德所说的所有艺术的创作都是精神活动的产物。一部动画电影中的角色很多，每一部都会以这样的角色塑造范式为模型，根据剧情的需求以及故事的结构而塑造具有不同性格特征的角色。

第一节 创伤与人格分裂

精神癔症的自发产生都与促进疾病产生的创伤有密切关系。弗洛伊德认为创伤由三个成分构成：童年早期经历的事件的记忆、青春期后经历的事件的记忆以及后期经历事件触发的对早期事件的记忆。弗洛伊德的精神分析将患者个人的经历与症状结合起来，认为其症状的表现是具有某种意义的存在。

今敏的动画电影中人物角色的刻画与表现是对日本社会现象的侧面反映，折射出在文明高度发展的时期，人正逐步丧失其主体性，而出现各类病态的社会现象。今敏将这些现象通过动画电影的方式艺术性地展现出来，如集体无意识所体现的虚无的社会意识形态、粉丝变向追星而引起的社会问题，以及窥探隐私、盲目拜物等隐喻都可以在今敏动画电影中找到，而人们对病态社会的依赖也会带来精神分裂、人格变奏等精神问题。在病态社会里也会有那么一群特别的人选择面对自己的虚无，用现实世界克服自己的虚幻世界，反而获得了生活上的自由。相比较宫崎骏关注的"人与自然"，大友克洋关注的"人与机器"，以及押井守关注的"人与科技"，今敏的动画作品更多的是关注人的精神与社会的关系，精神分析的目标也是实现人的精神的综合及完整性。在荣格的心理学中，精神便是指人的灵魂，包括一个人的思想、感情以及行为，无论是意识的还是无意识的，每个人都具有完整的精神。但并非所有人都可以保持这份完整，一旦人格分裂，人的精神完整性就会遭到破坏，精神碎片会导致人格扭曲。

人的精神层面是意识化的表现，在主题表现和刻画上都十分考验导演的能力。今敏的动画作品中结合声画感染力以及电影语言，使得对精神分裂的人的刻画十分具有张力，在虚幻与现实的表达中穿梭自如，娴熟的电影语言、深厚的作画功底，再加上对故事结构整体性的把控，使得观众在观看习惯以及故事理解层面上都没有产生不适。当时日本经历了从经济快速增长到经济萎靡不振的一段发展时期，在这样的背景下今敏更多的是关注人的存在意义以及精神活动，对精神分裂的人的刻画则更能够揭示人性的异化、社会的疏离。今敏四部动画电影作品，其中一半的作品都有对人格分裂的刻画，如《未麻的房间》里未麻在从偶像歌星向演员转变的时候而产生的过去的人格，《盗梦侦探》里的千叶敦子博士在梦境化之后的人格是与本身人格完全相反的存在，《妄想代理人》中的鹭月子在整部动

画中都表现出一种精神失常的状态，以及《千年女优》中千代子对过去自我的执着。这是今敏对这类角色内心精神的视觉化。

一、未麻创伤记忆下的人格错乱

《未麻的房间》是今敏作为动画导演的第一部作品，这部作品是根据竹内义和的原著改编的，原著是变态粉丝因守护所喜爱明星的单纯和纯洁而杀害明星身边的人，明星本人也因此而受到伤害的故事。今敏希望在此故事的基础上融入一些新鲜元素，因而想到了"假想未麻"的概念，这个假想体由其他人创造出来，与本体意志无关。而"假想未麻"开始自由发展，直至发展成比本体更加自我、更加完全的主体，从而导致主角本体产生精神分裂，也就是在动画影片中体现的未麻的双重人格。假想的自己与现实的自己开始分不清界限。在影片的最开始就介绍了未麻偶像歌手的形象，这是未麻最初的自己。而之后在经纪公司的要求下转型为演员，参与到自己不想演的部分而不得不演的时候，身为偶像的未麻被扼杀了，假想未麻的人格便是从这个时候开始诞生。影片中很多对演艺人员的描绘也是源自日本现实的生活，日本对女性偶像的培养就是旨在打造纯粹的纯洁的偶像，大众以及粉丝大都对偶像抱着这样的期待和想象，她们所有的行为都受到经纪公司的规范与限制。日本的偶像培养十分严厉苛刻，粉丝也对此抱有极端遐想，这也是"假想未麻"的构想所处的时代背景。

在《未麻的房间》里今敏构建了很多虚拟空间，如镜像空间以及网络空间，通过这些虚拟空间来实现并推进故事的发展，未麻人格分裂的视觉化也是通过这些空间来展示给观众，并给予故事信息。片中也有很多现实空间，如剧场以及未麻狭小的房间，以此告知受众未麻是处在公众视野还是在个人空间里。未麻产生自我怀疑最初是因为"未麻的部屋"的博客（图3.1），在这个网站上狂热粉丝展现了未麻个人生活的每个细节，包括内心所想。很多粉丝会通过这个博客来了解未麻，然而她自己并不知道博客的存在，这是对自我怀疑的开始。之后开始出现一些恶作剧，比如写着"叛徒"字样的传真的出现，这一系列恶作剧加强了未麻的恐惧心理。未麻出演的第一部电视剧的唯一一句台词"我是谁"也表现出了主体自我怀疑的心态，让戏中的空间与现实空间实现融合，空间之间的边界愈加模糊，公共的与私人的、戏中与戏外以及自我与非自我的空间开始随着故事的发展不断地模糊并开始互相争夺，未麻即使处于私人空间里也变得恐慌没有安全感。之后，经纪公司希望打造的成熟、性感的未麻，与"未麻的部屋"博客中狂热粉丝塑造的可爱、纯洁的偶像未麻在现实生活中产生了冲突，未麻内心对以前作为偶像的自己的挣扎，使得她在自我怀疑的泥沼里愈陷愈深，从而内心的想法外化

成一个人格，未麻因此产生了人格分裂，开始无法分清虚幻和现实的空间。未麻潜意识的压抑产生的人格开始外化，脱离本体意识的控制甚至成为超然本体的存在，作为演员的未麻压抑住自己真实的想法而造成了两种人格相互斗争的局面。未麻陷入了身份认同的危机，也开始出现向这种人格寻求整体性并争夺其主体性的倾向，使得斗争愈加激烈化。最后因为经纪人留美的攻击，未麻开始认清现实，认清了偶像未麻是假想的存在，开始推翻经纪人以及假想未麻对她进行的催眠，认清自己已经脱离偶像形象的现实，通过剧烈的、血腥的过程完成了人格的成长。最后一句台词"我可是真的哦"也有着双重含义，一方面说明了未麻个人的成长，另一方面也预示着这是一个轮回，人都要经历自己不同阶段的成长，在不断的推翻重建中完成人格升华的过程。

图 3.1 《未麻的房间》视频截图

未麻产生的精神癔症是缘自本体对做演员的排斥心理，希望继续做偶像歌手的愿望遭受压抑，而最为直接的诱导原因则是出演被强奸的戏码。弗洛伊德在其《癔症研究》一书中指出"双重意识"（double conscience）下的分裂倾向及意识的异常状态，并将其称为一种类催眠状态。这类状态与催眠状态下的情况完全不同，其范围从轻度朦胧到梦游，从完全记忆到记忆缺失。在自我催眠的状态中批评和参照其他观念的监督减少了，因此会产生最广泛的妄想，也致使自我暗示的频率增加，暗示性的观念也更容易从生理上理解为各种幻觉，躯体现象因此不断重复，而癔症也在不断重复中加强。未麻之前被跟踪的事情以及网络博客的内容都让其心理产生了疑虑，因此内心开始不断暗示自己，直到拍摄完强奸戏码之后，这一段记忆成为未麻内心的病源性记忆（pathogenic memory），从而伴随了躯体症状的产生。记忆开始缺失，躯体开始不断做梦、不断清醒的重复行为，人格开始逐渐分裂，严重创伤与过度压抑形成了未麻的精神癔症，导致了未麻创伤性神经症，从而产生出其他人格的幻觉，这种幻觉以一种倒退的形式出现。今敏在作品里多次使用各种隐喻性画面来象征未麻的人格分裂，从最初地铁里与偶像歌手的对话开始（图3.2），到怀疑有人跟踪从地铁出来的多个显示屏上的未麻（图3.3），再到粉丝（Me-Mania）房间里海报墙上的未麻（图3.4），画面层层递进预示着未麻人格分裂的加重。

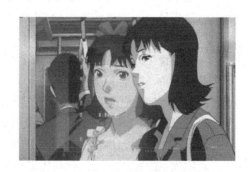

图 3.2 《未麻的房间》地铁上的场景

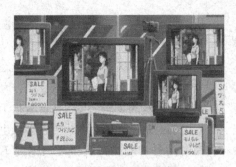

图 3.3 《未麻的房间》电视显示屏幕　　图 3.4 《未麻的房间》Me-Mania 家里海报

二、鹭月子对童年创伤的抑制

《妄想代理人》是今敏唯一一部系列 TV 动画，共 13 话，整部 TV 动画里今敏尝试了很多形式的表现风格。故事围绕东京的都市人群展开：在城市里出现了一种令人恐慌的恐怖现象，这份恐慌不是来自外星人或原子弹的威胁，也不是来自智能机器人之类的侵袭，而是源自东京人群自己的心理压力。当有人觉得被压力困住无路可走时，便会出现一个手持棒球棒、穿滑冰鞋的人袭击他们，被袭击的人因此从压力中释放出来。随着谣言的传播以及媒体的大肆宣传，使得人们越发依赖这样的形式来使自己从压力和痛苦中释放出来，"棒球少年"也因受到那些想逃避痛苦和欲望的人们的饲养而愈加体形巨大，不受控制。最后，它变成了一股黑色无形的软泥涌入东京街道各处，吸食着地面上的人群。

"棒球少年"的原型则源自一名叫鹭月子的人在儿童时代的妄想。鹭月子失手导致自己的宠物被汽车撞死，因无法面对父亲的责备而妄想出了"棒球少年"的存在。鹭月子一直认为真的存在"棒球少年"，从而又创造出了保护她的"麻露美"卡通狗形象。东京的人们一直活在鹭月子所营造的妄想中，人们无限催生着这个幻象。最后鹭月子接受现实并诚实地面对自己曾经的过错，恢复了东京往日的平静。而受到侵袭的东京如同战后现场，经过两年的复苏，人们最终回到影片最开始的模样。

在整个故事的结构里，今敏所刻画的所有人物一环扣一环，深入人心，人复杂又简单，脆弱又坚强。人是一个矛盾的复杂体，在面对社会压力时每一个人都会有不同的表现与反应。鹭月子的妄想是最初的逃避形式，而压抑的都市人群选择逃避自己的痛苦与压力则是催生幻象的根本原因。《妄想代理人》就如同微观的日本，它将日本的社会问题缩小到了 13 集的系列动画中。在微观世界里，人们迷失、困惑、疏远；在现代生活的妄想里，人们存在巨大的身份危机，因此产生了无法忍受的压力和不健康的逃避主义。这部系列动画的主题内容具有一定的

社会批判意义，动画将现实世界与角色的心理相互融合在一起。与其他作品不同的是，它引入了不同的角色形象，角色之间的关系是一个环形的状态，一环又一环直至最后揭开所有的答案，情节与情节联系在一起，即使是感觉毫无关系的片段也会在故事的发展前后产生关联。

今敏个人在《妄想代理人》里尝试了更多的表现形式，他试图冲破前面作品所带来的固有印象，通过系列动画的载体来实现他更多新的尝试。今敏自己也提及他在作品里重新启用了很多在前面作品中未曾使用过的想法，同时也增添了许多新的想法。TV动画之所以吸引他，也是因为他可以做一些在电影中不被允许的事情。《妄想代理人》也是今敏对自己以前作品的传承与发展，它所刻画的角色的主要特征是集体无意识下产生的精神分裂症候群，人们在压力的逼迫下普遍选择了一种畸形的自我心理防御机制。鹭月子面对压力而采取的"合理化"自骗机制，通过一个合理的解释来掩饰自己的过失，避免自我受到伤害。家庭教师蝶野晴美的人格分裂，在双重人格的痛苦下选择逃避自己的问题，采取将其他人格的衣服和化妆品扔掉等仪式的自骗机制。蝶野晴美的双重人格具有明显的差异性，几乎是完全相反的两种人格。人的妄想并非是无意义和不可理解的，弗洛伊德认为人的妄想具有一定的意义和合理的动机，与其情感经验有关系，并且一种妄想往往是另一精神历程引起的必然反应，妄想具有抗拒真实和逻辑客观性的特征，妄想源自欲望，是用来自我安慰的。这与《妄想代理人》的故事主线一致，鹭月子的妄想源自她幼时的情感经验，而这种妄想是出于自我安慰、自我保护的动机。

《妄想代理人》中每一个章节的故事都反映出日本社会所存在的一些问题：人的冷漠、本土文化的贬值以及消费主义带来的社会危机。人们将物质与幸福开始等同起来，这样的状况催生了社会绝望与痛苦的情绪，导致人们借助像"棒球少年""麻露美"这样虚无的形象来消除自己的痛苦，把社会问题转化为欲望以及对欲望的满足，把个体的社会性恐惧转化为对审美形象的需要和依赖。在审美的领域里，欲望的满足被推向无限遥远的地平线，高悬在非现实性存在的另一端，从而使个体获得一种想象性的满足。"麻露美"以及"棒球少年"的形象就是日本文化环境下滋生的两个极端的审美形象，这两个象征性的符号又将个体的实存问题以及欲望的满足程度推向相互对立的极端处境中。当无法找到相互联系以及转换的有效手段时，个体只得借助这样的形象获得心理上的满足，但这类欲望的转换却是畸形及病态的。《妄想代理人》这部动画正是对日本战后文化的排空、生活方式的物质化以及消费主义盛行的现象进行艺术性的展现和批评，同时也表现出人们对日本御宅族的偏见。御宅族通过自己喜欢的对象来发泄自己的欲望，都市人群则借助了"棒球少年"以及"麻露美"这样的形象从另一个角度变成了御宅族，以此来麻痹自己，逃避现实。这样只是看上去隐藏了阻碍人们满足自身欲望的社会缺陷以及社会僵局，而并没有实际解决在这个正常运行的社会秩序下的真正阻碍，这种状态下滋生出御宅族似的幻想是必然，即使没有这样的幻想社会也会因此而崩塌。

第二节 压抑与精神焦虑

　　人格是一种具有自我意识和自我控制能力,以及具有感觉、情感、意志等机能的主体,它可以离开人的肉体,离开人所处的物质生活条件,存活在人类的精神文化维度里。但有一类个体他没有真正的性格,他就只有一种性格,他符合一般的环境和期望,不管态度如何变化,这种性格也绝不会等同于当下的态度。与其他个体一样,他也是一个个体的存在,但却是一个潜意识的个体。在当下的性格里,他隐藏了自己的真实性格,他欺骗了他人的同时也欺骗了自己,他给自己带上了一个"人格面具",而这种人格面具的性格体现通常指外在客体关系与个人主体区分关系。个人主体是指那些内在流动着的模糊而幽暗的心绪波动、情感、思维以及感觉,它们被理解为"内在客体"的潜意识。个人主体这种人格形象存在对内外客体不同的态度表现,内在态度隐秘且难以发觉,而外在态度则能立刻被每个人察觉到,这样的关系中就存在对潜意识内容的压抑。正常的客体也会时常有偶然的抑制,如果具有"人格面具"个性的个体长期处于潜意识内容压抑的情况下,则会产生人格的变奏。弗洛伊德提到压抑是精神病症候得以形成的一个必要的先决条件。在今敏的动画电影里都有一类角色,他们作为反派人物而存在,一开始都在"人格面具"的外在客体的掩饰下隐藏了内心真实的想法,直至故事高潮部分因为其人格的变奏而产生关键性冲突。人格变奏也是一类人格分裂,但较精神分裂来说人格变奏则倾向于伪装,在一开始就存在对自我内心真实抑郁的伪装,而精神分裂患者则可以滋生双重甚至多重人格的存在,他们不存在伪装,哪种人格出现便完全体现哪种人格。

　　今敏在故事的发展里借助了这些角色人格变奏的张力,使得主角与反派角色之间的冲突更具冲击性,更像是对影片悬疑的设置,给予了观众大量无法预料的情节。精神病症状是矛盾的结果,也是患者追求力比多满足的一种表现。力比多依附于潜意识,如果自我控制住意识,力比多遭到遏制,那么力比多便会退回并且重新投入被压抑的"位置",从而摆脱了自我和自我法则的支配。作为潜意识的力比多经过多重伪装成为与"外在客体"相反的存在,因而形成症状。因为对追求力比多的潜意识的压抑,从而导致了人格上的突变,产生了精神病症状。今敏往往借助这一类角色来反讽那些在时代潮流里迷

失自我的人，批判社会中存在的一些社会问题。

一、理事长科技与文明的冲突

《盗梦侦探》中，理事长这一形象在一开始就作为统治形象出现在电影里。他代表了一种阶级权力，他在开始便表现出对DCmini研发工作的不赞成。理事长虽然作为权力的象征，但是也因此被赋予了缺陷，行走能力的失去是他之后超越身体局限、借用他人身体的先决外在条件。一方面理事长痛恨科技进步对精神分析的侵入，即表现在DCmini用于人类精神治疗方面；另一方面又因身体的缺陷而依赖科技。在这种缺陷压抑的心境下产生了道德性的焦虑，道德性的焦虑则会引起躯体的症状。今敏将这个概念戏剧化，在结局部分理事长化身为巨大的黑色躯体，象征了理事长冲突内化下的虚无。

图 3.5　《盗梦侦探》理事长与小山内的争执

日本是一个阶级等级明确的父权社会。理事长的形象便作为了一种权威的象征，片中小山内的俄狄浦斯情结也表现在对理事长权力的惧怕以及对千叶敦子的爱慕之中，这可以从小山内化身为俄狄浦斯雕像看出。在影片中理事长的权力象征更像是一只无形的手操控着关键情节的发展及走向。最初，理事长的欲望力比多并没有外泄，但是却在暗中操作自己的职员小山内窃取DCmini，并借助小山内的身体来完成自己欲望的扩张。今敏自己也在影片中说到，希望在《盗梦侦探》这部动画里表现出梦境向现实不断侵略的过程，而这似乎也是理事长个人欲望不断膨胀的过程。故事的初始阶段理事长给自己戴上了拒绝排斥DCmini的人格面具进行伪装，以此完成自己真实的欲望——希望保持身体的永恒。因为红辣椒对其真实欲望的拆穿而导致了理事长的人格变奏，他指使小山内杀害敦子的梦境化身红辣椒以此达到他的最终目的。然而小山内因其对敦子的爱慕而产生犹豫，从而使粉川利美成功将敦子救回到自己梦境中。这里的小山内在与红辣椒对立时成为俄狄浦斯的化身。在影片中，办公室背景墙的装饰画以及理事长梦境的房间中都是俄狄浦斯的绘画，红辣椒直接化身为斯芬克斯，小山内化身为俄狄浦斯，也象征在当时的剧情发展中两人的对立关系。

另外，小山内与理事长在身体上的互相争夺也进一步象征了理事长对于小山内的父权形象（图3.5）。菲利普·里夫写道："爱天生就是独裁的，性欲如自由一样是后天形成的，常常陷于为我们对屈服和受控的强烈偏好所淹没的危险中。"在动画里可以看到小山内对敦子的变态性行为而产生的满足感，是一种原始欲望的行为，也是因为这种心理才会使小山内一直屈服于理事长的控制并直至最终的毁灭。小山内身体坠入梦境的世界后使得理事长

的欲望与贪婪不断侵蚀现实世界，导致现实与梦幻边界的消融。人们的意识开始受到理事长的侵蚀，理事长渴望站立的欲望不断膨胀，致使在影片高潮部分化身为巨型黑色人影，妄图吞噬现实世界。只有在虚拟世界和梦境世界中的理事长才能拥有强大的控制力，才可以摆脱身体残疾的束缚，他的腿变成灵活厚实的树根使他得以快速行走（图3.6），他沉溺于这样的快感之中直至最后的自我毁灭。

图 3.6 《盗梦侦探》理事长用树枝支撑走路

弗洛伊德说其精神矛盾的含义有另一种表述，即外部的剥夺一定要辅以内部的剥夺才能致病，两者如果相辅相成，那么外部的剥夺与内部的剥夺一定会与不同的出路以及不同的对象相互关联。理事长的外部剥夺是腿部的残疾，而内部的剥夺则是对自我欲望的克制，这使得他内心的矛盾不断扩大，两者结合并借助他人的身体使得他在欲望的操控下摘下了自己人格面具，执着于自己的欲望直至被吞噬。而蝴蝶对于理事长个人的象征意义则意味着灵魂的重生——脱离肉体的灵魂因此获得了更大的自由。

二、留美潜意识欲望与现实的冲突

他人是建立主体的第一步，与他人的关系影响主体的建立，在观察他人的时候也会在这个过程中建构自己。主体的建构受自我、他人以及环境的影响，社会强制形成的自我主体有时候会造成主体的异化，从而产生精神分裂等精神癔症。在《未麻的房间》里留美的角色以未麻的形象为主体范本，她通过网络建立理想中的未麻。在留美心中理想的未麻是作为偶像的未麻，这与留美自己曾经不成功的偶像歌手经历有关，也是留美对未麻过分关注的心理动机，并将未麻视为自己的希望，希望看到未麻偶像歌手身份的成功。而未麻本人的转型却与留美理想中的未麻产生了裂缝，她开始给未麻不断制造幻象，并一一迫害让未麻转型并拍摄大尺度镜头的相关人员，创立了"未麻的部屋"的网站，将自己的住所仿制成未

麻的房间，最后甚至要迫害主体取而代之。为了争夺主体，留美与未麻之间展开激烈的斗争（图3.7）。主体斗争的对象是虚无的，当人所处在巨大压力下而无法面对时，自我心理防御机制便会分裂出另外一个人格，目的是进行自我保护与逃避压力。偶像未麻、演员未麻以及所演出的角色阳子三人都是未麻本人所分裂出的人格，经纪人的保护以及粉丝的绝对拥护使得偶像未麻的人格不断扩大，直至要取代真正的主体未麻。在最后与留美的斗争中未麻的人格开始融合，以"我就是我啊"这句对白来表现未麻对自己现在演员身份的认同。在动画中，今敏通过激烈的追逐与争斗来表现角色主体与内心虚幻人格的相互排斥。

由于电影镜头的蒙太奇原理A+B=C，观众会对各类电影产生不同的解读以及理解。今敏认为偶像未麻是其主体"过去的自我"，这个形象原本只是存在于网络上的虚拟人格，但是由于经纪人与粉丝等外部因素（粉丝对虚拟人格的极度渴求）以及主体自己的内部因素（个人对自我选择结果的后悔）的不断催生，使得这个人格逐渐外化。在这样的情况下，"过去的自我"变成了真实的存在，它要跟主体进行对决。面对急剧变化的环境以及跟踪狂粉丝的骚扰，原本是偶像歌手的女孩逐渐崩溃失常。偶像的未麻在这里也就等同于大众对于《妄想代理人》里的"棒球少年"以及"麻露美"的定位，它不仅是主体过去的自我，也是大众寄予希望的一个载体。留美也受到一个既定形象（偶像未麻）的影响而将自己无法完成的愿望寄于其中，当她接受不了未麻转型演员时，偶像未麻的形象便被赋予到自己的人格中，渴望取代真实的未麻并扼杀自己留美的本我人格。粉丝（Me-Mania）也是同样的心理过程，日本的偶像是为了粉丝而存在的，被赋予健康、努力以及忠诚的形象，是不能违背粉丝心中的理想形象而存在的。作为一种精神寄托，偶像形象一旦被打破，极端的粉丝则会采取极端的行为，例如恐吓、威胁以及迫害等。今敏动画电影的深刻内涵加上复杂的电影镜头剪辑，使得受众对其作品的理解是多样化的。于今敏动画电影的解读是多维度的，能够获得多元性解读本身也是对动画电影的肯定。

图3.7 《未麻的房间》留美与未麻之间争夺的场面

三、敦子的自我客体化

《盗梦侦探》是今敏根据日本科幻小说家筒井康隆所写的《盗梦侦探》改编而成的，也是今敏成熟运用虚幻与现实手法的集大成之作。这部动画电影在2006年威尼斯电影节一经上映即受到全球观众的喜爱和关注。影片中描述了人与机器、人与自我的欲望，以及虚幻与现实之间的关系等，其内容具有社会心理隐喻以及末日般的灾难性表演特征，也让布鲁斯·斯特灵（Bruce Sterling）以及威廉·吉普森（William Gibson）这些文学上赛博朋克风格的先驱再次开始跳入人们的眼帘。日本的电影界也出现很多反乌托邦的影片，而且这类作品在世界范围内也十分著名，如《哥斯拉》（1954）以及《日本沉没》（1973）。《盗梦侦探》也有很多赛博朋克基因的框架。早期的科幻电影《影翼杀手》、动画《攻壳机动队》以及系列动画《铃音》，这些作品中导演大都以严肃认真的态度来阐述作品主题，而今敏表达的内容则融入了调侃的意味，使得影片增添了不少趣味性。例如他让一个人偶穿上了艺妓的服装摧毁了半个东京市等（图3.8）。筒井康隆曾认为这是一部难以动画化的小说，今敏在充分尊重筒井康隆原作的基础上，融合了自己对梦与现实、幻想与现实，以及记忆与现实之间的理解。

图3.8 《盗梦侦探》视频截图

本片女主角千叶敦子是一个心理治疗师，通过进入他人的梦境来治愈患者潜意识惧怕和逃避的事情，也就是今敏的终极母题：遇到了困难与痛苦选择努力克服并战胜它。弗洛伊德提到，剧烈情感引起的心理紊乱会伴随兴奋程度的上升而增加，而对于慢性情感病例，亦处于长期持续中的焦虑中，会引起严重的疲乏状态，尽管保持着兴奋分布的不均匀，但兴奋的高度在降低。敦子在影片中曾提及自己已经很久未做过梦，这也是对身体疲乏状态的侧面反映。另外，敦子本体是严肃理性的性格，她内心以否定与逃避形式抑制着对时田博士的感情，因此本我内心本能的感情，需要寻求某种替代，修正并释放被抑制的本我，以此实现平

衡，她便以一种"分裂眼光"构建自我客体。借助特殊的梦境治疗师身份将自己在梦境中一分为二，而在梦境的虚幻空间里她分裂成与本体完全相反的客体——性格开朗、活泼、奔放的红辣椒。持续化的焦虑表现为本体性格的冷静、淡漠，而被抑制的情感则分裂为完全相反的热情、性感的客体。

《盗梦侦探》故事的叙事结构有两条：一条是DCmini被盗而引发的一系列事件；另一条则是粉川警长一直被自己的噩梦所扰，依靠红辣椒和机器DCmini做治疗。这两条线也因红辣椒在故事后期开始相互连接起来。故事的开始两个人格都独立存在，互不影响。随着DCmini被偷，事情开始一步一步愈加严重，使得两个人格之间开始争夺主体权。随着梦境不断地切入现实，梦境与现实之间的边界开始模糊并融合在一起，敦子与红辣椒之间开始了人格对抗。此时有一段台词切合地表现了两人之间的对抗，在最后与理事长产生的黑影斗争时，梦境与现实已经没有边界，敦子也因此和红辣椒处在同一空间里。如图3.9、图3.10中，两个人格直接外化为真实的人物形象，共处于同一空间进行对话。

敦子对红辣椒说："你抢先行事，红辣椒。"

红辣椒："自己不总是对的吧。"

红辣椒："走吧，敦子。"

敦子："必须要救时田君。"

红辣椒："别管他，都是因为那个胖子不负责任。"

敦子："为何不听我的话？红辣椒是我的分身吧。"

红辣椒："你没想过你才是我的分身吗？"

图3.9　《盗梦侦探》敦子与红辣椒的对话1

从这两段对话可以明显看出两人在主体的问题上产生了斗争。在影片之初DCmini研究所所长也对敦子说："你和两年前抑郁症治疗的时候相比，一点都没有变。"可以确定敦子确实对红辣椒的人格产生怀疑，无法明确谁才是谁的分身。红辣椒人格的产生一方面是因为对患者治疗的身份需要，另一方面则是作为与主体完全相反的性格出现，反映出主体本身潜意识对自我的压抑。最后千叶敦子肯定潜意识的本能欲望，承认了自己对时田的爱恋，重新认识了自我并与红辣椒人格融合。导演将人格融合具象化为一个女童，其通过不断吞噬虚幻的梦境而迅速成长，

成长的形态也颇具日本电影《哥斯拉》中的设定。导演也是借此意指自我的成长，在精神分裂中承认自己潜意识压抑的欲望，并通过面对它、表达它来完成自我的不断成长。

图3.10 《盗梦侦探》敦子与红辣椒的对话2

红辣椒的梦境世界与敦子的现实世界关系密切，前者在一种完全释放的私人空间里，完全抽离了公众的关注，因此红辣椒在性格上表现出奔放、活泼以及性感的特征；而后者则完全将自己暴露于公众场域，使得她对自己内心潜意识的欲望掩饰并逃避，甚至羞于表现自己作为红辣椒的人格部分，似乎红辣椒的人格部分被打上了羞耻的烙印。因此红辣椒的人格在梦境的虚拟世界中完全释放，从另一方面看则是敦子在现实世界中的克制压抑。影片中敦子说自己其实很长时间都没有做梦，从侧面反映出主体人格的巨大压力，红辣椒的无限快意来自另外一个人的无限消耗。在今敏的动画里可以看到很多这样的二元结构角色，一个人通过消耗他人的快乐而实现完全满足的状态，反对遵循大众都遵循的规则，这样的现象则会带来一定的社会弊端。

四、粉川本能的自我防御

《盗梦侦探》影片的开头是粉川警长的一个与电影相关的连续梦境。今敏使

用很多电影中的内容进行不停的拼接及转换,来表现梦境的虚实感和画面的速度感,例如《大马戏》《人猿泰山》以及《罗马假日》等(图3.11),运用电影中的一些桥段来拼接叙事的同时组成粉川的梦境信息。粉川受因于梦魇中,开篇粉川梦境中的所有人都变成了自己,他患有精神焦虑症,并对电影产生排斥心理,因此一直依赖着红辣椒用DCmini对其进行治疗。红辣椒也因此成为他梦境电影中的女主角。开始的梦境内容并没有将粉川警长被困住的原因透露给观众,随着情节的不断推进,开始融入主线叙事中,让观众看到困住粉川的梦魇内容。他的梦境就像一部未完成的电影,总是在最后一个部分因为自己的踌躇而跌入深渊,电影、回忆以及现实混合成粉川一直不断循环的梦境。粉川一直在逃避这个问题,不愿去影院看电影,不愿到十七楼,也不愿看到十七这个数字,一看到十七和电影粉川就本能地紧张,也因此患上了精神焦虑症。而这种紧张是源自十七岁时他曾和自己的伙伴一起拍电影的事情,他否认了自己对电影的喜爱,这件事情成为粉川的潜意识观念。观念是属于意识思维的一个术语,潜意识观念是自我矛盾的表达,粉川本人一直处于逃避和不愿意讲述这件事情的状态,DCmini被偷之后其影响的严重性不断增加。

在一次与红辣椒约好治疗时,红辣椒因被抓而无法赴约,粉川却很轻松地与两个酒保讲起了自己十七岁时候发生的事情以及拍下的电影。十七岁的粉川十分热爱电影,有一个天赋极高的同伴,粉川觉得和同伴之间的关系一直是一种追逐与被追

图 3.11 《盗梦侦探》粉川梦境中的电影

逐的关系。他们曾经约好一直一起拍电影,但他却中途放弃了。粉川也将同伴的去世归咎于自己的过错,一直无法释怀,因此会出现在影片开头自己杀死自己的梦境。粉川十七岁时拍的实验性电影的故事是两个曾经要好的伙伴,一个是警察一个是罪犯,两人一直在不断地追逐。这又像是一种自我逃避的表现,粉川意识到自己不能再以逃避来面对了,必须要重新找回主动的地位,因此在梦境互相侵袭的时候,他看到红辣椒被抓而选择了勇敢地冲进屏幕中营救。此时,粉川和红辣椒的身份发生了对调,一直以来依赖红辣椒治疗的粉川完成了自我突破,不再选择逃避,救下女主角并完成了自己一直未完成的梦境中的电影拍摄。电影的男女关系也发生了对调,粉川一直扮演着守护者,守护着红辣椒,最后粉川梦境中的影片也以英雄

救美人的完美结局收尾。当粉川本人能够详细描述这件意外事件，并把当时相对应的情感也置放于语言之中时，持续的癔症症状也就消失了。

 粉川是一个与今敏年龄相仿的中年大叔形象，中年大叔在社会中往往会遭遇他们的中年危机，面对不断更迭的社会环境，总是希望不被时代淘汰。在今敏的很多动画里都有这一类留着胡须、中年发福的大叔形象（似乎也是一个社会符号的象征）作为故事的另一条隐线。身体是欲望的载体，主体实现欲望需要借助他人或者媒介。在《盗梦侦探》结尾部分有一句台词："对付影子用光明，对付梦境用现实，对付死亡用生命，对付男人则用女人。"荣格的人格理论中就认为男性的潜意识都会有一种女性情结，称为阿尼玛（anima），而这种表现也会出现在梦境以及幻想里，会转移到一个现实中真实相似的形象中。人们往往需要通过不同的形式来观察自我的精神规律，早期会在父亲、老师以及兄长等长辈身上看到，晚期则通过科学和艺术去创造它。阿尼玛人格的原型意象也会借助一定的中介及对象进行投射，投射到客观对象上，而粉川的客观对象则是红辣椒。整部影片中都可以看到粉川的欲望其实是红辣椒，他第一次见敦子的眼神以及与红辣椒在一起的暧昧表现，都可以看出粉川对红辣椒的幻想以及自我内心"阿尼玛"人格的原型意象。之后在英雄电影结尾中接吻的安排，都是角色潜意识欲望的一种表现，这种欲望的具象则通过红辣椒这个对象来实现，为了实现欲望的对象化，主体往往会努力打破欲望的混沌，成为更具开放性和创造性的主体。粉川对红辣椒的拯救就是完成了自我欲望的突破，实现了自己的完整化，使得梦魇的困扰不再存在。

第三节 力比多演绎

弗洛伊德提出"力比多"一词，并认为其是欲望生机勃勃的存在。力比多具有一定的活动性与可变性，在弗洛伊德对其的释义中，它通常被存留本质去维持其认识的认同，力比多往往也遵循快乐、自由原则。身体是欲望的载体，它不仅拥有唤起他人情感和欲望的能力，同时也拥有被他人感动的能力。欲望形象是混沌且流动的，欲望的对象化、实体化必须借助视听类形象、语言以及文化符号等方式。欲望是一种本体性的存在，但是实现欲望的条件是异化的，它必须借助其他对象或媒介等方式。由于异化的条件限制，这种异化也是由人的本质决定，具有积极的作用。主体为了实现欲望的对象化以及现实化则会努力打破欲望的混沌，成为更具创造性及开放性的对象。在拉康的理论中，人并不是完整而自足的，人的存在及欲望的实现都是以他人及主体为现实条件。现实生活的复杂使得人际关系以及社会关系都存在一定的文化污垢，往往会出现一些现实的问题，主体有时候会因此规避所面对的问题，沉浸于幻想而无法使欲望实体化。拉康将主体分为想象界、象征界以及实在界三个层次，想象界是与欲望相联系的具有完整性和丰富性的世界，实在界的欢愉之后通过符号象征进行心理理解。

远古神话告诉我们，人们的幸福和自由在于遥远的过去，科技时代的神话则许诺幸福和自由在于美好的未来。而对历史之谜的解决源自人们对现实生活的改造，无论是幻想的曾经还是许诺的未来，其最根本、最基础的渊源依旧是现实生活的状态。今敏动画产生的时代背景属于日本社会的转型期，其显著特点便是表现出日本社会转型发展时期中现实人群的深层心理创伤，并把创伤银幕化，使其成为一种特殊的审美现象及奇特的意识形态，从而使受众获得一定程度的审美修复。在动画电影里，故事梗概以及所有的剧情细节都事先在分镜脚本时完成，但是故事剧情则根据影片中人物具体的心理活动而不断发展，故事最根本的推动力便是创伤角色的力比多演绎。这类角色的创伤不仅来自社会内部的矛盾和危机，同时也来自外在的各种压力，他们冲破自我欲望的束缚，对个体进行自我修复从而达到心理平衡。

一、阿花力比多的动力转移

《东京教父》是一部脱离了虚幻、梦境等元素的作品,是一部彻底的以现实主义题材为核心的戏剧化作品。作品以三名流浪汉为主角,讲述以东京市为背景而发生的故事。三个流浪汉的关系被设定为一个家庭的关系:充满母性的阿花、没有责任心的阿金以及任性的美由纪。在看似稳定的三角形关系里,却各自都有不可言说的秘密。阿花的角色设定是故事前期发展的推动力,无论她处于什么样的境地,都有一个乐观豁达的心态。开篇,基督教徒唱圣歌的场面中全部的流浪汉都是为了食物而百无聊赖地站着听,唯有阿花虔诚地享受着、崇拜着唱诗班的赞美歌(图3.12);在享受食物的时候也不忘提醒美由纪感恩食物的创造者;在捡到婴儿的时候,其他人认为这是一个累赘,唯有阿花将此视为上帝赐予的礼物,似乎是上帝帮助她完成拥有子女的心愿。在这里,导演更是用各种表现形式来体现阿花的喜悦心情,例如阿花根据日本俳句的形式而创作的诗:"幼子脸颊,洒落雪粉,清澈此夜。"即使在面对没有食物和大雪的恶劣条件下,阿花也唱起了 Sound of Music 的歌曲。每一个细节都表现了阿花天然的豁达与乐观。

图3.12 《东京教父》阿花听圣歌虔诚的模样

这样的表现背后也是导演为各自身份埋下的伏笔。阿花看似比任何人都热情,但其实却是三人之中最悲惨的一位——不知亲生父母、幼时被遗弃、心爱之人去世,这些经历似乎也加强了她个人对婴儿的依赖,她希望通过弃婴解开自己的身世,得到自己被抛弃的原因。阿花总觉得婴儿清子是带给自己幸运的人,其实今敏更想表达的是阿花自己努力活着的信念带给了自己幸运并感染了别人。美由纪被绑架的时候阿花不放弃地四处寻找,在找到之后对美由纪说:"你没事真是太好了!"婴儿就像一个契机,让三个流浪汉都借助她来完成对自己的救赎。阿花最渴望的是爱,她又是最大爱的人。在看到阿金与女儿相聚的场面时,阿花虽然说出了最狠毒的话语以及表现出对其说谎的不谅解,但却在之后给美由纪讲述了一个关于赤鬼与青鬼的故事:赤鬼没有朋友,青鬼为了帮助赤鬼和人类做朋

友,就假装欺负人类,而赤鬼则扮演解救人类的角色,最后赤鬼有了很多朋友,而青鬼则一个人一直孤独下去(图3.13)。青鬼与赤鬼的日本传统故事其实也表现了阿花本人对阿金矛盾的情感,她将自己爱的力比多化成了责怪以及怨恨,目的是让阿金放弃流浪,回归自己的家庭,而不要顾及她。全片的主题也在这个时刻表现出来,也是阿花自己的台词:"向彼此展示真实的自己,这样还能相互爱惜的关系,才是所谓的亲情吧,也许只是我这么希望。"

母,以及对阿金特殊的情感等,促使她去做这些事情都是源自她对爱的渴求。但是导演很人性化地将这份渴望表现得很温暖,没有将其化为贪婪,在爱的力比多的驱动下,化成对生活永恒的热爱。今敏自己曾经在访谈中透露了自己在《东京教父》中最喜爱的角色便是阿花。

图 3.14 《千年女优》视频截图

图 3.13 《东京教父》中赤鬼与青鬼的故事

阿花形象的塑造一改以往今敏动画都是以女性作为主角的惯例,反而采用了一种"男女结合"的角色设定,作为男性的本体却拥有了丰富的女性情感的"跨性别者"的设定,比女性更渴望拥有爱,而面对生活的困难时却比男性更果敢和坚毅。阿花所有的欲望都源自对爱的渴望,这是她内心最本真的呼声,所以不管是不愿将婴儿送入警察局,还是帮助婴儿寻找父

二、千代子力比多的本能释放

《千年女优》的开头是千代子身着宇航服准备出发去往太空,抱着追寻画家的决心,全然不顾飞船外另一位宇航员的请求。然后随着镜头的拉远,画面逐渐变成了一个电视屏幕以及专注看电视的男性角色立花源也(图3.14)。立花源也是一位纪录片制作人,而故事也从一场访谈开始了,千代子的追寻也是全片叙事的母

题,就像是千代子一场回忆中的旅程。千代子在影片里所有的动机都源自这份强烈的情感,选择做演员、前往战场拍戏等,都是在此强烈情感的驱动下。弗洛伊德在《癔症研究》中提到,人会产生病理性的自我催眠,即情感被引入一个习惯性的幻想中去。患者会产生心理上的销魂(rapt)状态,使其真正的环境模糊不清,并产生一种半麻醉的状态。千代子的爱情就像一场幻想的旅行,耗其一生去追求,充满情感的幻想和源于持久性情感的耗竭状态是病理性的。千代子唯一一场与画家的对话就象征了全篇的主题基调。画家对年少时的千代子说他最喜欢农历十四晚上的月亮,因为十四的月亮还有明天。而这圆而未满的月亮就象征了千代子的爱情,虽然充满了希望,但无论如何追逐也无法完满。因为这样的执念,千代子踏上了这趟自我追逐的旅程。

美国比较神话学研究者约瑟夫·坎贝尔提出了"英雄之旅"(The Hero's Journey)叙事结构说,如图3.15所示。而在《千年女优》中此趟旅程的角色性别发生了置换,因此也会产生不一样的转变行为。从环形中可以看到千代子的执着本身是源自自我对这份情感的幻想,运用两个典型的文本例子来说明性别差异对"英雄之旅"叙事模式的影响。玛格丽特·阿特伍德(Margaret Atwood)的小说 *Surfacing*(1972)描述的是女性自我意识的觉醒,华裔女作家汤亭亭的小说《女勇士》描述的则是一名华裔女星在美国社会环境下努力不受到环境异化的故事。"英雄之旅"的叙事模式是一个通用的模板,但是因为性别差异,对男性而言更多是表现从狂妄自大到谦卑的一个过程;而女性则更多是表现从一开始的自我否定到最后的自我肯定的过程。

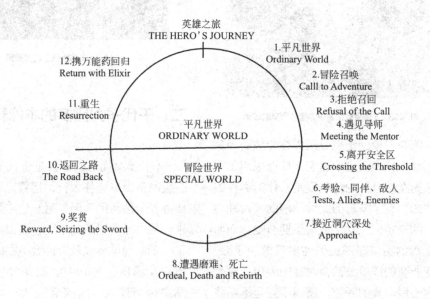

图3.15 约瑟夫·坎贝尔"英雄之旅"叙事结构

《千年女优》中，在旅程的第一阶段千代子就远离家庭开始了自己的演员之旅，千代子一直想将钥匙归还给心爱之人，成为演员也就符合了千代子的心理动机。千代子对真实的环境不断模糊化，她开始经历很多考验并且遇见其他作为竞争对手的女演员、电影导演以及脸上有刀疤的警察。最后千代子去了北海道，这也是千代子最后的希望，千代子内心强烈的情感驱动力使她不断地追逐。影片将日本的历史以及千代子的个人生活都打成了碎片，在碎片化的非线性叙事里将故事片段联系在一起的契机便是千代子的追逐。随着时代的不断变化以及千代子个人的不断成长，出现了纺纱的老妇女、钥匙的丢失、竞争对手的欺骗等障碍，使得女主角对自我产生怀疑。纺纱象征着时间，妇女的频繁出现也预示着千代子时间的不断减少，钥匙的丢失使得千代子迷失了追逐的方向。直到找到钥匙，这个入口再次被打开，在自我追逐的驱动力下一直推动着故事向前发展。阻碍和自我限制的过程里，最终这份惯性幻想的情感也得到了释放——通过回忆以及最终的死亡。日本横滨国立大学副教授须川亚纪子也谈到，女性英雄角色的自我觉醒往往通过王子的爱情或者婚姻来实现，例如迪斯尼的公主系列动画以及日本针对女性的一些TV动画，都表现出通过这两大主题来完成女性的自我救赎。而《千年女优》则完全脱离男性，在整个追逐的过程中完成自我独立、自我满足。今敏的千代子虽然遵循的是传统意义上"女性依旧是获得爱情才称得上算是幸福"这一"定理"，但是最后的千代子却完全不再需要别人来肯定自己的价值，而是通过自我肯定来实现自我价值。

今敏也曾经在访谈中谈及为什么《千年女优》的角色选定为女性。因为女性角色较男性更为理想主义，往往会忽略很多现实的因素，但今敏更多的是想将男女各自的特征体现在角色身上，千代子的执念是很男性化的特质，但是女性角色的设定可以更好地推动故事的发展。在《千年女优》里故事的女英雄并没有回归，取而代之的是对挚爱永无止尽的追逐的自己，千代子的痴情使得她变得更加勇敢并不断坚定自己的决心，这也是每次千代子看到钥匙都会重新回到那个一直奔跑追逐的自己的原因。今敏也通过对千代子不同时段、时代的奔跑的刻画来展现这种力量，如图3.16展示了不同年龄阶段奔跑的千代子。钥匙每次都打开了通往这场旅程的大门，千代子也在不断追逐的过程里完成了自我肯定的过程，即使在生命的最后一刻也抱着这样的信念，仿佛去往另一个世界继续这场旅程。

三、小山内力比多的极端宣泄

小山内在《盗梦侦探》中被设定为拥有姣好面容及身材的美男子，与臃肿肥胖的时田在外形上是完全相反的设定。但小山内却因为对敦子的爱慕而滋生了强烈的嫉妒心理，一方面是因为敦子与时田的亲密关系，另一方面则是对时田天才能力的羡慕。小山内与理事长之间的关系，如同一对父子，是一种等级关系的表现：理事长处于社会和道德的上位，小山内处于下位，小山内充当理事长的代理人来行

动，替代理事长去做理事长不能做的事情。小山内既是理事长的忠实攻击性代理人，也是其忠实的性代理人，填补了理事长的缺陷性幻想。小山内与理事长之间的关系更如同一种"口唇式"父子关系，理事长用DCmini制造的梦境来满足小山内内心抑制的欲望，以此延续小山内对他的忠诚。小山内执行理事长下达的命令，窃取DCmini并扼杀红辣椒，小山内成为理事长手中的利剑，是理事长力量的象征，小山内替代理事长。从另一个层面来看，小山内对敦子隐藏的爱欲是一种阉割焦虑，内心无法表达的爱意并没有凭空消失，而是在一种持续性的状态下积攒。小说中是通过其他弱小的对象宣泄这种心情，在今敏的动画中则没有具体表现出来，但是通过一些画面隐喻将这种抑制宣泄在了冰室启的身上。

图3.16 《千年女优》千代子不同年纪的奔跑

图3.17 《盗梦侦探》梦境世界里的蝴蝶标本

父权的压制与爱欲的隐藏，再加上对时田的嫉妒，因此出现了在梦境中将红辣椒装订在标本台上的一幕。在小山内的梦境中，四周都是蝴蝶的标本，而对敦子的爱慕也化作了对红辣椒的操控，限制其行动力，以一种掌控的姿态出现。在红辣椒对其嘲讽和不服从之时，将红辣椒的客体直接揭露，展露隐藏的敦子本体，小山内内心表现出难以抑制的兴奋。蝴蝶在画面中成为一种视觉隐喻，如图3.17中房间墙壁上挂着的都是制作的蝴蝶标本，隐喻长久束缚的身体终于迎来

羽化成蝶的一刻，对红辣椒的行为也是持续性阉割焦虑的一种宣泄，将内心的爱欲力比多外化成极端的躯体行为。对自我欲望的失控也使小山内背叛了理事长对他下达的命令，此刻小山内的命运与俄狄浦斯的命运契合，动画中他也化身成了俄狄浦斯（图3.18），他的背叛意味着对父权的挑战，小山内和理事长之间的代理关系也正是这层关系危机的由来。小山内将内心压抑的爱欲力比多以一种极端操控性的宣泄方式在梦境里释放在红辣椒的身上，但却因此失控而背叛了理事长，也因此在梦境中失去了实体，不断消亡，最终也未迎接来羽化成蝶的那一天。

图3.18 《盗梦侦探》小山内化身为俄狄浦斯

第四章

今敏动画作品中的意识流叙事表现

弗洛伊德的无意识理论将人的心理活动分为前意识、意识以及无意识。人的意识部分只是冰山一角，并不是心理活动的全部内容。无意识作为隐性内容不会轻易被发现，无意识内容却是最为本能的心理活动内容，是个体不易察觉的部分。人的无意识活动不是可以参照的理性规律，而是无序的、流动性的。无意识活动可以在过去、现在以及未来的时间线里交替、反复地出现，因而重新组织了时空的序列。无意识活动是一个绵延的过程，因为在时间线上无意识活动之间互相影响、互相包含。有一部分文艺作家以及电影、动画导演在作品中开始关注人的无意识以及潜意识的部分，倾向表现出无意识层面的本能反应，例如梦境、幻觉、幻象等。在文学、电影以及动画中对心理活动的表现主要是将抽象的意识流心理活动具象化为文字、图像以及影像。意识流叙事的形式主要源自意识流文学，既包括显性的意识，又包括隐性的潜意识内容，其很大程度受到了存在主义以及弗洛伊德精神分析等的影响，旨在以文字描述的方式展现人物内心的欲望、感觉、情绪以及本能等抽象内容，展现人物心理活动的瞬间变化以及真情实感。

在文学中，人物不受时空限制，可以随着意识流活动跳出叙事结构，实现时间、空间的跳跃及变化。著名的意识流文学作品有詹姆斯·乔伊斯的《尤利西斯》以及弗吉尼亚·伍尔芙的《到灯塔去》《海浪》等。读者对于意识流活动的理解会陷入晦涩难懂的情况中，因为文字是引导读者去自主想象并自主补充的载体，这样也会造成对意识流内容的不理解与误解。视觉影像的出现，打破了文字的抽象形式，以更为具象化的形式展现了人类的心理活动内容。意识流电影紧随意识流文学的美学特质及表现形式，以真实画面为载体，将人物内心活动视觉化，表现人物梦境、幻觉、精神状态等内心抽象世界。随着电影艺术的出现及其不断成熟，意识流电影沿袭了现代心理学的核心部分，关注表现人物内心的意识流活动，打破了传统电影的叙事方式以及时空顺序，尝试以一种新的方式来表现人物内心感觉、想象的真实性。在电影中视觉化的意识流会以独特的闪回以及倒叙的手法来表现特殊的时空效果，淡化戏剧冲突以突出人物内心的心理状态，以非线性叙事结构来表现意识流电影的诗化语言及复调式叙事结构。著名的意识流电影有伯格曼的《野草莓》（图4.1）、费里尼的《八部半》（图4.2）以及黑泽明的《梦》（图4.3）等。

动画是受文学与电影深刻影响的艺术形式，动画的意识流表现自然也承袭了这两种艺术形式。动画电影的叙事需要通过时间的流逝及空间的转换来实现，常规的线性叙事是紧随开端、发展、高潮以及结尾这样的模式，也就是叙事的模式呈现线性形状特征，创作者围绕故事母题按照时间和空间的顺序平叙，偶尔也会出现倒叙及插叙的形式。在今敏动画中经常会见到打破时空、套层叙事以及平行时空等这样的非线性叙事手法，运用闪回、断裂、省略等方式来表现人物角色

图 4.1　伯格曼《野草莓》

图 4.2　费里尼《八部半》

图 4.3　黑泽明《梦》

侦探》的创作,他有一个目的:就是要把"电影首先要看故事"这个大前提砸个粉碎,哪怕不把作品完全做成一部 90 分钟的影像片段拼盘,至少也要单纯依靠爽快的速度感和画面节奏感来建构作品,这就是制作《盗梦侦探》时的想法。而这一特点也成为今敏特色的象征。今敏在访谈时就谈及自己关于镜头创作的观点:在镜头衔接的时候,基本上只要做好"减一"手法,就可以让观众持续产生向后看的欲望。所以在一卡当中不要把"起承转合"全部演完,而是在演完"起承转"的时候就切到下一卡,或者索性起头也不要,只画"承转"。在镜头中利用这种"减法",观众就会想知道这一卡中没有演到的"合"究竟是怎样的结果,那么他们的注意力自然就会被吸引到作品之中。但是,大部分人的做法都是在一卡中把"起承转合"演完,整件事情讲得一清二楚。我觉得在制作镜头时,减法的合理使用实际上能够成为作品的巨大推动力。如果不懂这种技巧,做镜头衔接时就很容易出现"吃得太胀"的情况。

今敏在叙事上层层递进,吸引观众去看故事的发展及结果,而在结局上今敏往往都进行一个循环的设定,为观众设置一个开放性的结局,这是很多非线性叙事动画及电影的关键特征。并且从今敏的作品里能够明显感受到其对动画整体空间的把握以及转换,在空间的共时性上今敏运用了各种电影剪辑手法以及画面的特殊构图。今敏曾说过动画导演对每一个画面的设定,无论是画面间的转化、画面构图还是画面的细节,都是经过精心安排和思考的,这与电影进行实景拍摄可能出现的偶

心理活动的变化。今敏谈到对于《盗梦

然元素是有差别的。动画的每一个部分都在进行叙事,通过各种细节来体现导演需要传递的信息。电影是在拍摄后再进行剪辑,导演会在事先进行分镜头绘制;而动画则是在分镜头绘制的时候就已经基本完成了对镜头及画面的剪辑。爱森斯坦曾一直强调剪辑是影片的整体,即思想,这是源自电影的理论。但是对于动画而言,分镜头绘制是对画面构图、镜头运动的安排,后期拍摄都是以此为蓝本,导演早在分镜头时就已完成剪辑的工作。较电影而言,动画的剪辑更是导演的思想体现,这也是今敏动画遗作《造梦机器》在其去世之后无法再继续完成的原因之一了。

梦境内容的意识流表现在很多电影及动画中也有体现,例如英国电影《死亡之夜》(Dead of Night)、押井守的动画剧场版《福星小子2:绮丽梦中人》(图4.4)以及黑泽明的《梦》等。今敏的动画电影经常会表现一些意识流的元素,例如梦境的穿梭、梦境强大的控制力、现实生活中的问题反映在梦境里以及虚幻与现实空间的转换。今敏借助具体的表现手段来刻画角色意识流的心理活动,例如打破叙事结构中的时间位置、多样化的空间塑造以及风格化的剪辑形式,以此具象表现角色在虚幻与现实、梦境与现实之间的穿梭。空间的塑造是今敏动画显著的特征之一,观影屏幕尺寸是有限的,受众在有限的范围里观看导演所给予的信息。今敏的动画作品里不仅仅关注屏幕有限空间的塑造,同时重视屏幕外空间的表现,通过推、拉、摇、移的镜头运动,来不停转换及变化既定

图4.4　押井守《福星小子2:绮丽梦中人》

空间。同时运用真人电影所没有的动画的绘画性来巧妙地实现多维度的无技巧转场,不仅可以增强画面的速度感,同时也会给予观众更为丰富的视觉信息。画面的变化是表现意识流思维的一个层面,音乐是与画面同等重要的影响因素,尤其在视听媒介技术不断发展的今天,受众对于电影的视听享受阈值已经不断提高。一部好的动画其背景音乐也是万里挑一的,每一位好的动画导演都有其偏爱的音乐制作人,就像宫崎骏与久石让、渡边信一郎与菅野洋子、新海诚和天门以及今敏和平泽进。每一位音乐制作人的音乐风格与动画导演的作品是一致的,音乐与画面的完美契合才能给予受众和谐的艺术视听享受。

第一节 叙事结构的意识流特质

传统意义上的动画叙事大部分是具有开端、高潮、结尾三段式的规整结构，今敏的动画打破了传统意义的规整结构，以描述意识流心理活动为主，在叙事结构的表现上也倾向于以类似于音乐结构的方式来表达。以往意识流文学对音乐结构的借鉴与音符和旋律一样，是抽象的存在形式。今敏的动画电影结合画面的切换节奏以及跳跃的时间片段，表现出如同音乐韵律般的意识流心理活动，不同于意识流文学的抽象表现，视觉艺术的意识流表现是具象的符号。

一、叙事结构中的对位法

音乐结构中的对位法即一种音乐的写作方法，将多条各自独立的旋律同时奏响，以音符对音符，在保持各自独立对比的同时又和谐共存。在文学及影视艺术的表现上则是对心理时空观念的引入。意识流文学的写作受亨利·柏格森生命哲学的影响，在时间绵延中认为人的生命是不断流动的河流，包含了过去、现在以及未来。在伯格曼的电影《野草莓》中则通过影像艺术构建了心理时空，将现实与梦幻并置，以此来表现人物心理内在空间。今敏的动画电影中也运用了心理时空的观念，在《未麻的房间》中心理时空的多维表现体现在未麻私密的情感，以及人格、幻象与本体之间的冲突中。今敏将幻象与主体并置于同一时空里，模糊了时空时态，主线双重未麻的冲突与副线中的剧中剧同时演奏，两个时空平行向前发展，形成了叙事结构上的对位法。在《千年女优》中对位法的运用体现在对"时间"的特殊化处理，时间被分割成千代子记忆中的时间、立花源也记忆中的时间以及真实存在的时间三个部分。《千年女优》的故事结构整体上并不倾向于对人物心理活动的视觉外化，而是在时间绵延中以碎片化的组接形式完成对故事整体的叙述，三个部分的时间交替变换也表现了过去、现在以及未来的同时性。

在亨利·柏格森的时间绵延理论中，时间存在于自我意识之中，即"在时间的绵延中，过去、现在、未来相互纠缠在一起，不可分割"。回忆、现实以及未来同时响起并谱出了一段和谐的旋律。如同须川亚纪子分析《千年女优》叙事结构所提出

的螺旋形模型，千代子的记忆是影片中的主线，时间脉络清晰，而立花源也的回忆与千代子记忆之间的碰撞造成了时空的扭曲，因而形成了螺旋形上升的结构模型，也就是多线故事结构的同时性所产生的效应。可以运用一个简单的图形视觉化《千年女优》中时间的交错，如图4.5中以现在的时间点为轴心，分为了从出

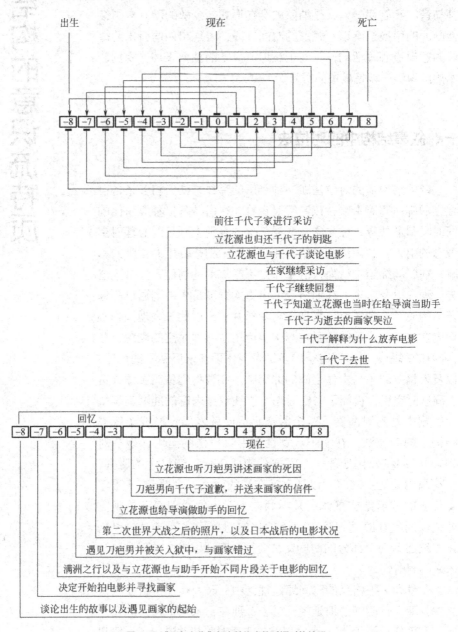

图4.5 《千年女优》叙事结构中的时间对位关系

生到现在以及从现在到死亡两个部分。前一段时间线以回忆为主，后一段则是以现实为起点向未来的发展与延续。日本历史的时间线与千代子记忆的重叠，记忆的不连续性表现为视觉的跳转，而跳转的依据便是日本历史中每一次的重大节点，结合千代子个人的经历，演化成角色的个体性格特征以及赋予的时代精神。从整体的时间发展来看，是从出生到死亡的线性形状，但今敏在影片中并没有按照时间顺序来进行故事的发展，而是将前后时间节点的具体事件进行交错对位，以一种平行的对位状态来表现事件发展的共时性特征。在叙事结构中，运用时间轮回的特征，将故事前后整体串联，形成了一个环形的开放性结局，千代子内心情感的表现也由角色的不在场来自我补充，并通过其他角色来实现受众的自我想象。

《东京教父》对位法的叙事结构主要体现在对三个主体背后的故事的同步展现，三个主体之间依托为弃婴寻找亲生父母的事件而紧密联系成整体，但实则都背负着过去记忆的枷锁以及对过去记忆的逃避。三个主体故事的发展在结构上是同步进行的，不断设置"巧合"和"幸运"来激发主体的记忆，揭发角色现实状态的深层原因，以此来实现角色自我救赎的过程。在《盗梦侦探》中现实与梦境一开始处于分离状态，女主角的人格分处于梦境和现实中，化身为红辣椒和敦子。一条故事结构线是红辣椒与粉川警长在梦境中的治疗，另一条故事结构线则是现实物质世界里围绕进入梦境的媒介DCmini展开的。动画本身是对原著小说的改编，但动画在有限的时间和空间里将角色的情感、欲望、冲突表现得更为集中与迫切。故事结构的前半部分为梦境世界建构的铺陈，故事后半部分以DCmini被盗为导火线，原本被分离的梦境与现实开始互相侵蚀、融合，最终虚幻与现实的边界消失，两条故事结构线也因此汇合。

今敏通过同时呈现角色的意识流活动来打破传统的单线叙事模型，将多线故事结构编织进整体的时间线中，形成了不同角色之间相互渗透、交织、平行发展的模式，因而产生同时性的效应。虽然绝对意义上动画电影的对位只是一种幻觉，但多故事线的结构形成了多个声部，以一种立体真实的视觉奇观效应使受众感受在意识上、心理上的表现的完整性。这种多线结构的方式将传统线性结构转换成立体的网状叙述结构，受众则可以根据影片更多的视觉细节来发现多线叙述结构的同时性所引发的不同变奏效应，因而产生多维度的感受与思考。

二、叙事结构中的奏鸣曲式

传统的动画大都是以单线叙事为故事发展的主要脉络，其中迪斯尼和宫崎骏的动画表现最为突出，主线故事结构清晰更易于全年龄受众群体的理解与接受。结构是叙事性艺术的内部骨骼，骨骼的构建形式是叙事个性化的体现。今敏的动画中以多线结构为主，体现了音乐结构上的奏鸣曲式特征。在音乐结构中，奏鸣曲式一般归属于奏鸣曲的第一章节部分，分为呈示部、展开部、再现部以及结尾部，奏鸣曲式的结构陈述常常被比喻为类似文学作

品人物和情节的陈述方式。呈示部讲述故事的主干情节，包括主要人物（主部）、辅助人物（副部）、相关人脉联系（连接部）、总结之前的"因果关系"（结束部）。展开部在某种意义上可以比作戏剧或小说前述情节继续的曲折发展，因环境以及各种人脉、社会背景的改变而影响到主要人物性格的改变。较文学的文字符号的历史线性描述来看，影像的叙事符号更为多元复杂，借助画面、声音、光影、色彩等元素来实现叙事的立体表现，影像的叙事结构也较音乐结构更为复杂。

在今敏的动画里，影片在开篇即呈示部阶段，交代故事的主干结构，并呈现角色的处境、状态以及与其他角色之间的关系。例如《未麻的房间》里首先交代了未麻从偶像歌手转变为演员的主干故事情节，并呈现了与粉丝、经纪人以及其他演员之间的关系；《千年女优》中千代子的回忆是故事的主干情节，以时间线为依据直线向前发展，画家的出现以及千代子选择当演员就如同呈示部的主副调，立花源也的采访是整个故事的连接部分；在《东京教父》中主干故事情节是三个流浪汉捡到婴儿并归还婴儿的过程，包括表现三个人之间的相互关系及其与东京城市背景的关系。对应奏鸣曲式的展开部的结构特质，今敏动画里都集中表现在环境的不断变化之中，角色开始不断进行自我反省与自我认识，在时间的不断流逝里，以具体事件引发冲突，并表现人物角色的变化。再现部重现影片的正主题，副主题也呼应正主题，并实现主线结构与其他故事线的汇合。如《未麻的房间》中未麻与留美之间人格的斗争，正主题即未麻对自我人格的不断怀疑，而留美一直的妄想则作为隐藏的副主题，在正副主题汇合之后角色在剧烈争斗之中实现了自我突破。《千年女优》中千代子的回忆与立花源也的回忆实现重合，汇入现实的语境里，也使得千代子在回忆的过程完成了最后的自我认知，认识自己对爱穷尽一生追逐的执着所在。

三、叙事结构中的主导动机

音乐结构中的主导动机是一段固定、短小的音乐旋律反复出现，以此来表现固定的人或物。主导动机与影像艺术结合主要体现在两个方面：一方面是将叙事与具有主导动机的背景音乐结合起来，以此达到叙事的强化以及人物角色的印象深化，从而形成固定的形式；另一方面是作为构成主题的一种形式，将一个重复的片段反复插入整体的叙事过程里，以此改变传统的叙事方式。今敏的动画电影中两种方式都有体现，如《千年女优》中对时间的交错、重叠、转换的特殊表现。视觉奇观的营造来自穿插于画面中的奔跑动作，反复将奔跑动作穿插于叙事结构中，以此达到重塑时空的效应，并串联影片中的不同时间片段。《千年女优》

中运用七次奔跑动作将时间上的大跨越关联起来，运用动作的转换同时实现时空上的跨越。角色重复演练奔跑的片段，每一次都从初始的追寻直至最后的无果，奔跑的过程中体现出角色的焦虑、失落等情绪，这种叙事方式不仅产生视觉上的新鲜感，时空的跳跃也颇具趣味。"奔跑"成为今敏动画中一个不断使用的固定音乐词语，在《未麻的房间》中双重未麻之间的追逐，将幻象外化于现实物质世界，以一段奔跑的追逐来体现两者之间的对抗关系。此时未麻的自我意识外化为幻象实体，将两者置于同一画面里，即同一时空里未麻与她想象中的对象进行对抗。《盗梦侦探》中奔跑成为梦境与现实转换的介质，灵活地实现了女主角虚实身份的转换，如图4.6中敦子与红辣椒通过奔跑来转换身份。

图 4.6　《盗梦侦探》奔跑中人物的叙事转换

奔跑在今敏动画电影中成为一种反复出现的片段，以不同视角、不同方式以及不同功能反复插入动画整体的故事结构中，不仅具备内涵上的象征意义，同时也是对叙事结构的突破。在早期的《未麻的房间》中，奔跑的主导动机主要是为叙事而服务；在《千年女优》中奔跑的主导动机则成为描述时空转换的体现，更注重形式上的美学含义；而在《盗梦空间》中，奔跑的主导动机则更加注重对符号语汇的拓展，以跨越虚实空间的形式来探究故事结构层面内在更为深层的哲学意蕴。

第二节 梦境假定空间的构筑

动画的假定性特征使得其在空间的塑造层面比真人电影更具突破性，真人电影受到摄像机的限制，动画则因为绘画空间的多义性能够创造出更多维度的综合性空间，通过对画面的变形以及特殊的构图技巧突破真人电影拍摄的技术限制，从而实现更多夸张以及极富艺术效果的镜头表现。在符合人们日常生活的视觉习惯的基础上，动画空间的表达既可以是二维的绘画平面空间，也可以是三维立体空间，或者是表现时间单位的四维空间，绘画上的错觉视像可以完全实现综合性空间的融合。理论来说，动画假定空间的表现都可以完全实现的。今敏的动画是一个对空间塑造的成功的案例，可以从他每一部的作品中看到其对假定空间塑造及转换技巧的不断完善与丰富，在《千年女优》及《盗梦侦探》中已经形成风格，今敏将动画空间的多义性赋予叙事结构中，不仅丰富了叙事表现，也释放了动画假定空间的表现力。对意识流心理活动的表现则主要是通过对梦境假定空间的塑造，塑造梦境假定空间的具体形式则通过镜像空间、网络空间以及特殊的戏中戏空间来表现。假定空间的架构需赋予可理解的空间转换以及叙事变化才能够被观众接受，否则会造成空间混乱。在可理解的叙事条件下，假定空间转换的艺术表现力可以服务于叙事目的，不同的空间组合可以形成复杂的叙事线，观众也会因此深陷假定空间所营造的真实感之中。

梦境空间是进入虚幻世界的一个入口，在梦境空间里所创造的一切光怪陆离的现象都可以被观众接受，但今敏的梦境世界是建立在现实世界基础上的精神空间。人的精神状态是一个连续体，会从清醒的现实世界一直延续到梦境中，哈特曼（Hartmann）的图片也展示了梦境与现实的一个连接状态（图4.7）。梦境是人们在一个轻松状态下自我意识的显示，梦境的内容与白日梦有重叠的部分，每一环节都相互影响并最终反映到梦境的内容中。心理学研究显示，人的睡眠在晚上一般会经历四到五个阶段，也将这五个阶段分为两个基本的状态，分别是快速眼动（REM）以及非快速眼动（NREM）睡眠状态。大部分梦境都发生在REM阶段，这个阶段的梦境大都十分活跃，生动怪诞，只有一小部分的梦会出现在NREM阶段。

图 4.7　哈特曼关于心理机能的连续性对梦境影响的理论

超现实主义绘画流派就认为梦境和现实的绝对统一才是真正的真实，梦境的内容都源自对现实生活的加工。今敏在《盗梦侦探》中所创建的梦境空间随着故事发展逐渐开始与现实产生混淆，这种混淆一是为了让观众能够理解和接受，二是为了表现梦境一步一步侵蚀现实生活的效果，侵蚀最终导致界限模糊而产生现实与梦境无法分辨的结果。今敏表现梦境空间最多的两部作品是《未麻的房间》以及《盗梦侦探》。在《盗梦侦探》中对 **DCmini** 的设定是能够随意进入人们梦境并记录梦境的仪器，它给予了观众理解梦境空间的前提。梦境空间里角色可以任意变换，并通过对动画具象空间的变形以及镜头的跳切和转换来实现梦境的虚幻感和跳跃感。《盗梦侦探》的开头是粉川警长的一段梦境（图4.8），开头的这段梦境内容十分重要，因为它直接将观众引入粉川警长的内心世界中。梦境里的粉川在各个空间里不停转换，不完全根据剧情需要而变化，而是片段式切换不同的场景，这样的速度感以及画面跨度将梦境不可预见的特征完全表现了出来。

同时，动画中的角色在梦境假定空间中可以通过很多介质进入其他空间，例如屏幕、镜子、衣服图案等。在红辣椒被困住的时候，粉川直接冲进屏幕救出红辣椒，这种设定也只有在动画设计的假定空

图 4.8　《盗梦侦探》中粉川的四个梦境画面

间里才能实现。无论是平面还是立体的状态，角色都可以进行自由变化、随意穿梭。这样的空间转换在《盗梦侦探》中是常态，例如变成油画中的角色、进入电视屏幕以及跳入广告牌等，空间的形式可以从平面转化为立体、从三维到二维，包括屏幕外空间的转换。今敏的动画完全不受空间的限制，抛开了摄影机的概念，通过自己的想象力实现了空间与空间之间的跨越。在

故事的发展下，现实空间与梦境空间的不断融合使得原本独立存在于梦境空间的行为开始影响真实的物质世界，现实空间与梦境空间并列共同推进叙事，成为一个整体，也造就了今敏"梦境中的梦境"世界。在《盗梦侦探》开篇今敏便向受众展示了一系列的视觉魔术，从粉川的梦境到红辣椒在不同介质、不同形式的来回变换和穿梭，在影片开头部分巧妙地利用各种介质表演了一场梦境空间里的视觉魔术（图4.9）。

图4.9 《盗梦侦探》变换介质

表现梦境空间的另外一种形式，则是与现实的场景混合在一起，在相同的空间里不断重复出现来表现角色梦境与现实的混淆。例如，在《未麻的房间》里今敏就使用了一种特殊的空间转换方式，来展现未麻意识的混乱。通过重复、闪回同样的场景，不仅表现了空间的重叠与混淆，也表现了角色心理活动冲突的状态。如表4.1中的故事板，这个部分今敏在影片中重复使用了两次，称为循环a，这个循环是未麻作为演员拍摄电视剧 *Double Bind* 的部分。

表4.1 《未麻的房间》循环a故事板

镜号	画面	内容	声音	时间
1		远景，未麻和惠利在雨中交谈；镜头向右水平移动至两人对话的画面	未麻：我已经不了解我自己了 惠利：你认为人为什么会知道一秒钟之前的自己，跟现在的自己是同一个人	10秒
		双人对话近景镜头，未麻和惠利在雨中交谈		2秒

续表

镜号	画面	内容	声音	时间
2		港口平面远景镜头，未麻和惠利在雨中交谈	惠利：记忆的连续性，我们就只靠着这个来构筑这唯一自我同一性的幻想	7秒
3		未麻面对摄像机特写镜头；惠利的手从后面搭到未麻的左肩上	未麻：医生，我好害怕，在我不知道的时候，另一个我会随意的行动	7秒
4		近景镜头，惠利面对着镜头	惠利：不要紧，因为幻想是不可能会实体化的	5秒
5		全景，港口楼层图，以未麻的主观视角，Me-Mania 站在人群里；镜头推进，特写 Me-Mania		3秒
6		近景，惠利面对摄像机，未麻呈现出恐惧的表情	未麻：恐怖的抽泣声 导演：切	2秒
7		全景，未麻、惠利以及其他工作人员在拍戏	导演：未麻，你怎么了 未麻：对不起	5秒

第四章　今敏动画作品中的意识流叙事表现

镜号	画面	内容	声音	时间
8		近景，未麻面对摄像机，未麻在道歉	惠利：啊，真是讨厌的雨，好像都快要感冒了 未麻：真是对不起	5秒
9		近景，未麻朝着人群的方向面对着摄像机		3秒
10		全景，港口楼层以及人群		3秒

　　循环a故事板结束之后，以未麻从自己房间的床上醒来为连接，如表4.2所示。镜号1、2的场景切换至未麻的房间内，从循环a中的拍摄现场直接跨越到未麻的房间，就像一场梦境刚刚苏醒，预示着之前循环a的部分是未麻做的一场梦，并非现实的部分。此时今敏在这一段又增加了一个循环部分，即未麻在自己房间中与留美的对话，称作循环b，似乎对话的部分是现实，循环a的部分则是梦境，此时梦境与现实还处于界限清晰的状态下。但很快未麻又从自己房间跨越到剧组拍摄的现场，场景、人物、道具都与循环a中一致，唯一不同的地方则体现在天气上，循环a故事板的天气是雨天，而循环b故事板里则是晴天，此时梦境与现实已经开始融合。

表4.2 《未麻的房间》循环b故事板

镜号	画面	内容	声音	时间
1		大特写，未麻睁眼		2秒

续表

镜号	画面	内容	声音	时间
1		全景,未麻躺在床上	画外音:下一则新闻,经济企划厅,今日根据国民的生活水平	5秒
2		近景,未麻神情沉重	画外音:发生综合性的	4秒
3		特写,桌上的茶和点心	留美:好像有好久不见了呢	4秒
4		全景,留美和未麻在房间说话	留美:这阵子我也相当忙,如何,已经习惯演员生活了吧	7秒
5		近景,未麻的脸	未麻:嗯……虽然很辛苦,但是是我自己做的选择	3秒
6		近景,留美和未麻,留美看着未麻	留美:未麻你也长大了嘛。不过真是太好了,新的未麻也很受欢迎	7秒
7		近景,未麻的脸		3秒

第四章 今敏动画作品中的意识流叙事表现　　101

续表

镜号	画面	内容	声音	时间
		近景，留美的脸	留美：看来一点都不像很好的脸嘛。未麻……你该不会……受到了骚扰	8秒
7		近景，未麻的脸，表情惊讶	留美：我也看过了，那个网站	4秒
		近景，留美的脸	留美：就算是对形象改变的抗议……也未免太过分了	4秒
8		中景，未麻和留美，未麻面对镜头低头	留美：不要看比较好。未麻：嗯……不过也许那样才像真正的未麻	8秒
9		特写，留美和未麻的脸；镜头水平向右移动	留美：未麻……未麻：被关在心中某处的另一个自我，要是她自己开始任意走动的话	8秒
		特写，一只手从后面搭到未麻左边的肩上	未麻：咦，留美	6秒
10		全景，面对其他工作人员，未麻和惠利正在拍戏	导演：卡！未麻，你在说什么啊	5秒

续表

镜号	画面	内容	声音	时间
10		近景，未麻和惠利背对摄像机	惠利：这幕的台词，我好像做梦都会梦到似的	6秒
11		特写，未麻的脸		2秒
12		全景，港口楼梯处街景，Me-Mania 站在人群里		3秒
12		近景，Me-Mania 的脸		3秒
13		特写，未麻的脸		5秒
14		近景，未麻、惠利以及工作人员，未麻一脸惊恐	惠利：怎么了 未麻：没什么……	6秒
15		全景，港口楼梯处街景，Me-Mania 消失不见		3秒

第四章　今敏动画作品中的意识流叙事表现

镜号	画面	内容	声音	时间
16		近景，未麻侧脸，未麻脸上十分恐惧；阳光映射在地面的水泽里，反射出强烈的白光	导演：那么再从这幕开始	6秒

　　再次以未麻从房间中醒来为连接，在循环a与循环b的交替下，未麻开始混淆拍戏、梦境以及现实，空间的重复与闪回使得受众也无法分辨展现出的画面究竟是什么内容。未麻又再次陷入了循环中的循环，本来以为在现实中的谈话部分也因为重复出现而变得不确定。在这一部分循环中，未麻更是借由捏碎茶杯来试图明白究竟是处于真实中还是只是幻想。

　　未麻从房间中惊醒这个情节在前面出现了两次，在第三次重复之后未麻已经完全无法分清现实和梦境的差别了，未麻开始通过自己的博客"未麻的部屋"来寻找真实存在的痕迹。此时未麻开始出现了记忆缺失的躯体症状，通过其他的形式来搜索及补全自己记忆的空白。此部分今敏延续Double Bind的戏中戏部分，并在此部分对未麻目前的状态给予了解释，如表4.3所示。

表4.3 《未麻的房间》故事板

镜号	画面	内容	声音	时间
1		特写，未麻睁眼		3秒
		全景，未麻躺在床上		5秒
2		近景，未麻神情沉重；镜头逆时针旋转	惠利：清醒了吗	6秒

续表

镜号	画面	内容	声音	时间
3		特写，惠利和未麻，惠利面对摄像机	未麻：你是？ 惠利：能说出自己的名字吗	5秒
4		特写，惠利和未麻，未麻面对摄像机（镜像画面）	未麻：我……我是雾越未麻 惠利：是吗？是什么工作？ 未麻：偶像歌星……不，是演员	10秒
5		近景，未麻和惠利对话；摇镜头，随着视线	惠利：真是辛苦的工作呢	5秒
5		近景，警察A出现在画面	未麻：虽然辛苦……不过是我自己做的选择	1秒
6		中景，警察A和警察B对话；拉镜头，并随警察B视线摇镜头	惠利：分离同一性障碍	10秒
7		中景，惠利面对摄像机；推镜头	惠利：简单地说就是多重人格。所有的案件，都是她在变成另一个人格时犯下的	7秒

续表

镜号	画面	内容	声音	时间
8		近景，警察A和B	警察B：那么……阳子的人格到哪里去了 惠利：原来的人格高仓阳子	6秒
9		近景，惠利；推镜头	惠利：对她来说，只是在戏剧中的登场人物	4秒
10		近景，未麻；推镜头	惠利：自己曾经是平凡的女子……曾经在脱衣舞场被强暴，她把这些事都当作是在戏里发生，以此得到解脱	12秒
11		特写，未麻与镜中的未麻	未麻：是的，我是演员 导演：好！结束	6秒
12		特写，未麻；拉镜头	特效：录影带倒带	3秒
13		中景，剧组工作人员	录影带：能说出自己的名字吗？ 录影带：我……我是高仓莉香	7秒

续表

镜号	画面	内容	声音	时间
14		近景，惠利；推镜头	惠利：原来的人格高仓阳子已经不存在了，她杀了顶尖模特的姐姐后	7秒
15		近景，未麻；推镜头	惠利：以变成她姐姐来获得解脱	5秒
16		近景，未麻和镜中的未麻	未麻：是的，我是模特	5秒
17		全景，拍摄现场、剧组现场和其他工作人员	导演：好！OK！音效：鼓掌声和欢呼声	3秒

在这三个部分的分镜头表中，梦境空间的构筑不完全是想象内容的填充，而是结合具体现实语境、现实空间，以重复、交替的手法来表现梦境的跳跃与不连续性。今敏借助电视剧反复拍摄的机制以及特定动作的设定，来展现未麻从疑惑到最终混淆的过程，通过摄影机的推拉摇移灵活切换，巧妙地利用了银幕内的空间以及银幕外看不见的空间。受众一开始对最初看见的空间信以为真，随着镜头的拉远，才发现银幕外的空间不过是导演的视觉魔术，在 Double Bind 戏剧的双重推动下，受众也开始对未麻是否发生这一切提出疑问，主动地陷入了与未麻等同的迷惑与混乱。《未麻的房间》以及《盗梦侦探》中大篇幅地表现梦境空间，但是这种构筑并不是天马行空的想象，所有的空间都源自角色的现实空间。今敏一方面利用动画的绘画性特质，在不同空间、不同介质，从平面到立体实现了空间与空间之间的转换；另一方面则利用摄影机拍摄的技巧性特征，在银幕外与银幕内空间里制造出现实与幻想的融合空间，在融合空间的中间地带里，使得受众也如角色般游离于梦境

中,真实却充满疑虑。

一、镜像空间

镜子所营造的是非物质的虚幻世界,而镜中的世界依附于现实世界的同时又独立于现实,镜像空间不仅可以为影像作品创造出多层变化的空间,也能够表现更为丰富的叙事角度,体现更为深层的隐喻效果。镜子本身所折射的对象是没有意义的客观反映,但是主体与镜中对象对视所产生的自我主体怀疑才是镜像空间的特殊效果,即"庄周梦蝶"的思考,思考何为主体、何为主体折射的对象,从而产生虚幻和现实的怀疑。拉康提出的镜像理论认为,人通过镜中的像来形成自我主体的整体性,幼儿在镜子中看到自己统一的影像,并通过母亲的凝视形成自己的主体。拉康认为主体的建立是通过观看他人而建立的,通过镜中的反象来认识主体,通过他人来认同自我主体的存在。今敏假定空间中的镜像空间几乎在所有的作品中都出现过。镜像空间能营造人物内心的心理活动状态,表现人物内心的矛盾与抗争,通过镜像空间可以看到人物内心真实的情感反映。

毕加索的画作《镜子前的女孩》(*Girl before a Mirror*,1932)(图4.10),是毕加索进入研究超现实主义时期的画作,镜子反射出的女孩与镜前的女孩完全不同。这个作品的灵感也源自西班牙"psiquis"一词,psiquis翻译成英文为psyches,即"灵魂"之意。毕加索的这幅作品也就是将灵魂通过镜子的形式绘制出来。玛格丽特的《虚假的镜子》(*The False Mirror*)(图4.11)将眼睛与镜子的反射结合,表现出人物观看外界对象也如同镜中观看自己一般的现象,眼睛既是观看对象又是被看对象。玛格丽特通过超现实主义的手法体现了镜像的矛盾特性。今敏的动画题材大都是虚幻与现实的表现,镜子这一媒介形式有利于人物精神分

图4.10 毕加索《镜子前的女孩》

裂以及人物内心挣扎等心理状态的视觉化呈现。人物与其镜中像互相映照,可以借助种种关于镜像的隐喻,构成虚与实、真与伪、真实与谎言的表达,构成人物某种内心状况。

今敏在其作品中多次借助镜像来表现人物内心冲突以及自我身份的认知,镜像空间的塑造是反映人物内心活动经常使用的手法。《未麻的房间》中运用镜像反映人物内心活动的频率非常高,并且伴随故事情节的发展,镜像空间的内容不

图 4.11 玛格丽特《虚假的镜子》

能反映人物角色的精神分裂状态,将多重人格反映在镜像空间中,产生自我肯定或自我怀疑。《盗梦侦探》中多次使用镜子来表现敦子人格分裂的精神状态(图 4.15)。《未麻的房间》中留美通过镜像分裂出多重心理状态,超越了镜子一般映照的物理规律,运用多面镜子的分割感来表现人物本身的分裂(图 4.16)。

断发生改变。例如未麻站在地铁车门时,车窗映射出未麻戴着耳机哼唱自己歌曲的镜像,表现了当时未麻对自己偶像歌手身份的认可及喜爱。随着之后故事情节的不断演进,未麻产生了人格分裂,偶像歌手与演员身份产生冲突,现实与内心真实想法违背时,镜像所映射出的则是未麻产生的自我幻想(图 4.12)。前后产生呼应,不仅营造了影片气氛也有助于观众理解人物心理状态的变化。镜像空间可以折射出角色所产生的幻象,将抽象思想转化为具象视觉形象。《千年女优》中,步入中年的千代子认为寻找画家的希望十分渺茫并觉得绝望,此时的心情折射到镜子上成了所看到的白发苍苍的老妇幻象。这个幻象表现出千代子觉得时间不断流逝,仿佛透过镜子看到了自己不断老去的身影(图 4.13),迷茫时的千代子看到镜中老妇的形象是畏惧的、逃避的。《未麻的房间》中将人物虚实在镜像中进行了颠倒,镜像空间外部是幻象,而镜像空间内部映射出现实的真相。最后在留美家里,留美模仿未麻穿着歌手时期的演出服,镜子之外是未麻的形象,而镜中则是真实的留美肥胖臃肿的形象(图 4.14),以颠倒叙述的模式制造剧情上的悬疑感。镜像空间也

图 4.12 《未麻的房间》地铁镜像画面

图 4.13 《千年女优》中的镜子影像

图 4.14 《未麻的房间》中的留美镜像

图 4.15 《盗梦侦探》中的分裂镜像　　　　图 4.16 《未麻的房间》留美的虚实镜像

　　这种表现方法与法国著名作家安德烈·纪德提出的"镜渊"的概念类似。安德烈·纪德从西方纹章学中提出了"镜渊"这个术语,最普遍的解释是站在两面镜子之间会有对一个视觉形象无限复制的视觉体验。如西班牙委拉斯凯兹的著名画作《宫娥》就通过镜子看到了对象以外的对象以及空间之外的空间(图4.17)。这个概念被运用到很多电影中,运用最多的便是对镜像空间的营造,因为产生这种复制效果需要借助镜子,可以使用这种手法来塑造角色分身的效果,如《公民凯恩》(图4.18)、《芝加哥》(图4.19)、《龙争虎斗》(图4.20)以及《上海小姐》(图4.21)等,都运用了"镜渊"的表现方法来展现人物的重复效果。

图 4.17　委拉斯凯兹《宫娥》　　　　　　图 4.18　《公民凯恩》

图 4.19　《芝加哥》　　　　　　　　图 4.20　《龙争虎斗》

图 4.21 《上海小姐》

今敏通过这一手法来表现空间以及人物心理（图4.22），通过镜像分割的视觉形象可以营造人物分裂的状态，并合理创造出人物分身的效果，不至于混淆观众。在观众对剧情具有一定的理解后，便不再通过镜像空间建立相同对象的分身，可以直接映射出分裂人格的形象。《盗梦侦探》中敦子与分裂人格红辣椒进行对话，便是通过镜像映射来完成的，直观表现出主体对分裂人格的接受和认可。《未麻的房间》结尾处运用车后视镜的镜像，未麻对镜中的自己说"我才是真的哦"，也是通过对镜中形象的肯定而衍生到对自我主体的认同。《妄想代理人》中家庭教师蝶野晴美在镜中看到自己的另外一个人格时，表现出的是抵触以及自我怀疑的心理状态，这样的心理状态致使其将镜中的人格砸碎。对分裂人格的拒绝与无视会产生自我认知障碍，从而引起不同人格之间的斗争。

图 4.22 《盗梦侦探》镜渊的表现

今敏的动画电影中，镜像空间有多种功能及意义，不仅是对人物角色某种内在冲突的体现、人物间接内心活动的自我表达以及人物自我身份的认可，还包括对空间的调度。动画画面本身限制于银幕的尺寸之中，在有限的视框内看到有限的内容，今敏努力突破视框的束缚，试图创造更多视框之外的空间。镜像是拓展空间的有效手段，在静态构图空间中置放镜像空间，不仅可以有效打破视框限定的空间，也能够通过反射视框外的场景达到丰富空间层次的效果。例如在《盗梦侦探》中敦子进入冰室启的梦境空间中时，就产生了镜像空间，而这个空间的存在并不是塑造人物角色的内心活动，而是对梦境空间的延展。敦子在触碰到镜像平面时产生破裂，衍生出其他的空间，因此镜像成为现有空间扩展的入口，推动故事情节发展的同时实现空间场景之间的转换。克里斯托弗·诺兰的电影《盗梦空间》中也出现了通过镜像空间的方式来延展影像静态空间的表现形式。镜像空间在拓展空间的同时也能够给予影像作品更丰富的画面含义，通过视框内外空间并置而赋予影像画面更多信息，纵深层次丰富的画面构图也能给予叙事更多深层隐喻含义。

镜像空间的虚幻与真实通过有序的安排形成了象征性的符号，今敏在作品中用镜像叙述着个人潜意识的流动、梦境与虚幻的来回跌宕以及个人面对时间流逝的畏惧等。潜意识中梦境与现实通过镜像空间进行自由组合、来回穿梭，通过镜子的折射主体开始自我认知、自我怀疑以及自我肯定。古希腊德尔斐神殿上雕刻着苏格拉底的一句名言："认识你自己。"拉康以其独特的镜像理论解答了这个古老的哲学命题。他认为在人的成长过程中都有一个"镜像阶段"，在这个阶段里人第一次发觉了自我的存在，并找到了自我与世界的关系。在这里，镜子已然成为人类探究自我存在的隐喻。

二、网络空间

网络空间也是营造虚拟空间的方式，网络本身就是虚拟社会的存在，现实中的人们可以通过网络进行交流以及思维传递。在无网络时期人们需要面对面交流，网络时期的人们则可以借助网络屏障交流，不仅具有保护作用同时也具有伪装效果。网络空间给幻想、梦境空间的产生提供了入口。梦境与网络相似，人们可以将内心压抑的潜意识通过梦境与网络反映出来，可以在网络中构建一个虚拟的自我、一种幻象，从而形成一种人格的异化。人们在网络空间中可以采用虚拟身份，在不被他人识别的环境里做平时不做的事情、说平时不说的言语，这也是内心潜意识不受控制释放的结果。网络空间给予对象充分的自由，在这个空间里甚至对所做的行为也无须承担任何法律责任。这个虚拟空间不仅可以充当庇护所，同时也可以产生比现实生活中更强烈的暴力效应。

电脑的兴起以及信息技术的发展，使得很多电影中出现对电脑内世界探索的主题，例如《黑客帝国》《源代码》等。《黑客帝国》中用代码的形式出现在画面里，并将故事的角色置身于一个矩阵中，运用数字技术创造了一个虚拟的世界。电影本身是记录性的拍摄，所有的对象都是现实拍摄而成。电影在真实性的基础上创造虚拟空间，而动画则是在假定性的基础上创造现实世界。动画的所有对象都是绘制和电脑制作而成，对虚拟空间的创造则是依托现实世界的模型。例如动画《刀剑神域》便是角色在戴上虚拟现实装置之后进入了一个由电脑虚拟的游戏世界，而现实世界中的人则完全保持不动，思维和意识在机器中指挥游戏世界中角色的行动。

今敏动画《未麻的房间》中的网络空间是未麻的博客——"未麻的部屋"。最初未麻在网络中看到粉丝建立的博客是带有一种欣喜的心情，随着博客对未麻生活每一处细节的暴露，甚至对未麻心理活动变化的叙述，未麻开始产生了自我

臆想与怀疑。在这个网络空间里，未麻看到了自己生活与思维的全部细节，但博客内容却并非自己所写，网络空间与自我的对立使未麻猜测他人的跟踪与迫害都是源自网络博客的内容。这里的网络空间不仅是对叙事的推进，同时也是利用空间本身的特征来象征角色的自我人格分裂。《盗梦侦探》中粉川在进入梦境进行治疗时，会先进入一个网站，在这个网站里与红辣椒会面，而进入网站的同时也意味着粉川即将进入自己的梦境空间里（图4.23）。在《未麻的房间》里网络空间对未麻产生了很多负面影响，而在《盗梦侦探》里网络空间则成为粉川的庇护所，粉川在两个酒保的开导下开始渐渐讲出自己在十七岁时发生的事情以及自己的困扰，也预示粉川对困扰已久的问题的克服。

网络空间对于今敏电影来说是一个过渡性空间，它连接现实与梦境，是一个通往虚拟空间的入口。动画镜头是段落式的，网络空间的存在也是对前后两个段落的连接，使它具有完整的语义。网络空间对于受众而言既是现实的也是虚幻的，现实是因为观众在日常生活中经常接触，虚幻则是今敏导演通过网络空间展示给受众梦境世界的幻象。在网络空间的过渡作用下，不仅推进影片本身的叙事演进，同时也以一种现实性的方式打开了动画虚拟假定空间。

三、元电影空间

元电影一词是由"元小说"的概念衍生而来，是以影像中的影像、电影中的电影来表现空间的套层形式。元电影一词源自文学的元叙事结构，例如莎士比亚的戏剧《哈姆雷特》通过剧中剧《捕鼠机》来隐射现实，剧中剧的情节线索也成为整体剧情中的元戏剧形式。今敏十分热衷于元电影的表现手法，在《千年女优》中大量使用"电影中的电影"，《盗梦侦探》中则根据这种模式营造了"梦境中的梦境"的空间形式。《盗梦侦探》上映四年之后在克里斯托弗·诺兰的《盗梦空间》中也看到了同样的空间形式。

元电影的特征是将电影的拍摄过程或机制作为叙事内容，不只是以剧中剧的形式，在《盗梦侦探》中今敏将电影的专业术语融入整体叙事中，粉川与红辣椒在电影院里以视觉化的解释方式一起讲述"越

图4.23 《盗梦侦探》中粉川进入的网络酒吧

轴"的含义（图4.24）。另外，粉川在梦境中也有一句台词："不再多露出来一点，就泛焦了。"其中提到了电影拍摄的术语"泛焦"。另外，《妄想代理人》第十集中，也出现了对动画制作的每一个职位、过程及方法的介绍，这里不是对电影机制的介绍而是对动画本身，但同样也是对元电影形式的运用，只是转嫁至动画本体中。

图4.24 《盗梦侦探》中粉川与红辣椒讲解越轴的概念

今敏在动画电影中致敬了很多经典电影，例如《盗梦侦探》开头一段粉川的梦境中出现了很多其他电影的片段，如《人猿泰山》《罗马假日》以及《大马戏》等。这不仅是元电影空间的体现，也反映出粉川与电影之间的关系，并以此达到叙事上的首尾呼应。"电影中的电影"在今敏的《未麻的房间》以及《千年女优》中被大量使用。今敏曾在访谈中说在创作《千年女优》时希望自己的动画创造出像"错觉画"（Trompe-l'oeil）❶一样的形式，所以千代子的演员身份正好与这个概念符合。在动画本身的静态空间里，由于千代子的演员身份创造出的空间中的空间，使得空间从静态转为动态，以合理性的思维营造出观众的错觉。《千年女优》中从千代子采访的那一刻开始，千代子本人演绎的电影与现实便不断融合交错，不仅叙述了千代子本人的故事，也演绎了日本近百年的历史发展。今敏将故事情节、环境背景以及时间历史等元素都通过电影中的电影融合在一起。影片开头运用戏中戏的空间，例如太空里千代子身着宇航服准备出发去太空，随后镜头推后，立花源也认真注视着电视屏幕，这一幕在第三视角下交代了立花源也与千代子之间的关系。之后电视屏幕上的影像以快速倒带的形式将千代子电影的一生闪回而过，这个戏中戏的空间对故事情节的发展起到一个承上启下的作用。立花源也以此为契机找到隐居多年的千代子。在采访之前，以遗失的钥匙打开了千

❶ 错觉画：一种绘画技法，用图像来表现视觉的错觉，使描绘对象仿佛存在于三维空间中，例如圣依纳爵耶稣会教堂上安德烈·波佐的画作。

代子的回忆之门，千代子开始叙述钥匙的由来，画家的出现也成为千代子在整部影片中的心理驱动力，也是最初她选择拍电影的原因。之后影片便开始不断地在戏中戏空间与现实空间之间进行切换，电影中的千代子、回忆中的千代子以及现实中的千代子不断地在影片中来回穿梭。电影中的千代子知道了画家去往战场的消息，回忆中的千代子开始乘坐轮船选择去战场拍电影，画家于千代子已不是一个具体的形象，而是存在于心中的一份执念。片中的角色如警察、竞争对手的女演员、导演包括立花源也本人都随着千代子在戏中戏空间里扮演着立场相同但却身份不同的角色。

另外，也形成了以立花源也、井田和现实中的千代子为主的外部世界，以及以电影中的人物和回忆中的千代子为主的内部世界，这是一个层层包含的结构。日本学者须川亚纪子给出了一个具体的结构图示（图4.25），这个结构不仅包括角色的内、外部世界，同时涵盖了观众的观看世界。立花源也本人从第三视角开始与回忆中千代子的世界进行融合，成为其中的角色。立花源也并不是一开始就能够与回忆中的千代子进行对话，因为直接进入千代子回忆中的世界会给观众带来不真实感，观众无法沉浸于接下来的叙事中。今敏通过适当的形式打破在现实与回忆的隔阂，而这个形式正是地震。千代子从地震发生之时开始回忆自己的故事，今敏也借助地震表现了角色之间的越轴，进而表现立花源也与千代子世界的融合（图4.26）。千代子在追逐画家的时候，掉落的帽子被立花源也接到，随后在现实的采访世界中，立花源也依旧拿着回忆世界中的帽子，但立花源也在回忆世界中无法成功与千

代子进行对话，井田对此十分惊讶。在千代子看着火车离去时，回忆与电影空间中的世界重合，此时的立花源也已经开始融入千代子的回忆以及电影世界中。随着千代子不断回忆，立花源也与千代子的记忆也不断重合，他们的共同记忆使得立花源也开始与千代子进行对话并成为回忆中世界里的角色。今敏的元电影空间在《千年女优》中的表现十分丰富多变，运用动画艺术的特征将这种俄罗斯套娃般的叙事模式视觉化，是十分明显的戏中戏空间，由千代子家中开始，在与母亲对话时切换到与女演员咏子的对话，进而切换到拍戏的戏中戏空间（图4.27）。

图 4.25　须川亚纪子提出的关于《千年女优》的叙事结构

图 4.26　《千年女优》中由于地震立花源也越过了两人谈话的拍摄轴线

《千年女优》的电影画面中多次出现摄影机,大都以井田手持摄影机的画面出现,以其视角来观看什么时候电影、回忆以及现实三个世界产生了重叠。今敏在影片中通过对白、静态画面信息来细致地解释戏中戏的空间,例如立花源也看到千代子追随远去的火车而摔倒的场面时便说道:"我在影院里为这场景哭了53次。"(图4.28)这不仅说明了此时千代子所处的是电影空间,也说明了立花源也对千代子的敬慕以及对千代子电影的熟悉与喜爱之情,为之后千代子建立共同回忆空间打下了基础。井田始终手持摄影机以客观的视角记录着回忆与现实之间穿梭的场面,井田跟观众一样都是以旁观者的视角,经常提出一些疑问推动叙事的发展,同时也帮助观众理解故事。随后,井田在看到立花源也再次为千代子的电影而感动的情景时,便主动提出了"这个场面你又哭过几次"的疑问,井田对于空间的切换也已经习惯和理解。无论是外部的观众世界还是井田采访的现实世界,最后都进入千代子回忆的内部世界,井田的身份不是千代子的粉丝,是如观众一样的旁观者,是最接近观众象征性世界的客观存在,井田的设定增添了影片的现实感。

图4.27 《千年女优》戏中戏空间　　　　图4.28 《千年女优》元电影空间

另外,须川亚纪子提出了《千年女优》螺旋形的叙事结构,这个结构里千代子从出生到死亡是直线形的时间线,这是叙事的主线。千代子在叙述自己的回忆时会伴随对自己演艺生涯的回忆,在这段时间里千代子与立花源也的时间以及回忆都产生重合,此时的时间发生扭曲,在叙事线上则形成了螺旋形的结构,这个螺旋形结构就是千代子的演艺生涯。这个螺旋形结构是对元电影特征的表现(图4.29),直线代表现实中的时间线,曲线代表了回忆里过去的时间,与直线交错穿插。观众看到的故事发展时间线在过去、现在、千代子的回忆以及他人的回

忆之间不断地来回穿梭。除了《千年女优》，在动画作品《未麻的房间》中也出现了这样的形式。未麻在转型为演员时所拍摄的第一部电视剧 Double Bind 也是运用同样的表现方法，在现实空间、妄想空间、梦境以及电影空间之间切换来表现未麻心理的混乱，未麻不仅是原影片《未麻的房间》的主角，同时也是 Double Bind 的主角。今敏在对白设计上采取对白叠化，剧中剧的对白是影片剧情的关键线索，例如未麻拍摄的第一部电视剧中只有一句台词——"我是谁"，这句台词在剧中剧以及故事整体中都是关键的剧情信息，以一种减法式对白来表现出人物自我身份的迷失状态。今敏早期的漫画 Opus 也是元小说的类型，讲述一个漫画家进入自己漫画中世界的故事。今敏一直热衷于对这一类题材的阐述，在一种多层虚幻的空间里，创造出自己的真实。

元电影空间的塑造在很多电影中使用过，例如吉加·维尔托夫的《电影眼睛》、费德里科·费里尼的《八又二分之一》、伍迪·艾伦的《星尘往事》以及今敏在自传中提及的《大玩家》等。今敏的作品是拥有强烈"电影"气质的动画艺术，它有动画的先天基因也有电影的后天影响，今敏一直都坚持自己的动画创作道路。元电影的出现打破了常规的叙事规则。今敏借助多种虚拟空间的切换来实现对复杂叙事结构的塑造，不仅丰富了画面切换形式与蒙太奇语言，同时也赋予了故事情节精彩的细节。今敏的作品是日本动画在商业性和艺术性上的又一突破，只有商业性的动画作品不值得观众回味，而只有艺术性的作品又会令观众觉得晦涩难懂，今敏在两者之间达到了一个完美的平衡，对梦境虚拟空间的塑造也是他作品从始至终一直坚持的表现形式。

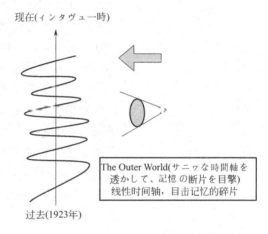

图 4.29　须川亚纪子提出的《千年女优》螺旋形结构

第三节 意识流的视觉化

为了体现角色的无意识心理活动以及抽象的空间表达，动画必须借助具体的画面形式来营造虚幻、梦境这样的抽象内容。较文字描述来看，动画必须要完成抽象客体的视觉化。但较真人电影来看，在表现意识流的主观抽象画面时，真人电影往往倾向于对常规空间的打破以及将观众对日常物品的物理属性的理解进行变异等。对于动画电影而言，借助动画独有的运动性对画面进行扭曲、变形以及放大局部等就可以达到对人物心理活动的表现。动画创作世界观里对意识流最直观的视觉化便是将其拟人化，这在迪斯尼2015年上映的《头脑特工队》中有所体现。影片直接将人的情绪变为喜悦（joy）、哀愁（sadness）、愤怒（angry）、害怕（fear）以及厌恶（disgust）五个小人，并由一个总控制台来操控大脑中的工作，通过将抽象的物体具象化，以此来表现人物内心的心理活动的变化。例如影片中将人的记忆变成一颗颗玻璃球，角色做梦的区域变成了造梦工场，而曾经做过的梦变成了墙上的主题海报，通过具体的视觉形式来表现抽象的潜意识、梦境、幻想等，这也是动画中常见的表现形式。

今敏的动画在角色意识流的表现上则通过蒙太奇的运动以及画面构图来表现角色的各种情绪及心理活动。蒙太奇即影片剪辑，对于每一个画面都是靠绘制完成的动画艺术而言，其构图也是和蒙太奇同等重要的形式，蒙太奇结构的概念同镜头构图是密不可分的——两者离开对方都不能存在。今敏深谙这个道理，今敏对动画画面构图的要求以及镜头之间组合的意义的把握十分严格。今敏谈及自己在制作之前，都会将摄影机的原理作为前提。这也是今敏动画中看到的表演都是贴近现实的自然动作表演的原因之一。

剪辑是针对运动-影像的操作，以便从中提取整体，即思想，也即时间的影像。今敏个人十分擅长对空间的绘制，但是他认为只专注于绘画的导演不是好的导演，他个人则更加注重作画以外的因素，例如镜头的转换和剪辑以及对分镜的把控。分镜是对镜头的确定，镜头则是对运动的确定，运动形成于封闭系统中集合的元素或局部之间。动画的分镜是对作品的剪辑，这种对作品整体和局部元素的调控即导演的思想及意识，导演在这个过程中制造运动。蒙太奇语言的使用是在客观前提下的主观使用，导演不是完全依据自我喜好的方式制作，要对

作品进行整体宏观的考虑之后，再根据影片节奏和剧情等因素运用手中的剪刀和尺子来进行剪辑。电影的蒙太奇语言分为叙事蒙太奇和表现蒙太奇，表现蒙太奇多为表现情绪以及赋予镜头隐喻含义的剪辑形式，是不完全以叙事为目的的剪辑方式。爱森斯坦说："镜头与镜头间的连接不是加法，而是乘积。"这便是蒙太奇语言的魅力，在不完全的形式里给予观众完全的想象空间，需要从画面中看到人物角色的心理状态而不完全只是依靠角色的表演。表情的传达是模糊的、不确定的，需要通过导演剪辑的安排来适当表现人物内心紧张、恐惧以及矛盾等复杂的心理状态。今敏从《未麻的房间》到《盗梦侦探》已经形成了自己成熟的蒙太奇语言，运用风格化的蒙太奇语言来表现人物心理状态的意识流思维。表现蒙太奇可以增强影片的艺术感以及叙事的情绪感染力，在形式上通过镜头的组合和分裂获得独特的艺术风格。

一、静态视觉符号的心理象征

表现静态符号的隐喻蒙太奇是运用画面中的具体对象来表达影片的隐性含义。《千年女优》中多次出现具有隐喻性的静态符号，每次在影片中出现时，便赋予了影片更多潜在的细节信息，并象征影片深层的主题含义。如《千年女优》中的纺轮，多次出现在画面中，是对影片轮回与时间的隐喻含义（图4.30）；月圆之前的月亮是希望的隐喻含义；《千年女优》开始部分出现的千代子庭院中的莲花隐喻着

轮回之意。这些静态符号通常是突然出现在画面之中，被缝合进叙事空间中，通过物理世界中有形的喻体来表现隐喻的含义。这些含义在情节的不断丰富下也已经远远超出了有形的含义，通过民族及文化的层面被赋予了更深的寓意。《盗梦侦探》中偷走DCmini的人物冰室启从头至尾并没有在真实世界中出现过，出现冰室启的图像则是在他的房间里，通过照片及一系列符号的隐喻来隐射出他的性格及偏好等。如桌上的人偶预示着他的爱好，墙上的照片预示着他与时田的关系，书架上的杂志则预示着他特殊的性取向，今敏仅仅运用重要的场景镜头以及具体的静态物体来表现。理想的场景是故事性的，场景中的空间和时间交代了冰室启的基本信息，同时也隐藏了一部分信息——冰室启并不是真正的偷窃者，这对之后的情节发展也产生了隐喻性。导演在此是有意隐瞒真相而诱导观众，只有冰室启"不在场"才能实现诱导，到真相揭露的时刻，观众会回味以及思考之前在冰室启房间中所展现的符号信息。

图4.30　《千年女优》中纺轮隐喻着轮回

二、蒙太奇语言的心理隐喻

对动态视觉符号的运用，主要表现于画面与画面的组接形式与切换速度，即对蒙太奇语言的运用。其中表现人物心理活动的便是表现蒙太奇，其分为对比蒙太奇、隐喻蒙太奇、心理蒙太奇以及重复蒙太奇等。今敏的作品中用到最多的类型则是隐喻蒙太奇以及心理蒙太奇。"隐喻"在古希腊语为"metaphor"。在文学中"隐喻"是一种修辞格，文学中很多修辞格在表现形式上与电影类似。让·米特里认为文学中的修辞格并不是语言的一个功能，它们并不是"纯粹"属于语言范畴，它们仅仅是思维结构的摹写，仅仅由于语言是迄今几千年来唯一可以转视或应用这些修辞格的手段，所以它们被视为文学手段。语言是思想的明确化，它完善了表现形式，但是并没有创造思维本身。电影的出现实现了思维的视觉化，虽然表现都是源自思维图示，但呈现的形式和意义是完全不同的。在电影语言中，隐喻蒙太奇是将两个表面上的没有因果关系的画面并列，从而产生新的含义。导演通过这种并列类比的方式使受众产生联想，并含蓄地表达内在深刻的隐喻含义。在电影隐喻的手法中，考察的是对画面进行减法处理，这与今敏和松尾衡访谈对话中提到的对镜头衔接的"减一"手法是同一概念。今敏动画的隐喻表现建立在时间和空间的基础上，因而隐喻的本体及喻体是对物质客观世界的直接反映。与文学的对象性、概念性隐喻有所差别，动画的隐喻是以绘制的影像为基础，影像的隐喻突破了文字的束缚，带来了更大的视觉冲击力。对画面进行的减法处理，在其意义的表述上则会因为其模糊性与观看主体产生决裂，但在其意义的解读上也较文字的隐喻更为丰富与灵活。

在对爱森斯坦的研究中，尼克·布朗认为蒙太奇起源于"一个镜头与另一个镜头的并列便产生出一个两者原来均没有的、为二者之和所特有的意义"。这个并列的内部结构在爱森斯坦看来是隐喻性的，得出"一个隐喻产生自两个不同项的并列，该两项具有某个共同元素"。具体看今敏影片中的实例，例如在《未麻的房间》中有一段对整体故事叙述以及人物角色性格转变的关键部分，即未麻出演戏中戏 *Double Bind* 高仓阳子一角，经纪人因嫌戏份和台词过少和编剧商量给未麻加戏，编剧安排了一场未麻被强奸的具有强烈冲突的戏份。今敏在这段镜头里多次运用了隐喻蒙太奇来表现人物内心的波动，并为之后的性格转换做铺垫。未麻的接受心理是复杂的，她不想令经纪公司为难而被动地答应了，实则内心并不想拍被强暴的戏份。在今敏安排的镜头序列里（图4.31），首先采用了一种倒置视角的特写镜头来表现人物心理现状的扭曲，特写镜头可以通过人物表情最直接地反映人物的内心活动，之后开始不断切换场面，切换到人物视线上方的镜面反射球以及周围演员或角色的唏嘘场面，均以主观视角进行切换。镜头的呈现方

式也从开始的平稳拍摄到不断地慢速旋转,切换的速度也开始不断加快。之后是两个与前面画面不相同的并列,一个是未麻的歌迷在高声呼喊未麻的名字,另一个是未麻作为偶像歌手谢幕的场景。图4.32的两个场面也是导演所要表达的深刻隐喻含义,即演员未麻与过去偶像未麻的身份告别,也是人物之后分裂的关键信息铺垫。之后未麻身穿深色衣服无精打采地坐在化妆镜前的镜头,也是在对自己偶像身份的一种默哀,观众也通过今敏的蒙太奇语言走进了未麻的内心空间(图4.33)。

图4.32 《未麻的房间》未麻心理变化的隐喻镜头

图4.33 《未麻的房间》未麻与偶像身份

如在《未麻的房间》里摄影师被杀害的一段中,镜头在也是在未麻、被杀害的摄影师、裸露的照片以及佛像的镜头之间来回加速切换,通过静态画面的组合来体现人物内心的压抑以及愤怒之情,并没有表现杀害的全过程和渲染血腥的镜头,而运用了没有直接关联的佛像镜头来表现影片的隐喻性特征(图4.34)。不断加快的节奏,以及带血的佛像与刺杀动作的动静对比,这种完全没有前后逻辑关联的镜头放在一起反而对受众造成更为强烈的心理刺激。

又如对未麻紧张怀疑的内心活动的刻画,未麻在出地铁的一瞬间,怀疑有人跟踪而紧张恐惧,此种心理状态的第一反应

图4.31 《未麻的房间》未麻心理转变的镜头切换画面

便是尽快跑出地铁站。今敏在蒙太奇语言的处理上则结合了隐喻蒙太奇与心理蒙太奇的表现形式，通过特写局部的方式来表现人物的快速奔跑，并且在此处运用了两次越轴使观众视觉的快速混乱与角色的心理混乱结合起来，如表4.4所示。在电影的拍摄机制中，摄影机与角色之间有一条隐形的轴线，一般情况下的拍摄是要遵循与角色运动一致的方向进行的。今敏巧妙地运用了两次越轴，在运动的表现上则不是大全景的完全运动，而是特写镜头的局部运动，使越轴的视觉感不至于给观众带来太多不适。在快速切换未麻奔跑的镜头之后便出现一组静止的缓慢镜头，未麻仰望天空，蔚蓝的天空与前面奔跑的紧张感形成对比，产生强烈的节奏感。之后未麻出现在多个电视屏幕中，则是通过隐喻蒙太奇语言所留下的隐藏信息。

图4.34　《未麻的房间》中心理隐喻镜头蒙太奇

表4.4　《未麻的房间》中运用表现蒙太奇来刻画未麻心理活动的故事板

镜号	画面	内容	时间
1		特写，未麻	3秒
		特写，未麻脚部	3秒
2		特写，未麻；镜头随未麻移动	2秒

续表

镜号	画面	内容	时间
3		特写，未麻脚部	2秒
4		近景，未麻	3秒
5		特写，未麻脚部（镜头越轴拍摄）	2秒
6		近景，未麻	2秒
7		中景，随未麻奔跑推镜头	2秒
8		中景，街道	12秒
		远景，天空	5秒

镜号	画面	内容	时间
9		近景，未麻	6秒
10		中景，街道展示窗口	4秒

《盗梦侦探》中粉川在开车回去的路上，神经性恐惧症发作而出现了心理异常。今敏首先以一种窥视的视角从后面拍摄粉川车内，在特写镜头下粉川的表情及细节展现出他的心理状态。随后开始切换场景，展现红绿灯、吃冰棒的小孩以及高楼上的电影海报，通过加速度切换、叠化以及模糊画面清晰度来表现人物角色心理状态的边界化，如表4.5所示。从这两组隐喻蒙太奇结构上看，今敏已经形成了一套模式，便是对特写镜头的使用加上对周边场景多维度的加速度切换。吉尔·德勒兹说到，影像的情愫可以在时空坐标之外用其自身的虚构特殊性和潜在关联表现质-力量，而在这个维度上构成情感影像或特写镜头，特写镜头为整部影片提供情感阅读。而今敏在此处对特写镜头的屡次使用也是运用角色自身来表现情感，并且运用静止与动态的对比来表现镜头的情感张力。动画的每一个画面都是有意义的，是导演有意识的安排，剪辑的方式也是导演有意识的行为。隐喻并不是孤立存在的，故事结构和情节是产生隐喻的核心方式。隐喻不仅由情节产生，同时也推动情节的后续发展。在叙事结构上，产生隐喻的环节有情节、时长、时序、时动等几个部分。今敏每次使用隐喻蒙太奇都为情节设置了一个悬念或隐藏的信息。

表4.5 《盗梦侦探》中运用表现蒙太奇来刻画粉川心理活动的故事板

镜号	画面	内容	时间
1		近景，粉川车内	4秒

续表

镜号	画面	内容	时间
2		近景，粉川车内；推镜头	3秒
		特写，粉川面部；推镜头	2秒
		大特写，粉川眼睛	3秒
3		特写，红绿灯	3秒
4		中景，车外环境	3秒
		近景，粉川车内 特效：泛焦	4秒
5		中景，车外环境状况	2秒
6		近景，其他车内的两个男孩	1秒

第四章 今敏动画作品中的意识流叙事表现

续表

镜号	画面	内容	时间
7		中景，车外公共汽车上的海报	2秒
8		近景，车外骑摩托车的人	1秒
9		中景，车外海报	2秒
10		特写，粉川面部	1秒

弗洛伊德"无意识"的提出是对艺术领域的扩展，人们开始关注到人心理的层面，超现实主义对梦境、无意识的表现是对其的视觉化。随着影像媒介的发展，电影从早期的纯记录开始变成有意识的表达，动画也开始注入更多个人思维的哲学表述。今敏的动画是对人的意识、人的存在的关注，要做到对人的关注就必须要对其意识内容关注。吸收了电影的蒙太奇语言技术性与动画的绘画性，今敏组成了一套意识流视觉化语言的表现手法，一套今敏式的动画电影语言。在熟练运用表现蒙太奇的基础上，今敏注入了更多丰富的个人化元素，例如奔跑、特写镜头以及镜头间的加速度切换等。因此影片的信息以及寓意更加丰富，不仅仅表现纯粹的形式，还通过丰富的形式表现深刻的内容，不完全专注画面的华丽，也丰富剧情的细节。即使采用了华丽的镜头切换技法，也依旧可以看到故事内容里最淳朴的人文关怀。今敏对意识流的视觉化形式不是个人的炫技及自我欣赏，而是对故事剧情的延展以及影片观赏性的设计，从而创作出了极具吸引力的动画电影。

三、风格化匹配剪辑下的心理凝缩

在影像作品中，屏幕便是等同于绘画画框的存在。导演在现实中取景，而动

画导演则在绘制和设计中来安排出场的人物、道具以及场景等。画框又被看作是一种行为的活动结构，这种行为完全取决于场景、影像、人物和充满画框的物品。一般来讲，在画框中还存在许多不同的框，如门、窗、窗口、天窗、车窗、镜子，这些都是画框中的框，大师们在使用这些第二或第三种框时有着非凡的相似性。封闭集合或系统的局部正是在这些框的嵌合中被分割出来，当然也被结合和聚合进来。影像艺术是较绘画更为直接的形式，能在时间中制造深浅，在时间中制造透视。运用封闭空间中的空间来实现时间的延续，也是影像特有的魅力。

一部影像作品中最小的单位是镜头，多个场景、时间相似的镜头组合成段落，段落与段落之间的转换形式也就是影像作品中的转场了。在转场中使用叠化、淡入、淡出等特效手段便是技巧性的转场，而运用一定特殊的画面构图、画面形式来实现转场便是无技巧转场，无技巧转场大都是导演通过匹配剪辑来实现。匹配剪辑在很多真人电影中经常使用，是一种常见的剪辑方式。例如《第五屠场》中表现时间的匹配剪辑，即年轻时的男主角和年老时的男主角通过画面切换实现了时间上的跨越（图4.35）；希区柯克的《惊魂记》中将流水的水池眼与人物眼睛叠化进行转场切换（图4.36）。在真人电影中很多导演只是将其作为一种剪辑工具，而作为动画导演的今敏则将这种剪辑方式发展为一种自我风格。今敏动画的主题表现的是现代都市人双重身份下的一种生活状态，这种双重身份表现在每个人既作为独立的个人又是集体社会的一部分，每个人都在时间以及空间的维度中体验不同的虚幻与真实。今敏希望通过影像和声音来捕捉意识流的抽象体验，并将其描绘出来，灵活的图像以及剪辑方式形成了今敏电影作品的个人化风格。

图 4.35　《第五屠场》中匹配剪辑

图 4.36　《惊魂记》中匹配剪辑

巧妙的剪辑方式便是真人电影中经常出现的匹配剪辑。匹配剪辑可以运用的元素很广泛，例如电影中的景别、主体的位置以及前后镜头的色彩色调，还包括运用一定的技巧手段，如黑屏以及通过电影中的对象做遮挡等表现形式来进行镜头

转场。真人电影的导演大部分会采用几种不同类型的匹配剪辑方式,今敏的动画电影中几乎用到了所有的匹配剪辑方式,同时创造了动画电影独有的匹配剪辑方式。动画剪辑速度比真人电影更快,今敏运用动画的特性创造出较真人电影更为丰富的匹配剪辑形式。剪辑的速度感越快也就越能接近潜意识的内容。今敏倾向于在影片中用"减法"来表现,因此剪辑方式对于整部影片便显得尤为重要了。对于一部只有90分钟的动画电影而言,影片画面中所需要表现的细节以及信息都需要导演进行筛选,匹配剪辑则能实现信息量的快速浏览,使影片在丰富形式的外衣下也拥有饱满的表现内容。

1. 相似性匹配剪辑

今敏的大部分作品都是通过无技巧转场来实现段落与段落之间的转换,因此也形成了一种转场风格。动画的剪辑工作是导演在分镜绘制的时候就已预想好的。动画前期工作的一点差别则会导致中后期的大量修改,对于注重节约成本的日本动画业界来说是不被允许的。今敏在画分镜头阶段就需要仔细思考和设计,既要通过镜头来表现作品中现实与虚幻、梦境与真实之间不同空间的切换,又要满足叙事主题。今敏借助动画的绘画性以及电影视听语言,在梦境、回忆、现实、幻觉之间切换并引导观众,通过对声画因素的调控,在视觉的连续性、声音的相似性、意义的承接关系以及心理感觉的相同性上来实现转场,也就是相似性转场方式。相似性转场的表现元素有很多,例如利用主体、动作、色彩等元素的相似来完成转换,影片的逻辑关系并不会因此打破,反而形成空间上的统一性,在视觉上则保证了影片的流畅。

动作相似性转场是通过动作的连续性来进行转场的方式,这种方式能够通过动作实现不同场景、不同时间的镜头之间的连续,这种连续就是影像艺术较其他艺术所特有的表现,即在空间的连续里体现时间的艺术。分镜绘制的时候导演就已经完成了对镜头切换的思考,所以动画的镜头组合是比电影更具有导演意识的存在。动画是运动的艺术,动作设计也是动画艺术表现的关键,无论是写实还是夸张变形的动作风格,对动作的设计是表现动画运动性的根本。动画的动作设计大都会注重动作的连续性以及合理的夸张变形,以此来表现运动的速度感以及弹性。今敏则利用动作在时间上的连续性,结合电影蒙太奇语言来实现镜头之间的转换。例如,《未麻的房间》开头的在地铁、演唱会现场以及超市三个场景间的转换,便通过未麻地铁上的跳舞动作、未麻转头、抬头以及回身看这几个动作之间的衔接来完成场景间的切换(图4.37、图4.38)。今敏并没有设计复杂的动作,而是借助动作来完成对故事场景以及人物关系的交代,如《未麻的房间》中未麻开门的手部特写镜头以及随后经纪人走进门口的中景镜头。

让·米特里对电影蒙太奇作出过以下叙述:一旦叙事的需要迫使导演创造出表现时空转换的新形式,蒙太奇便成为影片叙述的本质要素。今敏在自己的很多

图 4.37 《未麻的房间》中动作匹配剪辑 1

图 4.38 《未麻的房间》中动作匹配剪辑 2

作品中都一直沿用了相似性转场的方式，对于导演个人而言，相似性转场的方式已了然于心。动画制作是集体参与的结果，是共同对一件产品的加工，今敏将这种外在形式融合成自己影片的第二性格，赋予一件集体参与的产品艺术气质，并形成了自己的独有风格。随着每一部影片的制作，今敏剪辑的个人风格日益成熟，也开始不断融入新的形式。在《千年女优》中多次运用奔跑来实现画面的转场，奔跑的动作设计在《千年女优》中不仅是一种转场方式，也成为一种象征性符号，表达着千代子不停的追逐。奔跑这个元素在整部影片中多次出现，奔跑的匹配剪辑也成为《千年女优》中的经典。今敏运用千代子的奔跑实现了各种相似性匹配剪辑，运用了相同的动作、声音、对象等，通过奔跑动作将不同年龄的千代子串联起来。

今敏在一次访谈中也谈到："我所有的影片都设在现实世界中，没有机械、巨人以及魔法，因此安排人物狂奔更能增加戏剧效果以及戏剧张力。我觉得奔跑是表现人生绝境、穷途末路最好的手法，人在奔跑，尤其是女人在奔跑的时候很特别，也很美丽，把女人狂奔的动画停下来分格看，你能看到她们衣服飘浮、头发飞扬，每一格都是动人的画面，充分表现出女人的各种情绪。"例如千代子得知画家逃亡火车站之后一路的奔跑，今敏并不是从同一角度和维度来表现，而是通过各种不同的方式来表现，并且通过跌倒的方式来实现动作相似性转场。《盗梦侦探》中也借助奔跑来完成敦子的人格变装，将外在的动作形式与电影的内在表意完美地结合在一起。

另一种相似性匹配剪辑便是运用主体形象的相似性来转场，主体形象相似性转场最具体的表现形式便是体现在动画的静态构图中，通过相同的构图结构、画面主体来实现不同时间、不同场景之间的镜

头衔接。运用画面的相似性来实现转场，主体一般位于视觉中心的位置，画面的主体可以是人物角色也可以是一个具体的物象，可以是一个整体也可以是一个局部。《千年女优》中多次运用人物角色的相似来表现千代子现实和回忆中的不停切换，而这种切换形式不仅从平面角度，今敏也利用空间实现角色更为立体的时空切换（图4.39）。

图4.39 《千年女优》中画面对象的相似性匹配剪辑

心理内容的相似性是最能表现意识流思维的一种转场形式，通过心理内容的逻辑关系来实现镜头前后的转换和连接。影像内容的表意不是由单一图像来决定，而是由一系列图像的组合来决定，大多情况下则是需要在影片之外告诉观众影片的内容。例如《东京教父》中，金受伤流血的镜头之后，紧接着是美由纪拿着刺伤父亲的带血的小刀，影片从开始到此处都并未交代美由纪和父亲关系不和的原因，通过此处金受伤流血与美由纪带血的小刀之间的心理内容与逻辑关系的相似性，承接开始的部分来讲述父女矛盾的根源（图4.40）。这个根源是属于影片之外但却必须交代给观众的一部分，今敏借由特殊的形式将影片的重要信息交代给观众，使得影片在自然的节奏中一层一层地剖析给观众。心理内容相似性的转场方式在今敏的作品中经常看到。例如《盗梦侦探》的前面，时田卡在电梯里面，敦子帮助时田从电梯里挣脱出来，此时时田将DCmini被偷的事情告知敦子，两人先后摔下去，紧接着岛所长接到电话得知DCmini被盗，将动作与心理的相似性结合在一起，不仅交代了叙事发展也完成了空间转换。

心理内容的相似性也可以用对白的形式来表现。例如《未麻的房间》中编辑给制片人打电话问道："那个叫未麻的女孩要不要紧。"接下来便是未麻紧张深情地看着剧本。《千年女优》中千代子不慎丢失了珍贵的钥匙，所有人开始帮她寻找，有人问为什么这把钥匙这么重要，周围的人也说"想知道，想知道"。紧接着镜头转场，千代子扮演着老师的角色，学生们对千代子老师说："告诉我，

图 4.40 《东京教父》中心理内容的相似性匹配剪辑

老师。"心理内容的相似性转场可以运用画面给予的信息以及前后的逻辑关系,也可以借助画外如对白这样的元素来实现。除了利用相似性的匹配剪辑之外,今敏还运用了很多其他方式,例如黑屏转场、遮挡物转场以及今敏创造的一种动画特有的"空间中的空间"的转场。这种转场方式在《盗梦侦探》中经常出现,为了就是表现在梦境与现实空间中的不停切换。运用角色衣服的图案、电脑屏幕、平面广告牌等这一类元素,在动画里以"空间中的空间"的方式来实现不停的转换,例如红辣椒变成汽车上的图案飞走,进入楼顶的广告牌中,进入电脑屏幕里,然后从 T 恤图案中走出来,这一系列的转场方式是今敏动画电影中所特有的一种转场方式。

运用相似元素的转场则有两种类型的处理方式。一种是遮挡,主体在画面中被遮挡然后下一个镜头出现在新的时空背景中。今敏所营造的特殊空间切换中有一种特殊的形式,运用剪辑以及摄像机的运动,来表现电影中的戏中戏空间,这种戏中戏空间便是巧妙地将摄像机运动与匹配剪辑结合的产物。如《未麻的房间》中,前一秒未麻对话的对象还是留美,随着镜头的越轴旋转,对话的对象更换了,同时时空也从未麻的房间切换至 *Double Bind* 的场景,戏中戏的元电影空间也因此产生(图 4.41),从首帧画面与末帧画面展示出摄像机是如何运动的。今敏的镜头画面切换得非常迅速,不仅伴随摄影机的运动,同时人物角色的角度也在运动,就如同地球公转及自转的效应一般。实际拍摄往往需要较长时间的镜头才能实现。而在今敏的动画里,借助动画的绘画特性,使得摄像机和人物角色都在运动,在视觉效果上更为立体地实现了元电影空间的时空切换。如《千年女优》中,老年千代子从现实进入回忆的空间中,以海平面为连接,以老年千代子的视线为轴线。摄影机往左边摇镜头的同时人物角色则在往右转动,切换至特写的老年千代子侧面。摄影机水平运动拍摄海面,成年千代子背影入画,此时摄像机往右摇镜头,角色则往左转动,以一种巧妙的摄像机魔术完成了画面的时空切换(图 4.42)。另一种则是运

用具体的对象,例如相似的图形、相似的动作、相似的心理活动等来切换画面,从而形成丰富多变的转场方式。在压抑的内在主题形式下,以一种跳跃式、快节奏的外在形式紧紧吸引着受众,大量相似性匹配剪辑的运用形成了一种并非CG电脑所营造的"视觉特效",更像是今敏运用匹配剪辑带来了一场视觉魔术表演,运用摄像机技术的技巧使受众在电影中感受一场真实的"梦境体验"。

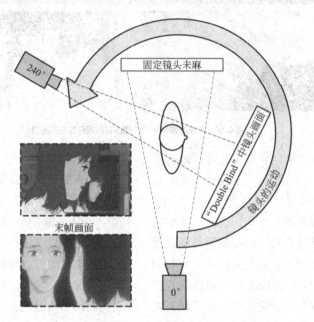

图 4.41 《未麻的房间》中匹配剪辑与摄像机运动的结合

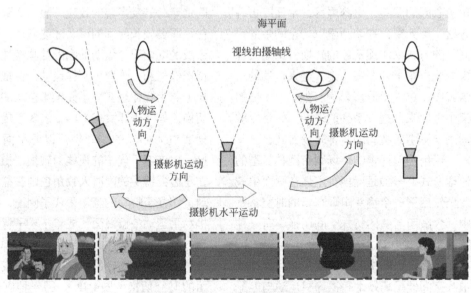

图 4.42 《千年女优》中匹配剪辑与摄像机运动的结合

2. 影调色彩匹配剪辑

色彩是具有情感力的语言，不同的画面色彩会产生不同的情感效应。动画电影本身的绘画性特征使得其色彩的表现力更为突出，导演个人对色彩的使用形成了具有作者性的表现风格。色彩情感意义的传递能够引起人们的联想，色彩在物理世界中只是客观存在的对象，而色彩的情感和意义是结合客观现实经验，人们主观意识的感受。绘画的色彩是静态且固定的，动画电影的画面具有时间性，在画面与画面的不断切换中影片的色彩基调也在不停改变，情感与意义的表现也随着剧情的发展与时间的移动呈现出动态且变化的特质。

影调色彩匹配则是通过前后镜头在色彩的明度、色调上保持一致，来实现画面色彩上的和谐过渡。今敏动画中运用丰富的匹配剪辑来实现画面的无技巧切换。色彩的匹配剪辑也是今敏使用的一种形式，通过画面与画面之间色彩的明度、饱和度以及色彩的色性等进行切换。运用色彩的明度来实现画面切换最主要的一种形式便是运用曝光过度的画面。虽然与技巧性剪辑的黑屏转场类似，但是曝光过度的画面是结合具体剧情、场景等特征来切换的。例如《千年女优》中千代子找回丢失的钥匙时的那一段奔跑的切换，八分多钟的时间里穿过了不同的场景、不同的时间，在千代子的每个阶段、每个地点不停地通过奔跑来切换。在看到了画家写给她的信之后，根据内心情感的不断推进和变化，今敏运用多种匹配剪辑的方式。千代子坐上火车，进入隧道，即将步入白茫茫的雪国北海道时，今敏在此处运用了曝光过度的画面来使受众体验火车即将出隧道的时刻，同时完成了画面切换。在《盗梦侦探》开头粉川的四个梦境的切换后，进入粉川不敢面对的梦境的画面中，随即粉川在画面中不断坠落，直到背景的白色光亮覆盖整个画面，之后切换至粉川醒来的时刻。色彩的匹配剪辑不仅连接了梦境与现实之间的空间，也实现了画面的转场（图4.43）。运用过度曝光的画面来实现转场需要结合动画电影中的具体剧情来表现，通过前后故事关系的自然过渡，实现不同空间、不同地点以及不同时间的画面转场效果。

《盗梦侦探》中粉川进入网络空间的酒吧，不经意间便说出了曾经与同伴拍摄的电影。今敏为了使故事的发展自然过渡到回忆中，将人物角色的明度变暗，并改变了画面的色性、色温，以此与后面放映的画面保持一致，通过色彩的改变实现了画面的切换。之后也以一种放映电影的形式，将角色的叙述、回忆以及痛苦融入画面之中。同样，《盗梦侦探》中粉川冲破银幕为了拯救敦子而进入自己的梦境里，在无法面对梦境时，回忆中同伴的声音使得粉川坚定了决心，举起了手枪，面对了自己曾经怯懦的场景。在开完枪之后，背景从酒店的走廊切换到摩天大楼的楼顶，通过落日时阳光的颜色与房间颜色的近似完成了画面的切换（图4.44）。这里的切换不仅象征了梦境能够随意变化，也预示了粉川对恐惧的克服。

色彩是匹配剪辑中运用的一种形式，今敏运用动画的特性使匹配剪辑成为具有个人风格的转场方式。匹配剪辑对情节的省略手法最大化，并突出了需要重点表现的部分。这一方面可以有效地体现影片节

奏，另一方面也可以节约制作成本。匹配剪辑能加快影片的节奏速度，可以使多重空间下错综复杂的叙事显得更为流畅自然，也与今敏想要捕捉潜意识思维的意识流创作理念一致。匹配剪辑方式经常可以在真人电影中看到，但是大多数导演只是将这种剪辑形式看成是一种技术、一种形式。而在今敏的动画电影中，他却将这种剪辑方式发展成自己独有的一种艺术风格。这种艺术风格的形成是因为其与动画艺术的结合，在动画艺术形式的基础上，今敏借用匹配剪辑手法，表现人物的意识流思维的流动以及虚幻与现实空间的切换，将外在形式与主题内容有机结合，从而形成了自己独有的动画艺术语言。

图 4.43　《盗梦侦探》中色彩匹配剪辑 1

图 4.44　《盗梦侦探》中色彩匹配剪辑 2

第四节 意识流的听觉化

音乐的感知是以"声音"为基础对象,音乐审美并非具有一定的客观标准,人通过对"声音"的感知来产生音乐美。人的意识具有时空性的特质,这决定了音乐感知的广度与深度。空间的连续性以及时间的流动性,使得人们在意识里对音乐的感知具备了空间上的相互渗透以及时间上的绵延,即通过现在的时刻绵延至过去以及未来。意识所能感知的对象都处于连续和不可分割的空间之中,但每一个对象独立存在又彼此联系。在时间的流动中,意识也随之不停流动,意识的流动也使得对音乐的感知与认识不断变化。意识并不一定能感知所有的对象,有时所感知的对象也可能是非意识的,但是由于意识的主观能动性,依旧可以在前后逻辑关系以及时间的轨迹中感知这些对象。对音乐客观对象的感知亦是如此,一般性的感知只是作为"声音"存在,是正在发声的客体。声音本身是客观存在的对象,它以绵延的形式存在于人的意识之中,即使处于不发声的情况下,声音依旧存在,但却无法被人感知,流动的音乐存在于声音之间的相互关系中。

动画音乐主要分为对白、声效以及背景音乐三个部分,三个部分的合力才是动画音乐(图4.45)。动画音乐是具有画面性的可视音乐;对白及声效增加影片的现实性,使受众进入所设定的情境之中;背景音乐则能够有效地渲染画面情感气氛,推进叙事的同时增强可视画面的情绪感染力。背景音乐是较声效及对白更具有个性与独特性的存在,但它不是独立存在的,

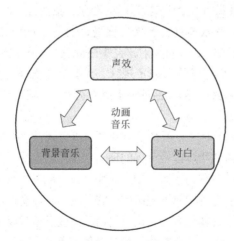

图4.45　动画音乐的构成部分

而是需要与画面统一起来，具备音画的同步性。音乐随着旋律的节奏快慢、缓急会产生不同的情感效应，对于人物意识流所出现的梦境、幻觉等抽象内容，音乐的意识流营造更能够体现画面的离奇、怪诞感，赋予意识一种游离、流动的荒诞感受。最为直接的意识流营造则是运用固定的音乐搭配固定的画面，使得音乐响起之时便能够自主联系到出现的画面，产生一种能动的连接。

动画电影是一门视听艺术，视觉影像是影响其艺术表现力的一个方面，另一个方面便是音乐。日本动画与日本音乐之间的关系一直十分密切，1933年政冈宪三的《世界中心的男与女》的出现，标志着日本第一部黑白有声动画的诞生，从此结束了日本的动画默片时代。随着《铁臂阿童木》的到来，日本音乐开始有了主题曲、片尾曲这样的形式，并将片头曲、片尾曲剪辑之后作为背景音乐穿插至影片之中。但因为音乐资金的限制，制作形式大都比较单一。随着动画黄金时期的到来，最具代表性的便是久石让的音乐，他运用钢琴、小提琴等乐器，创作出的音乐与宫崎骏的动画画面和情节完美融合，观众在看完电影之后对音乐也留下了深刻印象。日本动画黄金时期的动画风格也影响着动画音乐的制作，动画音乐也开始为了符合不同的动画主题而形成不同风格的音乐形式。

动画音乐包括三个方面：对白、声效以及背景音乐。对白在影片中是对叙事信息的陈述，声效以及背景音乐则是对画面氛围、情感的烘托。动画在音乐介入的前期阶段中都是无声的制作，在动画电影整个前期绘制过程中都没有声音的产生，而真人电影在拍摄期间对白以及环境的声音、声效就随之产生。今敏的大部分动画作品中，在作画开始时便也同步开始了对音乐的考虑。也有一些动画制作人会根据已有的音乐来构架场景和构建故事，例如渡边信一郎和菅野洋子是用听觉先行的实验性创作方式。迪斯尼早期的动画《幻想曲》，将古典乐与迪斯尼动画形象米老鼠结合，每一个音符都化为动态的视觉形象，展现了一场视觉演奏会。这也是早期迪斯尼公司对音乐与视觉影像在商业动画领域的一个实验性探索。业余和专业的动画艺术创作者最大的区别就在于对动画音乐元素的使用，这在很多获奖的、优秀的动画作品中已经形成了规律。尤其是在日本动画电影界，例如宫崎骏与久石让，宫崎骏的每一部作品都深受大众喜爱，久石让的音乐也深入大众内心。

动画音乐所包括的三个方面中，对白有具体的文字符号属性，是具象的听觉语言，而声效也必须附着于具体的物体以及具体的现实状况，两者均源自对现实的摹写。早期动画的音乐会采用一些较为夸张、变形的配音以及配乐，今敏在动画声音元素的选取上为了符合表现主题则和真人电影的模式一致，并没有运用夸张的声效以及变形的对白配音，都是以现实世界为基础，对白的声优配音都是和角色性格保持一致。不同性别、不同年龄的角色所需要的配音演员不同，声效的选择也要与描绘的视觉环境一致，保持声效的真实与现实感。这一类声音可以在现实生活中找

到参照物和具体的对象。但如果电影的声音只具备对现实的摹写功能，那就只是处在记录现实的技术层面，无法成为艺术的存在。有的声音表现的是在现实生活中无法感受到或是与现实存在较大差异的声音，这些声音是创作者根据具体的主题、情节等想象出的声音，满足了叙事上的需求，并且这类声音构成了听觉上的想象空间。

一、平泽进音乐的无意识

今敏的动画主题大都与虚幻以及梦境空间有关，对梦境的体现并没有具体的参照对象，梦境是个人化的无规则内容，没有固定的具体形象。为了表现梦境的意识流思维，在音乐的风格上今敏选择了自己一直喜爱的平泽进，平泽进从《千年女优》开始一直和今敏合作，在《妄想代理人》以及《盗梦侦探》中都参与了主题曲的制作。平泽进是擅长吉他并运用计算机合成制作电子音乐的音乐人，其电子音乐具有跨空间的未来风格，更像是一种潜意识的思维流动而成的音符。《盗梦侦探》的主题曲《白虎野少女》表现红辣椒在梦境穿梭的超现实感，穿梭的速度感以及不断变化的形式是画面的主要表意内容，《白虎野少女》在旋律上也选用了具有节奏感的音乐，各种电子元素以及人声的变相处理都给音乐营造出一种魔幻意境。另一首背景音乐《游行》是为了表现游行的梦境内容，这也是今敏动画里的关键场景内容，包括各种物品的变形以及扭曲的拟人化。配乐是在视觉形象的假定基础上，因此听觉空间的塑造不需要考虑现实的生活，而是按照个人的主观意识来创造，配乐在烘托氛围的同时也起到深化叙事的作用。《游行》的音乐在低声的不断重复的吟唱中，像一串无意识脑电波的听觉化，跟游行队伍鲜艳的色彩结合，电子音符更像是一组代码一下一下地敲入画面中。癫狂、荒诞的电子音符结合画面中颜色艳丽的无厘头象征性的卡通形象，在听觉与视觉的综合效应下，营造出梦境以及无意识的现实感。《妄想代理人》的音乐则与《盗梦侦探》的音乐的风格形式类似，都具有快速的节奏与人声的吟唱。主题曲《梦之岛思念公园》开始就使用悠远的人声吟唱将受众引入幻想的云霄中，模糊了虚幻与现实的边界，而歌词内容也与13集的TV动画呼应，象征着妄想的滋生、侵蚀、幻灭以及回归。主题曲与片尾曲的强烈对比从音乐节奏与视觉形象上体现，片头曲节奏欢快诡异，每一个动画角色都在不停循环地笑着；而片尾曲则和缓宁静，动画角色则都呈现安静的熟睡状态（图4.46）。

图4.46 《妄想代理人》中片头曲与片尾曲画面的强烈对比

平泽进的音乐完美地契合了今敏动画所想表现的主题内容，两个人的合作完成了对动画主题的升华。平泽进将《千年女优》的主题曲与其他类似狂放、自由的风格的曲子区分开，主题曲空灵的旋律使人仿佛看到了白雪覆盖的北海道和千代子凝视着画家画作的场面，音乐中不完全只是电子音符，也融入了日本地域特征的传统音乐旋律。在平泽进所创作的音乐空间里，时空不再是虚幻与现实的荒诞，而是在千年历史中来回穿越的激昂。平泽进的旋律表现出千代子内心的坚定，一点一点在不同时空的轮回中扩散开来。平泽进为《千年女优》制作的音乐也在第5回日本文化厅媒体艺术祭中获得了动画类大赏。日本文化厅媒体艺术祭从1997年开始举办，是为了促进日本国内媒体艺术发展而设置的艺术祭典，日本大部分杰出的动画电影都获得过此类奖项，例如新海诚《你的名字》以及早期宫崎骏的《幽灵公主》等，日本文化厅媒体艺术祭是日本极具影响力的媒体艺术祭典。

电影中的众多审美体验是伴随空间运动而发生的，但奇观般的感受并不单纯来源于视觉空间的种种运动，在我们感叹那些奇幻的空间运动给我们带来丰富的视听感受的时候，应当意识到，听觉上"想象的空间"绝不仅是起到了环境背景的作用。动画电影已经完全摆脱了默片时期的叙事形式，是完全的视听艺术形式，声音在整部影片中占据重要位置。动画电影中的声音拥有强化叙事、塑造角色、烘托氛围等功能，而在视觉想象空间中，音乐更是对想象空间的延展。平泽进的音乐与今敏的动画视觉影像是平行的，没有平泽进的音乐，今敏的动画无法表现得如此生动，而单纯只有平泽进的音乐则无法实现音乐的视觉化，两者缺一不可。今敏意识流的动画画面背后也是平泽进音乐的无意识思维表达。

二、对白的意识流翻译

动画中的对白即人物语言，动画的大多角色是虚构而成的，有声语言需要后期录制完成。对白在动画中不仅能够阐述客观事实、表现故事情节、营造现实感以及表现人物角色的性格特征，同时也能够以特殊的形式表现人物内心情感以及心理的意识流活动，它与背景音乐、声效共同组成动画中的听觉部分。在日本的动画中，对白一般占据动画大部分的声音，也是提供情结信息以及深层思想内涵的关键，是角色之间交流情感、阐述思想的重要手段。今敏在《千年女优》中就分别根据千代子在电影中的不同阶段而选择了三个不同年龄层次的女性声优进行配音。动画是声画艺术，其营造的视听氛围的现实感及客观性是基本的前提，在此前提进行语境的营造，才能够使受众信服并接受。

传统意义的对白是两个人之间的对话信息，而对人物心理活动的表现则采用

了自我对话的形式，意识流文学创作中就使用"内心独白"的形式来表现人物内心的意识活动。今敏在动画电影中则采用了角色自己和自己对话的形式，并反复以同样的台词来强化人物的意识流活动。例如《未麻的房间》中未麻在最初拍摄剧中剧时只有一句台词，便是"我是谁"，以一种自我对话的形式唤醒了未麻内心的困惑，对自我主体产生怀疑而外化成一句简洁易懂的台词。《盗梦侦探》中敦子多次与镜中的红辣椒进行人格对话，在初次进入冰室启梦境之前，红辣椒便跳出来对敦子说危险，而敦子则以自我对话的形式对红辣椒说"还不到你出场的时候"。画面的信息十分简单，红辣椒的形象出现然后渐隐，但是在对白的信息中便可以了解到敦子与红辣椒是分属一人的两种人格，两种人格看似和谐共处，但实则有互相争斗的迹象，但在此处红辣椒还是表现出对敦子人格的服从。这种对意识流的听觉表现是将内心独白外化成一种对话的形式，实则现实生活中无法具象看到分裂人格的幻影，但是在影像艺术中却能够通过画面将主体和幻象置于同一画面中，以对话的形式来表现主体双重人格之间的关系。

另外一类对意识流的听觉表现则是运用看似无厘头的话语来表现意识流的流动性和短暂性。如《盗梦侦探》中研究所所长因为DCmini被盗引起的过敏反应而遭受精神侵蚀，但是电影却并没有以一种癫狂的动作来展现，而是将一段看似无逻辑的话语组接到一起来表现所长的反常：

"全彩色的青春涂鸦，总共一亿的小资产阶级，我无法原谅，这在大洋洲可是常识啊，现在正是想着蓝天凯旋而归之时，绚丽的纸之风雪，钻入神社牌坊，周波数相同的邮箱和冰箱，命你们担任前锋！在意保质期的流浪汉，宛如花电车的前进道路，变成蛀虫就没什么好怕了！给我记着，三角尺的肝脏，来吧，这个祭典正是我们小学三年级决定的，遥远的望远照相机，前进！收集！我正是，地方官大人！"

《盗梦侦探》改编自筒井康隆的小说，因此这一部分的文字借鉴了原版小说，今敏将这一段文字保留，以一种无厘头的喃喃自语来隐喻导演个人对现实社会的批判，将文字中的对象具象化在画面中。所长的这一部分对白是对影片中重要游行片段的独白式翻译，很多文字中所提及的内容都被翻译成对应的视觉图像，置入《盗梦侦探》的游行队伍中。这一段荒诞的文字独白如同人物内心意识流的活动，以不同的时间片段组合而成，巧妙地将文字转换为独白，实现文字、画面、声音的统一，并隐喻地将影片的思想内涵表现出来。今敏在《盗梦侦探》中多次使用这类独白的形式，受众所感知的信息是短暂的、不确定的，在影片中反复出现类似的内容。对白一般在影片中的作用是体现人物角色性格以及推进叙事发展，动画角色的语言一般分为对白、独白、内心独白以及旁白等，而今敏在影片中多次将对白以一种文学性的描述性语言来展现。其作用一是对视觉图像的隐喻翻译，二是结合了故事的具体情节，展现了幻觉、梦境等抽象意识流的流动特质，从而在听觉上形成了意识流的效果。

结语

弗洛伊德精神分析法主要建立于对人的分析研究上，并主要以非常人的分析为主。弗洛伊德在《梦的解析》一书中提出了精神分析同样可以用于常人的理由，从梦的象征来看，两者之间的区别也只是数量上的差异。健康人的梦比精神症患者的梦更为简单、清晰，精神症患者的梦境因为检查机制的严格，因此梦境内容更易被歪曲，而表现出复杂、模糊的特性。常人也会有梦的象征及情感隐化的现象，常人与非常人之间的存在是相对的，这种交叉关联性往往更能体现出人性格的复杂及丰富的层面。艺术创作者是常人与非常人的中间状态，即具有超越常人的敏锐与捕捉力，又不会桎梏于不安与痛苦之中，是以一种中间状态的形式来表现生命的完整性。基于弗洛伊德精神分析视域下研究今敏动画，研究对象也是以人为主，包括今敏创作个体与受众群体，也包括其影视作品中的角色。基于弗洛伊德精神分析理论，从研究对象的角度对今敏动画的视觉画面、设计制作以及主题内容等做出以下总结。

第一节 今敏动画视觉上的快乐原则

为了实现艺术和商业的平衡，在表现个人观点的同时，也需要考虑作品对受众的吸引度，因此今敏在动画作品中加入了多样的画面切换形式。受众在影院昏暗的环境中，本能地被引导进入一种放松、半睡眠的状态，此时理性的自我处于迷散状态，受众摆脱了意识的控制，便会无意识地将注意力全部集中在眼前的银幕上，被银幕上的视觉形象吸引。在一种特意营造的封闭、黑暗、寂静的全息氛围中放映电影，受众置身于这种场所，其主观活动就大大地缩减了，视听觉感知变得异常亢奋。弗洛伊德在《超越唯乐原则》中提及，人的心理事件经历的过程受唯乐原则自动调节，自我本能的冲动始终在追求快乐。受众在电影中获得了一种假想性的满足，在这种虚幻状态下，这种满足使得受众的心理产生愉悦的情绪。

在媒介时代以及消费文化主宰的当今，影视艺术更是发展成为人民日常生活、消遣的大众文化之一，受众进入影院观看影片也开始成为具有选择性的行为。大部分受众进入影院是抱着一种娱乐的心理，但是影视艺术不只是为娱乐而服务，而是在符合审美规律的条件限制下提供给受众娱乐性的消遣。通过故事结构的安排快速抓住受众的注意力，并在一场欢乐的视觉盛宴中，通过观影环境的自我催眠，使受众在幻想世界里愉悦地畅游。创作者也会在自己的影片中制造各种形式的噱头，吸引受众本能地选择观看影片。电影的娱乐性表现了大众的世俗情感，自然地消除了受众与创作者之间的距离，增添了影片的现实感与亲近感。电影在信息时代的技术支撑下制造身体幻象，创造一种近似游戏的心理体验，受众的感官享受取代了理性思考，直接感觉愉悦、刺激与否成为选择标准之一。

今敏的动画也会安排很多给予受众愉悦性享受的元素，例如《千年女优》中千代子穿越日本千年历史的一段，不停地变换背景、装束，以及《盗梦侦探》中红辣椒的各种变化。今敏在访谈中提到其实自己并不喜欢变装，但可以看出在影片的观赏性以及受众的娱乐性上，这个元素的使用还是有效的。今敏的《未麻的房间》很好地满足了受众的窥视心理，未麻封闭狭小的空间、房间的门、窗户都成为窥视的入口，故事本身也讲述的是变态粉丝对明星的跟踪、偷窥。今敏从空间的设定以及故事的发展上牢牢抓住受众的好奇心，在引导受众持续观看影片的基础上不断地解答影片设置的悬疑之处。

一部优秀的动画作品所体现的层面是全方位的,如流畅的镜头语言、丰富个性的转场方式以及契合的音乐渲染。形式服务于内容的主题与情感,形式增强了画面的视觉冲击力,也强化了受众观影的娱乐体验。对受众视觉层面上的考虑是动画商业性特征的体现,用形式的仪式感来吸引受众持续观影,通过视听氛围的渲染来增强受众的沉浸感。对于受众而言,视觉上的唯乐原则体现在运用画面的视觉符号、画面与画面之间的切换来满足受众在观看时追求快乐、享受的本能。这也是影片所表现的最初始和最直接的外显形式。今敏利用电影的技术手段以及独特的蒙太奇语言,给予受众视觉上的跳跃与新鲜感,与梦境、虚幻等主题形式结合,适当融合了大众喜好的流行元素,不仅满足了受众的本能需求,也赋予了动画本体在视觉形式上的多样性。

第二节 今敏动画制作上的现实原则

动画电影中的世界是对现实的效仿，是关于"自我"的现实，影像所反映的不是本体现实的影像，而是被赋予含义的某个世界的影像。动画不像电影直接使用摄影机真实拍摄，动画模拟摄影机的视角来进行动画构图的绘制。动画的构图不仅要考虑摄影机的视点，同时也需要安排人物角色、道具等物体的摆放位置。构图的安排就是摄影机视点的设置，合理的构图能够引导受众的视觉焦点，推动故事的情节发展。画面构图不仅提供了人物、环境等客观内容，同时也提供了受众观看角度、情感等主观立场。今敏动画镜头都参照电影，因此在构图上更贴近现实以及电影摄影机的视点。受众的自我认同从人物角色、本体身份以及摄影机视点三个维度层层递进，在视听氛围的渲染下，更容易使受众产生幻觉，引起受众的认同感。

今敏动画中角色、场景以及具体对象的设计都是以现实为依据，绘画的风格也具有一定仿真性的特质，从《未麻的房间》开始，便奠定了他虚幻与现实转换的动画风格。但他没有完全将自己禁锢于限定的形式和风格里，每一部作品都是对上一部作品的突破。从《未麻的房间》到《盗梦侦探》近九年的时间，从技术层面来看，今敏动画也在不断突破和发展。从直观视觉来看，画面、动作设计以及特效都有很大提升。在《未麻的房间》中使用的是传统动画赛璐璐的上色方式，在《千年女优》中开始使用计算机技术进行合成编辑，绘制的部分还是手绘的二维形式。在《东京教父》中开始少量使用三维成像技术，同时尝试了与之前两部"视觉错觉"不同的风格表达。《盗梦侦探》在利用已有技术的基础上，增加了对动画动作的循环利用，以此达到缩减时间和经济成本的效果，今敏动画作品在技术上也在不断成熟复杂。今敏在大友克洋的影响下对动画制作过程中细节的要求十分高，角色、场景都是高度写实风格，背景中微不足道的细节之处都画得十分精致，细节的营造也使得受众在观看的时候觉得更为真实。今敏动画在制作上的现实原则主要体现在两个方面。

一是动画本身的绘制风格及素材的搜集都以现实社会和人物对象为原型，以及对不同时期历史的考证，经过个人的润色与升华之后，形成了动画中具体的角色与场景；对人物关系的表现也融入了导演个人对现实生活的体验与感受，从而外化成今敏动画作品中的现实性绘制风格。

二是体现在对预算、成本等经济因素的考虑，区别于美国迪斯尼动画的大投入、大制作，今敏动画的预算十分有限。但在有限的条件下更激发了今敏动画创作的灵感，具体体现在对"省略"手法的有效使用，以及巧妙地运用蒙太奇语言。这不仅可以减少动作的绘制也能够实现画面转场，在保证画面效果的同时也一定程度上节约了制作成本与劳动力。

第三节 今敏动画主题上的道德原则

今敏《未麻的房间》自面世后,其独特的叙事方式受到了国内、国际学者以及创作者广泛的研究与关注,今敏展现了动画不仅可以表现缺乏娱乐的晦涩的自我臆想,还可以表现出深刻的内容。受众在观看一部影片时,经常会自觉或不自觉地陷入对影片"故事"的认同之中,获得某种心灵情感的宣泄。动画是集艺术与商业于一体的大众文化,接触动画艺术没有门槛、阶级的限制,在当今这个消费时代,任何人都可以欣赏动画艺术,动画更是作为商品供普罗大众肆意消费。

德国文艺批评家霍尔斯特·吕特尔斯认为:以高科技手段支持的文化形态是一种"反审美或后审美文化",一种"视觉和听觉文化",一种消费文化,它消解崇高、消解意义、消解精神,摧毁传统文化(特别是严肃文化和高雅艺术)的审美规范,使文化从一种"教化公爵"的审美形式,逐渐过渡为一种大众娱乐方式和消遣方式,使文化产品日益蜕变为"消费品",从而将一切文化行为和文化经验统统推入商品的洪流。动画作为大众文化艺术开始追求娱乐狂欢化,淡化了大叙事故事结构,并不断向受众的需求与口味妥协。受众也在不断接受这类动画作品的同化,厌弃深度思考。社会从实体走向媒介化,在这个阶段里,文化在历史上的四种模式也统统被冲破了:从本质回到现象、从深层回到表层、从真实回到非真实、从所指回到能指。动画几乎涵盖了所有的特征,技术通过对外在形象的包装,弱化了对文化内涵的表现,而受众则沉浸在动画商业性和娱乐性的外在形象的快感中,无法再冷静地对其文化内涵进行思考,受众的审美活动因此由心理直接转向了感官。受众不应该只是接受动画所带来的感官刺激,应该以理性的眼光去审视动画作为艺术所承担的文化意义。

今敏的动画拥有着复杂的主题以及意识形态,今敏不会赤裸裸地展现人性的丑恶,也不会残酷地揭露社会问题。一部影片的意识形态不会以直接的方式对其文化进行陈述或反思。意识形态往往隐藏在影片的叙事结构及其采用的各种言说之中,包括影像、神话、惯例与视觉风格。所以,今敏的方式是充满诗意的隐喻,将人扔进谷底之后又绝地反弹,使受众感受社会的残酷之时也体会到人性的坚韧以及人与人之间的温暖。今敏动画的主题是对受众最本真的精神抚慰,今敏的影片更是在教化受众:在看到生活的丑恶困苦之后依旧要认真地生活。受众

体验了虚幻的想象世界，通过这种审美体验嫁接于真实的生活中。这种意识形态植根于受众之间共通的价值，即使受众处于不同国家、不同文化，都不会影响它的表达。艺术"反映"的对象从一开始就不是自然性的客观存在，而是文化性的社会存在。社会生活本身充满着分裂、痛苦、压抑、失望，社会是一个瞬息万变的具体过程，而文化规范和社会组织在把社会符号化的过程中也舍弃了充满生动性的社会内容。今敏动画就如同人格中的超我，产生了约束和引导作用，今敏动画的主题内容上超我的这一部分使得动画不仅仅是娱乐、消遣的存在形式，其所具备的现实批评性使得动画艺术本身具有更多的功能意义。

今敏的动画作品中没有体现非恶即善的绝对立场，他所描述的是日本现代文明发展下人的相对性与复杂性。用幻象来探索人虚无的内在本质，并通过暴力、死亡这样刺激的元素来设置悬念，引导受众潜意识地去探索和突破内心深层的精神信仰等社会问题。从美学角度而言，画面的视觉冲击力给予受众强度较大的审美张力，而哲理性的主题内涵也促使受众在物质消费时代反思自我存在的意义。今敏动画中所刻画的人物大都具有一定的心理认知障碍，但他们表现出不同的心理症状，一类角色能够完成自我救赎，另一类角色则会陷入欲望的泥潭，最终跌进深渊。今敏刻意远离了那些魔法、机器人以及保卫地球之类的宏大主题，与此相反，他贴切受众的日常生活状况与环境，通过虚幻的画面、扭曲的视角使受众潜意识的心理外化。今敏在动画中运用各种象征符号来表现社会如何影响个人以及一部分社会行为。通过对角色内心复杂的心理状况以及角色克服自我障碍的过程的刻画，角色在动画中的行为和情绪也会以一种具有现实性的方式影响大众，并且侧面反映了大众内心潜意识的精神状态以及社会的发展。这也是今敏动画不仅能够吸引日本本国的成人受众，同时也能够吸引国际受众群体的原因。今敏致力于对人最为本质的精神的表现与刻画，而研究今敏动画的学者和评论家无论从哪个视角对其作品进行解读，都会涉及他所营造的想象世界中的精神层面。虽然今敏有两部作品源自对文学作品的改编，但是作品中所有的想象内容、表现形式也都源自他个人对生活的体验与观察，源自他个人对社会的认识与思考。

第四节 本书研究的局限性

结合弗洛伊德精神分析理论对今敏动画的具体研究，必须清晰地认识到并不是今敏动画作品的所有形式都表现出与弗洛伊德精神分析理论相关的艺术外在特质，作品所呈现和外化的只是大部分的艺术特征，完全将弗洛伊德精神分析理论与今敏动画作品的所有细节结合几乎是不可能完成的任务。因此结合弗洛伊德精神分析方法论研究今敏动画作品从今敏个人、受众以及动画角色为切入点，并研究动画视听层面对无意识的具象化手段，以人为主要研究对象，以具体技术手段为主要研究内容，结合大部分今敏动画作品中所表现的与弗洛伊德精神分析理论相关的艺术特征，进行具体问题具体分析。

一、研究的不足之处

第一，本书主要以文献研究以及案例研究为主，并以定性研究为主要方法，对所分析的内容进行归纳总结，方法论层次上更偏重于人文主义方法论。因此，从研究方法上来看略显狭隘，这样可能会遗漏掉通过其他实证性方法获取的更为客观及充分的依据。

第二，笔者开展研究的初始是从感性出发，带有个人对今敏动画的喜爱以及对中国动画的期盼。因此在结束写作之后回望文章内容，发现在一些章节内容中置入了笔者自身对今敏作品的评价，对今敏个人内容的分析难免流于主观、有失偏颇。

第三，弗洛伊德精神分析理论是庞大的方法体系，并且随着时间的演变，其理论有了更多新发展与新体系。在结合弗洛伊德精神分析理论研究今敏动画时，着重以弗洛伊德本人的精神分析理论作为基础方法，弱化了弗洛伊德精神分析理论延展支系中的方法对今敏动画的影响。

二、有待深入研究的问题

今敏动画对于社会而言不仅是娱乐大众的文化产品，更是具有引导及现实批判意义的艺术品。对于今敏动画的研究应该

放眼于动画批评理论体系的整体建构，以学理性的研究促进动画批评的良性发展。建立动画批评的基本意识，就本书而言需要进一步拓展和深入的大概有以下三点。

第一，进一步拓展今敏动画的社会意义以及现实意义，从人的角度出发，深化对受众群体心理层面的分析，以具体、量化的形式研究受众需求，以此指导动画艺术的具体创作。

第二，在表现技法层面，本书着重分析了今敏动画中运用的电影技术手段、叙事结构的变化以及音乐表现的无意识叙事内容。从美学角度来看，画面的视觉冲击力给予受众强度较大的审美张力，而哲理性的主题内涵也促使受众在物质消费时代反思自我存在的意义。今敏动画是在本国文化语境下形成的全球性的共同场域，没有局限于对本国受众的理解，而是将普世的价值观与理念融入动画作品中。因此就如何基于民族文化视觉符号语言之下建立普世的共同文化场域这一部分内容，在今后的研究中还需要进一步深入挖掘。

第三，动画是随着技术革新一直不断演变与发展的一门综合性艺术，同时作为一种文化产业出现在大众的视野里，并逐渐偏倚于动画电影艺术中的商业性部分。以最大化商业性为目标是无法维持动画艺术的生命力的，在实现商业利益时必须要蕴含一定的艺术审美，并丰富与提高人类的精神空间维度。今敏将人性的冷漠、焦虑、暴力、自私等问题在动画中放大，但又通过人类个体的软弱、屈服以及坚韧来克服并战胜它们。这也是本书从精神分析的角度，对既现实残酷但又充满人文关怀的复杂的今敏动画文本进行解读的一种尝试。

今敏的动画作品既有诙谐幽默的成分来娱乐受众，同时也有深刻的哲学社会批判，使受众在视觉享受、精神振奋的同时又产生对人以及社会存在的回味和思考。这对于中国动画电影而言是具有启迪性的存在。弗洛伊德精神分析理论下对今敏动画的研究集中对人以及动画作品的本体研究，因为理论研究需要对现实具有指导意义，所以本体研究之后是对其背后艺术性与商业性平衡的进一步具体化。以具体因素为标准，挖掘动画创作在导演个体以及主创人员中的制衡因素，使得对今敏动画的研究能够对中国动画现实题材的创作产生引导作用，并实现其实践转换方式。

参考文献

[1] 西德蒙德·弗洛伊德. 梦的解析[M]. 周艳红, 胡惠君, 译. 上海: 三联书店, 2008.
[2] 西格蒙德·弗洛伊德. 弗洛伊德著作选[M]. 贺明明, 译. 成都: 四川人民出版社, 1986.
[3] 卡尔·古斯塔夫·荣格. 原型与集体无意识[M]. 徐德林, 译. 北京: 国际文化出版公司, 2011.
[4] 卡尔·古斯塔夫·荣格. 回忆·梦·思考[M]. 刘国彬, 杨德友, 译. 沈阳: 辽宁人民出版社, 1988.
[5] 方迪. 微精神分析学[M]. 尚衡, 译. 北京: 三联书店, 2018.
[6] 车文博. 车文博文集: 弗洛伊德主义[M]. 北京: 首都师范大学出版社, 2010.
[7] 费雷·罗恩. 从弗洛伊德到荣格: 无意识心理学比较研究[M]. 陈恢钦, 译. 北京: 中国国际广播出版社, 1989.
[8] 巴赫金. 弗洛伊德主义批评[M]. 张杰, 樊锦鑫, 译. 北京: 中国文联出版公司, 1987.
[9] 格里塞达尔·波洛克. 精神分析与图像[M]. 赵泉泉, 译. 南京: 江苏美术出版社, 2008.
[10] 格尔达·帕格尔. 拉康[M]. 李朝晖, 译. 北京: 中国人民大学出版社, 2008.
[11] 黑格尔. 美学（第一卷）[M]. 朱光潜, 译. 北京: 商务印书馆, 2009.
[12] 黑格尔. 精神现象学[M]. 贺麟, 王久兴, 译. 北京: 商务印书馆, 1981.
[13] 比格斯贝. 达达和超现实主义[M]. 周发祥, 译. 北京: 昆仑出版社, 1989.
[14] 爱森斯坦. 蒙太奇[M]. 富澜, 译. 北京: 中国电影出版社, 2003.
[15] 安德烈·巴赞. 电影是什么[M]. 崔君衍, 译. 北京: 文化艺术出版社, 2008.
[16] 贝拉·巴拉兹. 电影美学[M]. 何力, 译. 北京: 中国电影出版社, 1978.
[17] 丹尼尔·贝尔. 资本主义文化矛盾[M]. 赵一凡, 译. 上海: 三联书店, 1989.
[18] 东浩纪. 动物化的后现代: 御宅族如何影响日本社会[M]. 褚炫初, 译. 台北: 大鸿出版事业部, 2012.
[19] 弗兰克·托马斯, 奥利·约翰斯顿. 生命的幻象: 迪斯尼动画造型设计[M]. 徐鸣晓亮, 方丽, 李梁, 等译. 北京: 中国青年出版社, 2011.
[20] 吉尔·德勒兹. 运动-影像[M]. 谢强, 马月, 译. 长沙: 湖南美术出版社, 2016.
[21] 加藤周一. 日本文化中的时间和空间[M]. 彭曦, 译. 南京: 南京大学出版社, 2010.
[22] 杰姆逊. 后现代主义与文化理论[M]. 唐小兵, 译. 西安: 陕西师范大学出版社, 1986.
[23] 今敏. 我的造梦之路[M]. 焦阳, 译. 北京: 新星出版社, 2015.
[24] 津坚信之. 日本动画的力量[M]. 秦刚, 赵峻, 译. 北京: 社会科学文献出版社, 2011.
[25] 康定斯基. 艺术中的精神[M]. 李政文, 等译. 昆明: 云南人民出版社, 1999.
[26] 克里斯蒂安·麦茨. 电影的意义[M]. 刘森尧, 译. 南京: 江苏教育出版社, 2005.
[27] 克丽丝蒂夫·麦茨. 凝视的快感[M]. 吴琼, 译. 北京: 人民大学出版社, 2005.
[28] 克丽丝蒂夫·麦茨. 想象的能指[M]. 王志敏, 译. 北京: 中国广播电视出版社, 2006.
[29] 李斯托威尔. 近代美学史评述[M]. 蒋孔阳, 译. 上海: 上海译文出版社, 1980.
[30] 鲁道夫·阿恩海姆. 艺术与视知觉[M]. 腾守尧, 朱疆源, 译. 成都: 四川人民出版社, 1998.

[31] 路易·阿尔都塞. 意识形态和意识形态国家机器[M]. 李迅, 译. 上海: 三联书店, 2006.

[32] 赫伯特·马歇尔·麦克卢汉. 理解媒介: 论人的延伸[M]. 何道宽, 译. 北京: 商务印书馆, 2000.

[33] 内藤湖南. 日本历史与日本文化[M]. 刘克申, 译. 北京: 商务印书馆, 2014.

[34] 尼克·布朗. 电影理论史评[M]. 徐建生, 译. 北京: 中国电影出版社, 1994.

[35] 让·米特里. 电影美学与心理学[M]. 崔军衍, 译. 江苏: 江苏文艺出版社, 2004.

[36] 萨特. 存在与虚无[M]. 陈宣良, 等译. 北京: 三联书店, 2000.

[37] 山口康男. 日本动画全史: 日本动画领先世界的奇迹[M]. 于素秋, 译. 北京: 中国科学技术出版社, 2008.

[38] 特里·伊格尔顿. 美学意识形态[M]. 王杰, 付德根, 麦永雄, 译. 北京: 中央编译出版社, 2013.

[39] 托马斯·库恩. 科学革命的结构[M]. 北京: 北京大学出版社, 2003.

[40] 丸山真男. 日本的思想[M]. 区建英, 刘岳兵, 译. 上海: 三联书店, 2009.

[41] 伊沃纳·杜布莱西斯. 超现实主义[M]. 老高放, 译. 上海: 三联书店, 1988.

[42] 中村元. 东方民族的思维方法[M]. 林太, 马小鹤, 译. 杭州: 浙江人民出版社, 1989.

[43] 竹村公太郎. 日本文明的谜底: 藏在地形里的秘密[M]. 谢跃, 译. 北京: 社会科学文献出版社, 2015.

[44] 陈奇佳. 日本动漫艺术概论[M]. 上海: 上海交通大学出版社, 2006.

[45] 戴锦华. 电影批评[M]. 北京: 北京大学出版社, 2004.

[46] 冯川. 神话人格: 荣格[M]. 武汉: 长江文艺出版社, 1996.

[47] 傅守祥. 审美化生存: 消费时代大众文化的审美想象与哲学批判[M]. 北京: 中国传媒大学出版社, 2008.

[48] 何威, 张伦, 陈亦水. 中国动画产业与消费调查报告(2015—2016)[M]. 北京: 中国电影出版社, 2017.

[49] 黄作. 不思之说: 拉康主体理论研究[M]. 北京: 人民出版社, 2005.

[50] 姜建强. 另类日本文化史[M]. 上海: 上海交通大学出版社, 2014.

[51] 李法宝. 影视受众学[M]. 广州: 中山大学出版社, 2008.

[52] 刘书亮. 重新理解动画: 动画概论[M]. 北京: 中国工信出版社, 2016.

[53] 聂欣如. 动画概论[M]. 2版. 上海: 复旦大学出版社, 2010.

[54] 彭玲. 影视心理学[M]. 上海: 上海交通大学出版社, 2006.

[55] 齐骥. 动画文化学[M]. 北京: 中国传媒大学出版社, 2009.

[56] 唐震. 接受与选择[M]. 2版. 北京: 中国社会科学出版社, 2015.

[57] 王方. 电影作者与作者电影[M]. 上海: 三联书店, 2006.

[58] 王杰. 审美幻想研究: 现代美学导论[M]. 北京: 北京大学出版社, 2012.

[59] 萧扬, 胡志明. 文化学导论[M]. 石家庄: 河北教育出版社, 1989.

[60] 许南明. 电影艺术词典[M]. 北京: 中国电影出版社, 1986.

[61] 薛燕平. 世界动画电影大师[M]. 北京: 中国传媒大学出版社, 2010.

[62] 叶渭渠. 日本文化通史[M]. 北京: 北京大学出版社, 2010.

[63] 周雯, 何威. 中国动画产业与消费调查报告(2014)[M]. 北京: 清华大学出版社, 2015.

[64] 张一品. 作者动画——中国当代动画的艺术实验[D]. 杭州：中国美术学院，2015.

[65] 蔡亚南. 日本动画产业特征研究[D]. 济南：山东大学，2013.

[66] 庄曜. 数字技术语境中电子音乐声音创作研究[D]. 南京：南京艺术学院，2015.

[67] 曹海峰. 精神分析与电影[D]. 上海：上海师范大学，2006.

[68] 段云东. 电影，作为隐喻的艺术[D]. 北京：中国艺术研究院，2009.

[69] 唐向红. 日本文化与日本经济发展关系研究[D]. 大连：东北财经大学，2012.

[70] 孙振涛. 3D动画电影研究——本体理论与文化[D]. 上海：华东师范大学，2011.

[71] 杨铖. 梦的形态学：文学现代性框架下"梦境叙事"研究[D]. 武汉：武汉大学，2014.

[72] 杜瑞华. 精神分析与文学批评[D]. 苏州：苏州大学，2008.

[73] 白佳鹰. 后现代语境下今敏动画作品的镜头语言研究[D]. 无锡：江南大学，2014.

[74] 刘军君. 今敏动画作品中角色设定研究[D]. 长沙：中南大学，2012.

[75] 陈晨. 虚幻与现实——今敏动画研究[D]. 上海：华东师范大学，2010.

[76] 何晓语. 今敏动画作品与日本民族文化[D]. 济南：山东师范大学，2016.

[77] 程思远. 从时间到空间——动画时空内复调叙事的可能性探索[D]. 杭州：中央美术学院，2016.

[78] 陈岩. 试论电影空间叙事的构成[D]. 南京：南京艺术学院，2015.

[79] 张可. 现实主义动画创作论析——在中国动画创作中加入现实主义创作观[D]. 北京：中国传媒大学，2008.

[80] 舒也，李蕊. 从文本分析到镜像分析——精神分析电影理论的分析策略[J]. 中国人民大学学报，2015，29（2）：151-156.

[81] 聂欣如. 动画本体美学：仿真的意指[J]. 艺术百家，2013，29（5）56-63.

[82] 符亦文. 在地身份与他者认同——论动画的跨文化传播[J]. 当代电影，2016（7）：160-163.

[83] 陈晓云. 动画电影：叙事与意识形态[J]. 上海大学学报（社会科学版），2010，17（5）：54-60.

[84] 黎首希. 今敏动画电影的视听语言特征分析[J]. 北京电影学院学报，2014（3）：93-99.

[85] 张然，苏延辉. 叙事·空间——从《红辣椒》谈动画电影假定空间构筑的真实世界[J]. 装饰，2008（10）：86-87.

[86] 赵蝶. 边界与秩序——论今敏的电影《红辣椒》的空间美学[J]. 武汉理工大学学报（社会科学版），2017，30（5）：59-63.

[87] 李铁. 梦境与现实的缔造者——今敏动画解析[J]. 大家，2012（12）：25.

[88] 郝熠程. 不同媒介视阈下的《红辣椒》传播比较研究[J]. 东南传播，2014（5）：110-112.

[89] 彭俊. 民族审美意识的影像呈现——今敏动画的审美特征研究[J]. 影视制作，2012，18（3）：86-90.

[90] 小林千惠，王乃真. 从《东京教父》窥见日本人的宗教观[J]. 北京电影学院学报，2015（增刊1）：193-198.

[91] 万子菁. 折射的虚无——电影镜像空间的造型魅力[J]. 当代电影，2011（1）：140-144.

[92] 王一川. 从情感主义向后情感主义[J]. 文艺争鸣，2004（1）：6-9.

[93] 李可文. 动画电影"意识流"视听语言的表现分析——以《千年女优》为例[J]. 设计艺术研究，2015，5（1）：83-86，98.

[94] 聂欣如. 动画电影《红辣椒》与精神分析[J]. 电影文学，2009（21）：40-43.

[95] 聂欣如. 什么是动画[J]. 艺术百家，2012，28（1）：77-83，95.

[96] 米高峰，巩梦. 比较动画大师今敏与宫崎骏的动画表演魅力[J]. 影视制作，2013，189（6）：85-87.

[97] 陆支羽. 没有今敏的造梦时代[J]. 中国企业家，2013（17）：116-117.

[98] 彭俊. 和而不同——美日动画之差异分析[J]. 影视制作，2012，18（11）：85-91.

[99] Macwilliams M W. Japanese Visual Culture: Explorations in the World of Manga and Anime[M]. New York: Routledge, 2008.

[100] Devereux G. The Logical Foundations of Culture and Personality Studies[M]. New York: University of California Press, 1945.

[101] Ogg K. Lucid Dreams, False Awakenings: Figures of the Fan in Kon Satoshi[J]. Mechademia, 2010, 5: 157-174.

[102] Napier S J. "Excuse Me, Who Are You?": Performance, the Gaze, and the Female in the Works of Kon Satoshi[M]//Brown S T. Cinema Anime. New York: Palgrave Macmillan, 2006: 23–42.

[103] Satoshi K. Chiyoko: Millennial Actress[M]. Tokyo: Digital Manga, Inc., 2002.

[104] Hague A. Infinite Games: the Denationalization of Detection in Twin Peaks[M]//Lavery D. Full of Secrets: Critical Approaches to Twin Peaks. Detroit: Wayne State University Press, 1995.

[105] Figal G. Monstrous Media and Delusional Consumption in Kon Satoshi's Paranoia Agent[J]. Mechademia, 2010, 5: 139-155.

[106] Mcluhan M. Understanding Media: The Extensions of Man[M]. Cambridge: The MIT Press, 1994.

[107] Mishra M❶, Mishra M❷. Animated Worlds of Magical Realism: An Exploration of Satoshi Kon's Millennium Actress and Paprika[J]. Animation, 2014, 9（3）：299-316.

[108] Murphy J A. Review of Anime From Akira to Princess Mononoke: Experiencing Contemporary Japanese Animation by Susan Napier[J]. Philosophy East and West, 2006, 56（3）：493-495.

[109] Napier S J. Anime from Akira to Princess Mononoke: Experiencing Contemporary Japanese Animation[M]. New York: Palgrave Macmillan, 2001.

[110] Paul W. Playing the Kon trick: Between Dates, Dimensions and Daring in the Films of Satoshi Kon[J]. Cinephile: The University of British Columbia's Film Journal, 2011, 7（1）：4-8.

[111] Zahlten A. Directors: Satoshi Kon[M]//Berra J. Directory of World Cinema: Japan. Chicago: Intellect Books, 2010.

[112] Chang Y J. Satoshi Kon's Millennium Actress: A Feminine Journey with Dream-Like Qualities[J]. Animation, 2013, 8（1）：85-97.

[113] Adams L. Art and Psychoanalysis[M]. New York: Icon Editions, 1993.

[114] Brown S T. Cinema Anime: Critical Engagements with Japanese Animation[M]. New York: Palgrave Macmillan, 2006.

[115] Halpern L. Dreams on Film: The Cinematic Struggle between Art and Science[M]. Jefferson: McFarland&Co, 2003.

[116] Mccloud S. Understanding Comics: The Invisible Art[M]. Northampton: Thundra Publishing, 2006.

[117] Ortabasi M. National history as Otaku fantasy: Satoshi Kon's Millennium Actress[M]// Macwilliams M W. Japanese Visual Cultural: Explorations in the World of Manga and Anime. Armonk: East Gate, 2008.

❶ Manisha Mishra.

❷ Maitreyee Mishra.

[118] Packer S. Dreams in Myths, Medicine, and Movies [M]. New York: Praeger, 2002.

[119] Poitras G. The Anime Companion: What's Japanese in Japanese Animation [M]. Berkeley: Stone Bridge Press, 1999.

[120] Mes T. The Films of Satoshi Kon Bring the Depths of the Subconscious into Bright Anime Light [J]. Film Comment, 2007, 43(2): 46-48.

[121] Plata L M. La disolución de las fronteras de la realidad: el cine de Satoshi Kon [J]. Articulos, 2007, 25: 46-62.

[122] Gardner W O. The Cyber Sublime and the Virtual Mirror: Information and Media in the Works of Oshii Mamoru and Kon Satoshi [J]. Canadian Journal of Film Studies, 2009, 18(1): 48-70.

[123] Perper T, Cornog M. Psychoanalytic Cyberpunk Midsummer-Night's Dreamtime: Kon Satoshi's Paprika [J]. Mechademia, 2009, 4: 326-329.

[124] Scott G. Violence, sexualité et double: les représentations féminines dans Perfect Blue et Paprika de Kon Satoshi [D]. Montreal: University de Montreal, 2010.

[125] Greed B. The monstrous-feminine: Film, Feminism, Psychoanalysis [M]. New York: Routledge, 1993.

[126] Drazen P. Anime Explosion! The What? Why? & Wow! of Japanese Animation [M]. Berkeley: Stone Bridge Press, 2003.

[127] Yoda T, Harootunian H. Japan After Japan: Social and Cultural Life from the Recessionary 1990s to the Present [M]. Durham: Duke University Press, 2006.

[128] Villot J M. Chasing the Millennium Actress [J]. Science Fiction Film and Television, 2014, 7(3): 343-364.

[129] Leon R. El cine de animación japonés: un estudio analítico de la obra de Satoshi Kon [D]. Madrid: Universidad Complutense De Madrid, 2014.

[130] Bruch N. To the Distant Observer: Form and Meaning in the Japanese Cinema [M]. Berkeley: University of California Press, 1979.

[131] Craig T J. Japan Pop: Inside the World of Japanese Popular Culture [M]. New York: Routledge, 2000.

[132] Dunis F, Krecina F. Guide du manga: Des origines à 2004 [M]. Strasbourg: Editions du Camphrier, 2004.

[133] Gravett P. Manga: Sixty Years of Japanese Comics [M]. New York: Harper design, 2004.

[134] Gresh L H, Weiberg R. The Science of Anime [M]. New York: Thunders Mouth Press, 2005.

[135] Macwilliams M M. Japanese Visual Culture [M]. Armonk: Sharpe, 2008.

[136] Mccarthy H. The Art of Osamu Tezuka [M]. New York: Abrans ComicArts, 2009.

[137] Napier S J. From Impressionism to Anime [M]. New York: Palgrave Macmillan, 2007.

[138] Leon R D, Jose R. 26 años de anime en Panamá [M]. Panama: Editora Libertaria, 2012.

附录

附录A　今敏年表

1963年10月12日出生于日本北海道札幌天使医院。

1982年毕业于北海道钏路湖陵高中，随即考入武藏野美术大学视觉传达设计系。

1984年漫画《虐》投稿 Young Magazine 举办的千叶彻弥奖，并获得第10届优秀新人奖。

1984年漫画 Cruve 投稿 Young Magazine 举办的千叶彻弥奖，并获得第11届佳作奖。

1985年漫画《笨蛋骚乱》投稿 Young Magazine 举办的千叶彻弥奖，并获得第13届优秀新人奖。

1987年从武藏野美术大学毕业。

1990年第一本漫画单行本《海归线》发行于讲谈社，收录于《紧张的夏季》中，并于1999年再版。

首次参与动画制作，为大友克洋《老人Z》担任美术设定。

1991年漫画单行本《恐怖桃源》发表于讲谈社。

参与作画导演冲浦启之作品《奔跑吧！梅洛斯》的制作，担任动画制作。

1992年参与大友克洋总监督作品《回忆三部曲：她的回忆》的制作，担任编剧、美术导演以及构图设计。

1993年担任《机动警察剧场版2》中的分镜、构图设计。

1994年参与押井守作品 Seraphim 漫画的制作，漫画于1995年6月至1996年11月连载于德间书店，共16话，但未完成。

参与《JOJO的奇妙冒险》第五话中的编剧、演出以及分镜。

1995年漫画 OUPS 连载于学习研究社，从1995年第10期至1996年第6期，共连载了19话。

1997年制作首部以导演监督的作品《未麻的房间》，并于1998年公映。

1998年《千年女优》投入制作，担任导演、编剧（合作）、角色设计（合作）。

参与《魔法王国的俏皮小公主》第二集原画制作。

参与平泽进主题曲《剑风传奇》视频剪辑。

2000年《千年女优》制作完成。

2001年《东京教父》投入制作。

书籍《千年女优之道》出版。（2015年中国译者焦阳将其翻译为《我的造梦之路》。）

2002年《千年女优》公映。

《千年女优画报》出版，包括导演及主创人员的采访。

2003年《东京教父》公映。

首部主创系列电视动画《妄想代理人》投入制作。

2004年《妄想代理人》放映。

2006年《盗梦侦探》公映。

2007年创作动画短片《早上好》，收录于日本放送协会（Nippon HOSO Kyokai）的动画特辑ANIMATION CREATOR 15，简称Anikuri15。15名创作者从日本一线主流动画公司挑选，代表着当时日本动画界里的老、中、青三代风格。

2009年《造梦机器》投入制作。

2010年8月24日因胰腺癌逝世，享年46岁。

附录B 今敏作品中文、英文对照表

作品类型	年份	中文名称	英文名称
漫画作品	1984	《虐》	Toriko
	1990	《海归线》	Tropic of the Sea
	1991	《恐怖桃源》	World Apartment Horror
参与制作的动画作品	1991	《老人 Z》	Roujin Z
	1992	《奔跑吧！梅洛斯》	Hashire Melos!
	1993	《机动警察剧场版 2》	Patlabor 2
	1994	《JOJO 的奇妙冒险》	JoJo's Bizarre Adventure
	1995	《回忆三部曲：她的回忆》	Memories
	1998	《魔法王国的俏皮小公主》	Detatoko Princess
个人导演主要动画作品	1997	《未麻的房间》，又名《蓝色恐惧》	Perfect Blue
	2002	《千年女优》	Millennium Actress
	2003	《东京教父》	Tokyo Godfathers
	2004	《妄想代理人》	Paranoia Agent
	2006	《盗梦侦探》，又名《红辣椒》	Paprika
	2007	《早上好》	Good Morning
	2009	《造梦机器》	Dreaming Machine